非物质文化遗产丛书

Intangible Cultural Heritage Series

五音大鼓

孙仲魁 编著

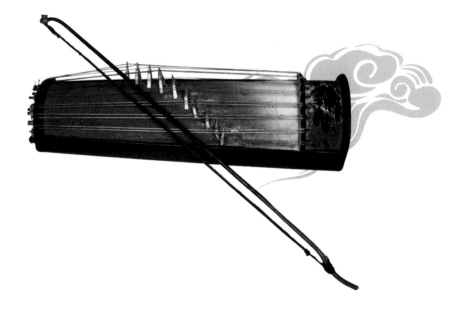

北京出版集团公司
北京美术摄影出版社

**图书在版编目（CIP）数据**

五音大鼓 / 孙仲魁编著. — 北京 ：北京美术摄影
出版社，2015.1
　（非物质文化遗产丛书）
　ISBN 978-7-80501-707-5

　Ⅰ. ①五… Ⅱ. ①孙… Ⅲ. ①京韵大鼓—介绍 Ⅳ.
①J826.2

　中国版本图书馆CIP数据核字(2014)第233367号

**非物质文化遗产丛书**
# 五音大鼓
WUYIN DAGU

孙仲魁　编著

出　版　北京出版集团公司
　　　　北京美术摄影出版社
地　址　北京北三环中路6号
邮　编　100120
网　址　www.bph.com.cn
总发行　北京出版集团公司
发　行　京版北美（北京）文化艺术传媒有限公司
经　销　新华书店
印　刷　北京国彩印刷有限公司
版　次　2015年1月第1版第1次印刷
开　本　190毫米×245毫米　1/16
印　张　15.5
字　数　248千字
书　号　ISBN 978-7-80501-707-5
定　价　68.00元
质量监督电话　010-58572393

# 编委会

## 组织编写

北京市文学艺术界联合会

北京民间文艺家协会

北京曲艺家协会

# 序

PREFACE

赵　书

2005 年，国务院向各省、自治区、直辖市人民政府，国务院各部委、各直属机构发出了《关于加强文化遗产保护的通知》，第一次提出"文化遗产包括物质文化遗产和非物质文化遗产"的概念，明确指出："非物质文化遗产是指各种以非物质形态存在的与群众生活密切相关、世代相承的传统文化表现形式，包括口头传统、传统表演艺术、民俗活动和礼仪与节庆、有关自然界和宇宙的民间传统知识和实践、传统手工艺技能等，以及与上述传统文化表现形式相关的文化空间。"在北京市"保护为主、抢救第一、合理利用、传承发展"方针的指导下，在市委、市政府的领导下，非物质文化遗产保护工作得到健康、有序的发展，名录体系逐步完善，传承人保护逐步加强，宣传展示不断强化，保护手段丰富多样，取得了显著成绩。

2011 年，第十一届全国人民代表大会常务委员会第十九次会议通过《中华人民共和国非物质文化遗产法》。第三条中规定"国家对非物质文化遗产采取认定、记录、建档等措施予以保存，对体现中华民族优秀传统文化，具有历史、文学、艺术、科学价值的非物

质文化遗产采取传承、传播等措施予以保护"。第八条中规定"县级以上人民政府应当加强对非物质文化遗产保护工作的宣传，提高全社会保护非物质文化遗产的意识"。为了达到上述要求，在市委宣传部、组织部的大力支持下，北京市于 2010 年开始组织编辑出版"非物质文化遗产丛书"。丛书的作者为非物质文化遗产项目传承人以及各文化单位、科研机构、大专院校对本专业有深厚造诣的著名专家、学者。这套丛书的出版赢得了良好的社会反响，其编写具有三个特点：

第一，内容真实可靠。非物质文化遗产代表作的第一要素就是项目内容的原真性。非物质文化遗产具有历史价值、文化价值、精神价值、科学价值、审美价值、和谐价值、教育价值、经济价值等多方面的价值。之所以有这么高、这么多方面的价值，都源于项目内容的真实。这些项目蕴含着我们中华民族传统文化的最深根源，保留着形成民族文化身份的原生状态以及思维方式、心理结构与审美观念等。非遗项目是从事非物质文化遗产保护事业的基层工作者，通过走乡串户实地考察获得第一手材料，并对这些田野调查来的资料进行登记造册，为全市非物质文化遗产分布情况建立档案。在此基础上，各区、县非物质文化遗产保护部门进行代表作资格的初步审定，首先由申报单位填写申报表并提供音像和相关实物佐证资料，然后经专家团科学认定，鉴别真伪，充分论证，以无记名投票方式确定向各级政府推荐的名单。各级政府召开由各相关部门组成的联席会议对推荐名单进行审批，然后进行网上公示，无不同意见后方能列入县、区、市以至国家级保护名录的非物质文化遗产代表作。丛书中各本专著所记述的内容真实可靠，较完整地反映了这些项目的产生、发展、当前生存情况，因此有极高历史认识价值。

第二，论证有理有据。非物质文化遗产代表作要有一定的学术价值，主要有三大标准：一是历史认识价值。非物质文化遗产是一定历史时期人类社会活动的产物，列入市级保护名录的项目基本上要有百年传承历史，通过这些项目我们可以具体而生动地感受到历史真实情况，是历史文化的真实存在。二是文化艺术价值。非物质文化遗产中所表现出来的审美意识和艺术创造性，反映着国家和民族的文化艺术传统和历史，体现了北京市历代人民独特的创造力，是各族人民的智慧结晶和宝贵的精神财富。三是科学技术价值。任何非物质文化遗产都是人们在当时所掌握的技术条件下创造出来的，直接反映着文物创造者认识自然、利用自然的程度，反映着当时的科学技术与生产力的发展水平。丛书通过作者有一定学术高度的论述，使读者深刻感受到非物质文化遗产所体现出来的价值更多的是一种现存性，对体现本民族、群体的文化特征具有真实的、承续的意义。

第三，图文并茂，通俗易懂，知识性与艺术性并重。丛书的作者均是非物质文化遗产传承人或某一领域中的权威、知名专家及一线工作者，他们撰写的书第一是要让本专业的人有收获；第二是要让非本专业的人看得懂，因为非物质文化遗产保护工作是国民经济和社会发展的重要组成内容，是公众事业。文艺是民族精神的火烛，非物质文化遗产保护工作是文化大发展、大繁荣的基础工程，越是在大发展、大变动的时代，越要坚守我们共同的精神家园，维护我们的民族文化基因，不能忘了回家的路。为了提高广大群众对非物质文化遗产保护工作重要性的认识，这套丛书对各个非遗项目在文化上的独特性、技能上的高超性、发展中的传承性、传播中的流变性、功能上的实用性、形式上的综合性、心理上的民族性、审美上的地

五音大鼓

域性进行了学术方面的分析，也注重艺术描写。这套丛书既保证了在理论上的高度、学术分析上的深度，同时也充分考虑到广大读者的愉悦性。丛书对非遗项目代表人物的传奇人生，各位传承人在继承先辈遗产时所做出的努力进行了记述，增加了丛书的艺术欣赏价值。非物质文化遗产保护人民性很强，专业性也很强，要达到在发展中保护，在保护中发展的目的，还要取决于全社会文化觉悟的提高，取决于广大人民群众对非物质文化遗产保护重要性的认识。

编写"非物质文化遗产丛书"的目的，就是为了让广大人民了解中华民族的非物质文化遗产，热爱中华民族的非物质文化遗产，增强全社会的文化遗产保护、传承意识，激发我们的文化创新精神。同时，对于把中华文明推向世界，向全世界展示中华优秀文化和促进中外文化交流均具有积极的推动作用。希望本套图书能得到广大读者的喜爱。

2012 年 2 月 27 日

# 序

石振怀

　　孙仲魁《五音大鼓》书稿完成后，要我帮助写篇序。说心里话，我是不敢受此重托的。因我不是搞曲艺的，虽然搞了几年非遗工作，接触到了曲艺，但对五音大鼓的了解也只是流于表面。因此我诚惶诚恐、百般推辞，并承诺帮他找个曲艺方面的专家来完成此事。

　　也许是因为忙碌的缘故，半个月过去我却始终未能兑现承诺。眼看交稿的协议时间临近，再找专家撰写也有点难于启齿。转念一想，我就斗胆一回，写一写我对五音大鼓的了解，写一写密云县曾经为五音大鼓的挖掘整理付出的辛苦和努力，也写一写我对这个项目发自内心的想法，权当表达一份我对五音大鼓的深厚感情吧！

　　2003年1月，文化部、财政部联合国家民委、中国文联正式启动"中国民族民间文化保护工程"，此项工程从3月开始启动，要到2020年结束。当时我在北京群众艺术馆任副馆长，主管理论调研工作，而群众艺术馆"搜集整理民族民间文化遗产"的职能恰恰属于调研工作的一部分。因此，这项工作此后演化为"非物质文化遗产保护工作"的"工程"，就"历史地""顺理成章地"变成了我负

责的一项工作。

其实，这项工程紧锣密鼓地开展起来已经是2004年的事了。2004年4月，国家文化部在全国确定了40个民族民间文化保护工程的试点项目和试点单位。为此，北京市文化局也遵照文化部的指导和要求，开始在全市各区县选择和确定北京市的试点项目。应该说在那个时候，哪个项目之前在这方面基础工作做得好，哪个项目就能比较顺利地纳入"试点"范围。密云县的五音大鼓项目就是这样进入了我们的视线。后来我了解到，早在改革开放初期，密云县文化馆的王家声老师和曹乃贤副馆长就发现了五音大鼓，并组织全县鼓书艺人进行培训，颁发演出证书。1998年五音大鼓还曾参加过北京市的民间艺术大赛，并获了奖。正是因为有这样的基础和成绩，五音大鼓2004年6月被北京市文化局确定为北京市民族民间文化保护工程首批10个试点项目之一。

此后，密云县文化委员会对五音大鼓的搜集整理加大了力度，主管群众文化工作的张滨江副主任对此项工作格外重视，除了了解工作情况、提出具体工作意见外，还专门请来中国音乐学院的钱锋教授进行指导和帮助。为了准确了解五音大鼓的传承脉络，他们根据资料信息组织人员对河北安次等地进行了实地走访和调研。在全国建立非物质文化遗产名录的工作还未正式启动的时候，密云县的五音大鼓项目已经进入认证和评审的阶段。2004年11月16日，密云县文化委员会专门召开五音大鼓项目的专家论证会，请来了早年曾演唱过五音大鼓的"北京琴书泰斗"、北京曲艺家协会名誉主席关学曾（已故），北京曲艺家协会副主席贾德锋、汪宝琦（已故）及钱锋教授等9位专家学者参加项目论证，并请来了主持全国民族民间文化保护工程具体工作的文化部民文处孙凌平处长等人到会指导。

记得会议的评价说：五音大鼓是一种古老的民间艺术曲种，具有很高的艺术价值和研究价值，是我国重要的民间文化遗产之一。我当时也参加了这次会议，并从中得到了很多知识和教益，对我后来的工作颇有帮助。这一次五音大鼓的专家论证会，对2005年下半年全市启动的建立非物质文化遗产名录的工作有着很强的示范意义，可以说，北京市建立市级非物质文化遗产名录时组织的各个项目的专家论证会以及论证会采用的程序和模式，都受到了五音大鼓专家论证会的启发。此后，我在具体组织建立北京市第一、第二批市级非物质文化遗产名录时均主张由各项目申报单位组织召开专项专家论证会，这对入选项目的把握、项目价值的认证和项目质量的把关起到了重要的作用。

虽然，对五音大鼓是否可以作为一个曲种曾有过不同意见，也因种种原因五音大鼓未能进入国家级非物质文化遗产名录，但我仍然认为五音大鼓是一项濒危的、值得珍惜和保护的非物质文化遗产。至少我以为，作为历史上曾经出现过的一种曲艺表演形式，作为今天脍炙人口的北京琴书难以逾越的一个演变过程，作为在曲艺史志上曾有记述、清道光年间曾经十分活跃、而今仍能在密云县一个小山村找到活态传承的曲艺形式，作为中国曲艺大家族中曾经有过、并被普通百姓珍爱而保存至今的古稀成员……五音大鼓具有独特的珍贵价值，是中华民族文化多样性中不可多得的、不可或缺的重要元素。特别值得一提的是：五音大鼓演奏乐器中的瓦琴具有独特的价值。瓦琴外形与琉璃瓦十分相像，属于一种拉弦乐器，据说演奏者陈振泉老先生的瓦琴是祖上传下来的。这种琴曾一度在吉林省延边朝鲜族自治州、广西壮族自治区以及辽宁、内蒙古、河北、河南等地流传，现在大部分已失传。仲魁的书稿上说：密云县的瓦

琴是唯一的一台了。无论此言是否真切，都足以看出这种乐器特别是其演奏技巧的弥足珍贵。

2005年2月，北京群众艺术馆曾在第五届春节厂甸庙会上组织了"首届北京市民族民间文化保护项目展演"，第一次对北京市的民族民间文化资源进行集中展示，其中五音大鼓参加了在湖广会馆举行的室内展演，至今我仍保存着他们在那次演出中留下的珍贵照片。

那两年，我还曾先后两次来到五音大鼓的传承地——密云县蔡家洼村调研参观。一次是随北京电视台对五音大鼓的项目进行拍摄、记录；一次是看蔡家洼村与台商共建的生态农业园。其中后一次去，我感到非常兴奋，因为他们要在农业产业园项目中规划建设"五音大鼓文化园"……只是后来我离开了非物质文化遗产保护的一线岗位，对五音大鼓的情况也就知之甚少了。但我仍然从可知的渠道关心、关注着五音大鼓的发展境况。

如今，在我留存的当年五位老先生在湖广会馆演出的照片中，仍可看到已经去世的操瓦琴演唱的陈振泉老先生的英姿和容貌，让人唏嘘不已，也更使我感到五音大鼓的弥足珍贵。

2013年12月

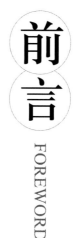

前言

FOREWORD

　　五音大鼓是一人持鼓板站唱，另有四人操乐器伴奏的鼓书说唱表演形式，最早时是七八个人持各种乐器轮番演唱或一人或几人演唱。

　　五音大鼓大约在清代乾隆年间就已经出现。它是多种曲艺鼓书和鼓曲表演形式的一种，在清代早期民间各种艺术形式进京欢庆升平，各种演唱艺术相互碰撞、相互融合的过程中形成。清代乾隆年间，承德地区的清音会就作为一种节目，演唱过此鼓曲，后来在京津冀地区广为流传。今天，只有北京市密云县蔡家洼村五亩地自然村的一支队伍被完整保存了下来，这支队伍据传已流传100多年。现存五音大鼓的说唱组合成员为：齐殿章、齐殿明、贾云明、李茂生、黄清军。在申报北京市级非物质文化遗产时，黄清军的位置原是陈振泉，陈振泉去世后由黄清军接替。

　　五音大鼓的音乐曲调有：四平调、奉调、柳子板、慢口梅花和二性板。五音大鼓的书目、曲目内容丰富，有着深厚的文化底蕴和内涵。五位说唱老艺人组合默契、相互配合，天衣无缝。

　　五音大鼓的说唱书词和演唱鼓曲同时存在于一个曲种当中，形

式十分独特。它对研究华北乃至东北地区曲艺之间的交流、发展及演变有着重要意义，对研究清代宫廷与民间艺术的关系有着特殊的价值。它的伴奏乐器瓦琴，仅见于鼓书或鼓曲类曲艺演出。

五音大鼓

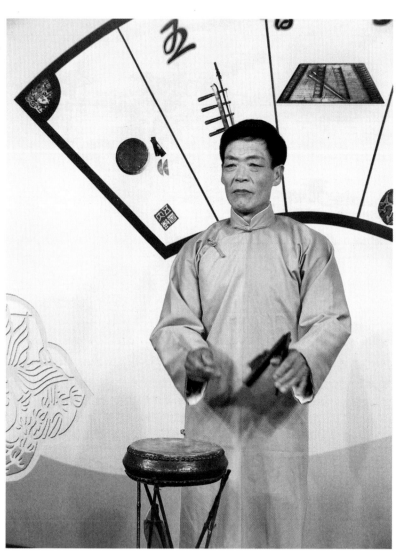

◎ 主唱李茂生 ◎

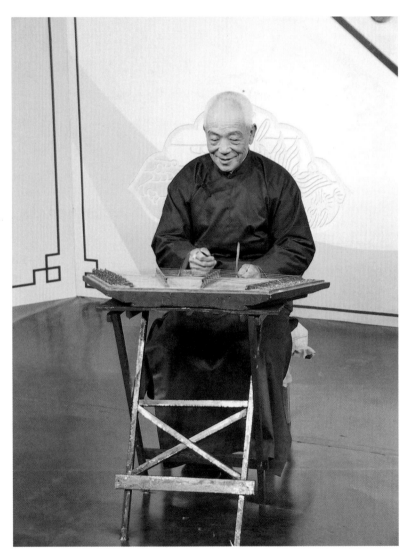

◎ 打琴伴奏齐殿章 ◎

◎ 三弦伴奏贾云明 ◎

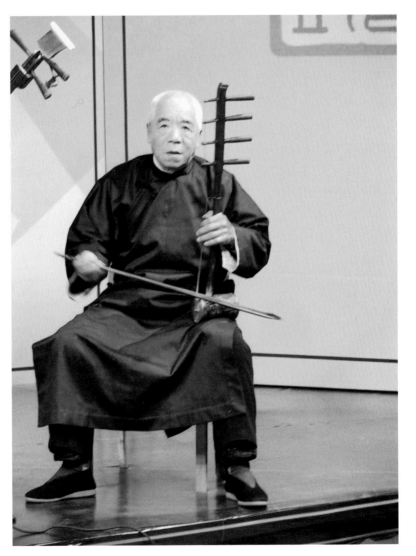

◎ 四胡伴奏齐殿明 ◎

◎ 瓦琴伴奏陈振泉 ◎

五音大鼓

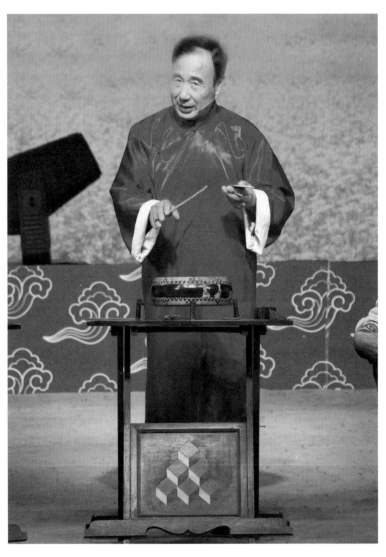

◎ 瓦琴伴奏兼主唱黄清军 ◎

# 目录

CONTENTS

五音大鼓

第六章

## 五音大鼓经典鼓词欣赏 —— 175

目
录

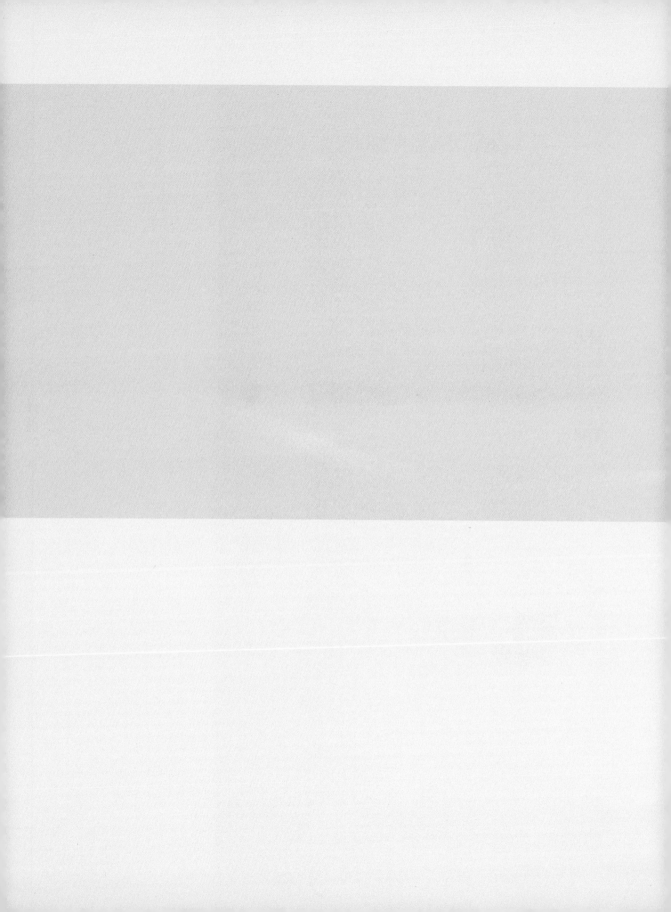

# 第一节

# 鼓曲艺术概说

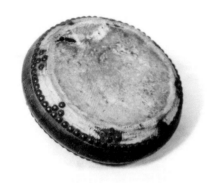

◎ 流传了100多年的书鼓 ◎

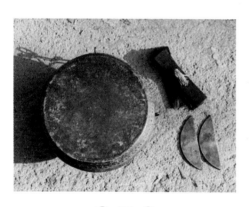

◎ 书鼓 ◎

鼓曲分为：大鼓类、渔鼓类、弹词类、琴书类、牌子曲类、杂曲类和走唱类七类。狭义的鼓曲就指大鼓书，是曲艺的一种形式，是"鼓"与"曲"相结合的产物，其间还有一种重要的伴奏乐器，那就是"板"。"板"有木板和铁板，铁板艺人们也叫它"月子"，因其形状像月牙而得名，有铜质和铁质两种。鼓曲有两种称谓，即"鼓书"和"大鼓"，其伴奏乐器并无严格规定，有的鼓书艺人的伴奏乐器只有一个三弦，开始时因说唱长篇大书，故称其为"大鼓书"或"大鼓"，后来短篇说唱也如此称之。鼓曲的起源是人们在劳动之余，为解除劳动的疲乏，而用木棒击节或用铁板击节而哼唱小曲（起源于河北沧州的木板大鼓就是木板击节，而起源于山东的铁板大鼓就是铁板击节）。后来木棒改成了有响亮音效的木板，铁板也逐渐变成了形如月牙的月子板。在此之前人们也用双手相拍而歌，密云县蔡家洼村五音大鼓老艺人们演唱的"莲花落"，就保留了这种击节演奏的形式。

鼓曲是曲艺的一种表现形式。对于曲艺，陶钝在《曲艺艺术发展中的几个问题》中指出："曲艺是以文学为基础，集文学、音乐和表演于一体的说唱艺术。"王朝闻的《台下寻书》中肯定了陶钝从表演角度对曲艺的概括："行家们说，戏剧区别于评话、弹词等说唱艺术的特征，在于演员直接以角色的身份出现，使用第一人称和代言体的语言；

曲艺区别于戏剧的特征，在于演员虽然也模仿角色，但他的身份始终是演员，语言基本上是第三人称和叙述性的。我虽然不敢冒昧地给曲艺下定义，但我同意这种描述。"1980年出版的侯宝林、汪景寿和薛宝琨合著的《曲艺概论》，是一部具有开创性的研究曲艺历史、特点、现状和地位等方面的专著。其中明确指出鼓曲就是曲艺的一种属性。老专家们介绍了曲艺的四种分类方法。①按艺术形式，分为三类：说的、唱的和说唱兼有的。②按作品容量，分为两类：大书和小段。③按伴奏乐器、曲调和表演等，分为十类：大鼓类、渔鼓类、弹词类、琴书类、牌子曲类、杂曲类、走唱类及快板快书、相声、评书。还有一种分法，就是把前述③中的前七类归为鼓曲，即相声、快板快书、鼓曲、评书。"鼓曲"由上述七类以唱为主的曲种归并而成。而狭义的鼓曲就是大鼓书。

大鼓书是北方的主要说唱表演艺术之一，是由民间口头文学和歌唱艺术经过长期发展演变而形成的一种独特的艺术形式。关于大鼓的起源，存在种种不同的说法。

根据艺人们的说法，远古时代的东周列国时期，周庄王姬佗继位时，奸臣叛乱，叛军围困都城，姬佗很慌张，四大丞相梅子清、青云峰、赵恒利和胡鹏飞跪于金殿向庄王请求守城退敌。庄王同意后，四人各守一门，击鼓作威，凭口舌之力，说服叛军。庄王高兴异常，让四位丞相大兴教化，并让他们传徒授艺。因而共收下3600名劝善士，便产生了"梅、青、胡、赵"四大门派。因此鼓书艺人都将周庄王供奉为祖师爷。艺人们说：祖师爷在古时倡导击鼓化民，我们唱大鼓亦是正风化俗，度化人民，因此，我们就把他当成祖师爷了。大鼓艺人供周庄王为祖师爷的现象极为普遍。早年鼓书艺人师傅授徒的场所，都有一张供桌，桌上立着牌位，上书"周庄王之神位"。

鼓书艺术的起源，可以追溯到唐代，唐代已有说唱故事的"说话"和"转变"等，"转变"中的"转"就是说唱，"变"是奇异，"转变"就是"说唱奇异故事"的意思。一说"变"即变易文体之意。盛唐时已经流行，郭湜《高力士外传》中说："太上皇移仗西内安置……或讲经、论议、转变、说话，虽不近文津，终冀说圣情。"其中的"转

变""说话"就是那时的说唱艺术。其内容多为历史故事、民间传说和宗教故事，多属散、韵文交织，有说有唱，唱词基本是七字句。"转变"与后世的词话、弹词、鼓词等关系密切，是我国最早的说唱艺术形式之一。紧接"转变"的是"说话"，"说话"即讲故事，唐代就已经形成，前述《高力士外传》中提到的"说话"便是此意。唐元稹《元氏长庆集》卷十中说："又尝于新昌宅说《一枝花话》，自寅至巳未毕词也。"宋代有"说话四家"之说（小说"银字儿"，讲史书"演史"，谈经"说经"及合生、商谜、说诨话等），它们同时发展为多种形式，表演说话的人称为"说话人"。

宋代已有弹唱姻缘的"弹唱"，南宋周密《武林旧事》卷六中有"诸色伎艺人"词条，记述当时有演唱弹唱姻缘的童道、费道等11人。宋代的说唱艺术还发展有说诨话、诸宫调、弹词、缠令、缠达、唱赚和鼓子词等。其中的鼓子词在说唱时就以鼓为节拍，现存的鼓子词有北宋欧阳修咏西湖景的《采桑子》、赵令畤咏《会真记》故事的《商调蝶恋花》。同时出现在宋代的还有陶真、涯词、渔鼓、诗话、嘌唱、小唱和叫果子等。宋代的说唱艺术已发展为"说话""诸宫调""鼓子词"和"唱赚"，其中成就最大的是"说话"，《醉翁谈录》中记述，南宋的"说话"艺术，需具备"目得词""念得诗""说得话""使得砌"四项技艺。那时词话艺人已有自己的组织——"雄辩社"。有赶考落榜的知识分子参加书会，帮艺人进行词曲创作（如著名的填词作家柳永），艺人们除在勾栏瓦肆演出外，还在酒楼茶馆、街道、庙会或应邀到私人宅邸演出。宋代词话主要在农村中演出，当时的说唱技艺也有一定程度的发展，南宋诗人陆游的《小舟游近村舍舟步归》就记述了宋代词书艺人的演出活动："斜阳古柳赵家庄，负鼓盲翁正作场。身后是非谁管得，满村听说蔡中郎。"诗意很清楚，描写了一位盲目艺人说唱蔡中郎（东汉末年著名文人蔡邕）的故事，村中很多人围听他说唱的场景。从中可以得知，鼓的伴奏表演形式在那时已经出现。词话与音乐伴奏合在一起，就是现今所说的鼓书，鼓书的文字脚本即为"鼓词"。鼓书是明清时期广泛流行于我国北方的民间说唱艺术。

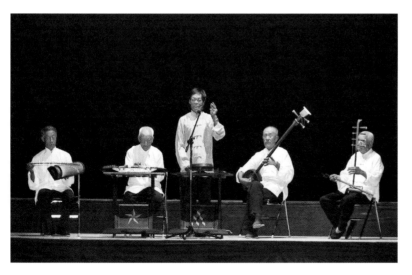

◎ 五音大鼓演出剧照（一）◎

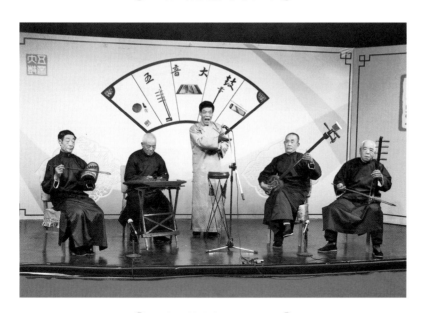

◎ 五音大鼓演出剧照（二）◎

　　元代的勾栏瓦肆虽然继续存在，但统治阶级为了对人民进行思想束缚，限制说唱俗曲的演出，并对说唱艺人进行打击迫害，严重影响了鼓曲艺术的发展。《元典章》卷五十七中的刑部杂禁规定："农民、市户、良家子弟，若有不务本业，学习散乐般讲词话人等，并行禁约。"

五音大鼓

明代中叶以后，被收容在"至恩堂"（清代称"养济院"）里的乞丐、盲人陆续流入社会，以说唱俗曲谋生，促进了大鼓艺术的形成。

从历史学和艺术交流的角度看，鼓曲艺术源远流长，但形成应当在元朝中后期。现代的鼓曲艺术，有隋唐宋婉转悠扬的基因，还有粗犷雄壮的北方民族的血脉，而这种融合恰恰产生在元代。元代的军事发展造成了民族的大融合，也正是民族的融合促成了南北文化的碰撞、融合。

明末清初贾凫西著有《木皮散人鼓词》，是首次以鼓词命名的文人创作。鼓词从三皇五帝一直说到明末崇祯皇帝吊死煤山，讲述了历代王朝的成败兴亡，是带有批判性质的讲史。当时的山东就有鼓书艺人说唱《木皮散人鼓词》，因此山东大鼓应当被视为北方大鼓的鼻祖。调查中发现，河北沧州的木板大鼓与山东的铁板大鼓起源不分先后，但从完整性上来看，山东铁板大鼓应是产生最早且保存最完整的大鼓书。

我国地域广阔，人口众多，方言语音复杂，由于受各地的语言音调、生活习惯、地理环境、风土人情、兴趣爱好和审美观念等不同因素的影响，构成了各自不同的地方特色和民间风格。一种声调从一地流传到另一地，按当地人们的习俗，糅合当地的方言俗语，结合地方的民歌小调，往往会对原来的唱腔进行改变，因地区和方言、曲调的不同，有时不同地区对同一曲调的称谓不同，就会形成不同的鼓曲派别。

# 第二节

## 五音大鼓的发现

◎ 风景如画的密云县 ◎

密云县为北京市远郊区县，位于北京的东北部。全县地处华北平原与内蒙古高原的过渡地带，境内多山，属燕山山脉，山峦起伏，古老的长城蜿蜒穿越其间，海拔在45至1730米，地势东西两侧高，自北向西南倾斜。密云县历史悠久，是北京通往东北、内蒙古的重要门户，素有"京师锁钥"之称，自秦朝设渔阳郡至今，境内留有丰厚的物质和文化遗存，有包括世界文化遗产——司马台长城在内的有形文化遗产共232处，无形文化遗产有民间故事、民间笑话、民间谚语、民间歌谣、风物传说、民间花会和民间曲艺等10类，共50余项。

蔡家洼村位于巨各庄镇西部，西北距县政府驻地4.8公里，东距镇政府驻地约5公里，北距搭梁沟1.4公里，东南距西湾子0.8公里。2011年

前有农户699户，人口1662人，汉、满两族中，汉族人口居多。村处驴子山北麓丘陵地，地势由南向西北倾斜，四面山丘环抱，有溪水穿村而过向西北流。这里曾出土过北京地区最大、最完整的原始牛角化石，还出土了石刀、石斧等文物。

◎ 蔡家洼村村口的雕塑 ◎

密云地区优越的地理环境、丰厚的文化底蕴，孕育和发展了许多民间艺术，这些古老的民间艺术代代相传，如一朵朵奇葩，绽放于乡村沃土。五音大鼓就是其中的一种。五音大鼓音律美妙，源远流长，虽经百年岁月的洗礼，仍被原汁原味地保留在北京市密云县蔡家洼村。由于它顽强的艺术生命力，使其代代相传，流传至今，因此被专家们称为"曲艺中的野生稻"。

密云五音大鼓在被发现以前，就广泛流传于密云县的塘子（现巨各庄镇）、东邵渠镇一带。1980年，刚刚开始改革开放的密云地区，文化娱乐还停留在传统老旧的形式中，那时还没有电视机，电影、收音机也没有普及，到1986年刘兰芳的评书还造成万人空巷的场面。简单、相对也经济的大鼓书便盛行于该地，从1978年开始的几年时间里，仅仅密云县的说书人就有100多人。兴起初期，难免出现鱼龙混杂的局面，有的艺人持一鼓演唱，有的抱一三弦演唱，也有三弦伴奏另有一人操鼓板演唱的，其中还有掺杂算命等迷信内容的（而当时处于改革开放初期，农村还延续着以"生产队"为单位的集体经济，到了农闲时节，大批的

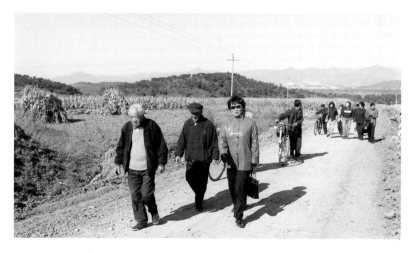

◎ 密云县文化馆工作人员初次进入蔡家洼村 ◎

农村人非常需要文化娱乐活动，而当时可选择的活动却很少）。为了改善这一局面，密云县文化馆对全县的鼓书艺人进行统计，集中进行培训，培训合格者颁发演出合格证书，凭此证书鼓书艺人才能进行收费演出。当时到县城参加鼓书艺人表演资格培训的五音大鼓老艺人有很多，因此没有记录他们的详细资料。1998年，北京市举办"首届民间艺术大赛"，当时分管文化馆业务的副馆长曹乃贤找到王家声老师了解密云县的民间艺术情况，王家声老师向曹副馆长提出五音大鼓的传承问题，但王老师并没有记录五音大鼓老艺人们的住址。于是曹乃贤上报到当时的县文化局，与县文化局的领导陈光起等到县域各地寻访，几经辗转周折，终于在巨各庄镇的蔡家洼村发现了五音大鼓，并把它作为"密云民间艺术作品"报了上去。结果一炮打响，该节目凭借古老的乐器（其中一种叫瓦琴的伴奏乐器，历史悠久），悠扬悦耳的演奏乐曲，得到专家的一致好评，斩获"民间收藏一等奖"的桂冠。

在1998年的"首届民间艺术大赛"中，五音大鼓一举成名，使这种长年流传于民间，鲜为人知的艺术形式名满天下，成为各种媒体争相报道的焦点。2000年4月，中央电视台综艺频道的《夕阳红》节目，特邀几位老人登台演唱。2001年5月25日，《京郊日报》的一角登出了五位老艺人演唱的照片；2002年7月22日，《北京晚报》又用同等的版面详

细介绍了五音大鼓；2003年10月17日，《京韵报》以英文形式整版介绍了五音大鼓，并刊载五位老艺人的演出剧照；2003年12月24日，《北京青年报》用一整版的篇幅对密云五音大鼓进行了报道。至此，先后有十几家报刊媒体采访报道了五音大鼓。

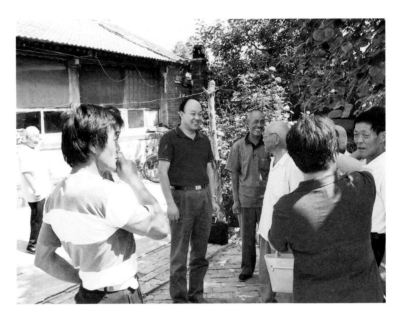

◎ 吴文科来到蔡家洼村 ◎

五音大鼓从诞生到现在仅存于密云县蔡家洼村一处。这项宝贵的民间艺术很快引起有关专家学者的关注。中国音乐学院研究生部的刘小平老师带领几个研究生，从2002年秋至2003年底，先后三次到访蔡家洼村，从音乐价值、历史渊源、保护传承等方面对五音大鼓进行研究。据刘小平老师考证，五音大鼓于清道光年间产生于河北省安次县（今廊坊市）。随着岁月的流逝，鼓书在民间广泛流传，这种鼓曲融合了河北"落腔调"与河北民歌《妓女告状》的旋律。19世纪末20世纪初鼓曲开始分化。其中一支走进北京，成为供市民欣赏的舞台艺术，它就是由安次五音大鼓发展成单琴大鼓后，又发展成现在的北京琴书。另一支则是由安次传入蔡家洼村的五音大鼓，它被蔡家洼村的老艺人们保存，进而代代相传，作为供农民农闲时自娱自乐的民间艺术，它吸纳了奉调、乐

◎ 密云县文化馆工作人员调查研究五音大鼓 ◎

亭调、梅花调、悲调等其他鼓曲的腔调。

　　随着人们物质文化生活水平的提高，如今的五音大鼓迅速走出小山村，飞进了剧场。在巨各庄镇"庆祝建党80周年大会"上，几位老人登台祝贺。在2005年中央电视台《乡村大世界》节目中，老人们也拿出了五音大鼓这一绝活儿。2005年10月30日，他们还在密云县工会礼堂，表演了新编的曲目《唱唱〈消法〉10周年》（《消费者权益保护法》），多次的演出使这一古老的民间艺术得以发扬光大，并得到很多奖励。他们在中央电视台《乡村大世界》节目中获得"才艺之星奖"，在2003年密云县工商部门举办的"3·15宣传大会"上获得"最佳表演奖"。如今，在巨各庄镇蔡家洼村委会里，仍摆放着"五音大鼓"表演获得的锦旗、奖杯。

　　历史悠久的五音大鼓，在当地深受民间百姓的喜爱，现在又引起有关部门、社会组织的重视。现在几位老艺人还活跃在当地。他们或唱古曲，或用古曲填新词演唱，都很受欢迎。可几位老艺人都将届耄耋之年，年龄最小的李茂生现已67岁高龄。眼看这门古老的艺术将面临失传的危险。对此，密云县文化委员会、文化馆专门成立了挖掘整理小组，对其进行抢救性的挖掘整理工作。密云县委、县政府对此高度重视，

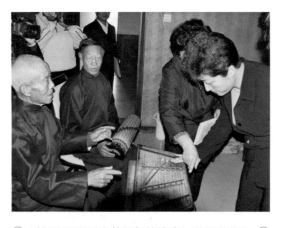

◎ 时任密云县委宣传部长的陈晓红慰问老艺人 ◎

时任县委副书记、宣传部长的陈晓红，亲自到整理现场指导工作，并当场奖励老艺人们2万元奖金。密云县五音大鼓挖掘整理小组的成员是：组长县文委副主任张滨江，副组长县文联主席陈光起，组员县文化馆副馆长曹乃贤、文化馆业务干部穆怀宇和孙仲魁。

2003年初冬，蔡家洼村的五音大鼓演唱者有主唱李茂生（鼓、板）、齐殿章（打琴）、齐殿明（四弦）、陈振泉（瓦琴）和贾云明（三弦）五位老艺人按照挖掘整理小组的安排，集中到密云县河南寨镇的水之光宾馆，进行五音大鼓初步的整理工作。老人们讲，五音大鼓是从他们父辈那里继承的，父辈从祖父辈传承，祖父辈是从河北省兴隆县的火焰山村学来的，但师父是谁，师承何派，再往前就不得而知了。

老人们记忆中最早的组合成员是齐贺升（齐殿章的爷爷）、齐国

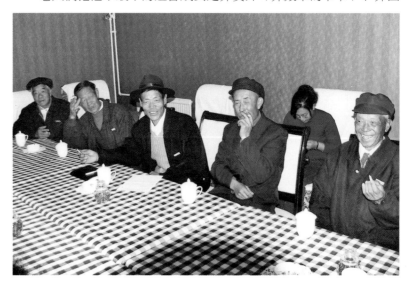

◎ 老艺人在密云县河南寨镇水之光宾馆开会研究、挖掘五音大鼓 ◎

华（齐殿章的父亲）、贾会青（贾云明的爷爷）、陈朝稳（陈振泉的爷爷）和李进义（李茂生的父亲）。

据老人们回忆，从他们的太爷辈开始，五音大鼓就在蔡家洼村生了根。在他们的记忆中，父亲那辈时家里很穷，为了生计，父辈艺人们便农忙时务农，农闲时靠卖艺维持生活。

早年间，河北省承德、兴隆、滦平以及京东一带农闲时盛行鼓书。为了生计，父辈们就把五音大鼓带到那些地方演唱。每年的正月初一前，现在的主唱李茂生的父亲李进义和陈振泉的父亲陈朝稳就带着干粮和水，向着上述地方出发。当时，没有交通工具，他们就冒着寒风步行200公里到河北的兴隆、承德和滦平一带的村子里联系演唱。经过协商，谈好价钱，讲好说唱的曲目、日期等，并把演出前的一切事宜准备好，二人就赶紧往回赶。然后，他们带上家伙什儿（演出用的道具等）和全部人员，前往表演。

兴隆、承德各县的农村，春节期间有搭"灯棚儿"的习俗，请艺人们来唱说鼓书。按当地习俗，正月初一到正月十五的"灯棚儿"是"正棚儿"。每一个正棚儿要唱三天四晚，说完一部大书，如赶上"正棚儿"，就可以多挣些钱，一个"正棚儿"下来，可以挣50块现大洋，如赶不上也就是正月十五以后，只能挣几石小米。

按照李老和陈老两位打前站的老先生跟当地村子的约定，艺人们一定要在正月十五以前赶到上述各县的村子，安顿下来后，便开始唱书。据老人们回忆，在他们父辈前去说书的方圆60多里地的村子里，搭起的"灯棚儿"有20多处。"灯棚儿"虽多，可说唱水平参差不齐，只有蔡家洼村前去表演的"灯棚儿"里独家演唱五音大鼓，加上几位老前辈的说唱表演精彩、到位，悦耳动听，所以，当时蔡家洼村的五音大鼓很有名气。当时老人们带去的"折子"有长短书目50来种，其中《呼家将》《五女兴唐传》《杨家归西》《丝绒记》《崇祯官话儿》五部大书，是主唱李进义先生的拿手好戏。现在兴隆一带上了岁数的人都还记得李进义的名字。

几位老艺人经过半个冬天的风餐露宿，挣的钱粮可以很好地解决

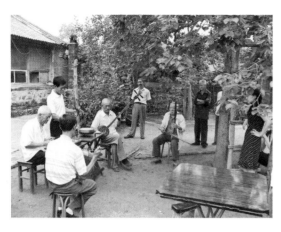

◎ 五位老艺人在自家小院演唱 ◎

◎ 工作人员与河北廊坊文体局领导合影 ◎

◎ 文化馆工作人员在调查五音大鼓 ◎

一家老小第二年的吃穿费用，是家中主要的经济来源。正是这种相依为命的依存关系，才使这一民间文化遗产代代相传，流传至今。而今，人们有了稳定的工作，再无须卖艺为生，因此，这门古老艺术的继承便成了问题。

为了进一步解开五音大鼓的奥秘，密云县文化委员会组织专门调查小组搜集相关资料，并进行调查走访。根据《中国音乐辞典》的记载，他们前往河北省安次县进行实地走访考察。安次县就是今天的河北省廊坊市，现在分为安次和广阳两个区。他们采访关学曾老先生时，老先生说他的师父们在安次县的古贤村和北甸上村活动过，关老先生所说的古贤村和北甸上村，分别在这两个区。当时古贤村不叫古贤村，而叫古县村。该村历史悠久，有碑记载，远在汉代就有该村了，文化底蕴十分深厚。清末民初时，广阳区万庄镇大五龙村有一个鼓书艺人叫刘玉昆，由于他的胳膊短得出奇，因此人们都叫他"短胳膊刘"。"短胳膊刘"个子不高，但嗓音洪亮，悦耳动听，他说得一口好书，在当时河北安次、通县、武清、天津一带都很有名气。据老人们讲，翟青山也到过这些地方，当时"短胳膊刘"的徒弟很多，据说武清、天津、通县等地都有。翟青山的五音大鼓很可能是从那里学来的。而据现在通州马金英老师考证，翟青山的老师姓

刘，应该就是刘玉昆。

在河北省安次县（现廊坊市）文化局领导的帮助下，调查小组在北甸上村找到了年龄最大的魏九力老人，从老人那里得知，当时当地的五音大鼓非常火爆，有好几拨人在唱五音大鼓，当地不叫五音大鼓，而叫"五音圣会"，其中有一拨人最为有名，据魏老先生回忆："短胳膊刘"就是这拨人中有名的一个，北甸上村的魏占亭（魏德林）、董广明、恭宝田、董玉荣等都跟"短胳膊刘"学唱过鼓书，"短胳膊刘"也是从别处学来的，这个人是个能人，可能跟义和团有关系，他南来北往，去的地方很多。魏九力老先生还记得当时刘玉昆唱的书目有《蓝桥会》《武家坡》《伍子胥搬兵》等，老人还能背上一些鼓词。北京通县翟青山老前辈的后人马金英老师说"短胳膊刘"是盲艺人，双目失明；而魏九力老人回忆说，"短胳膊刘"肯定不双目失明，并不是盲艺人。

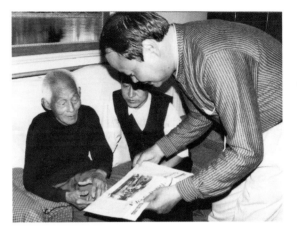

◎ 文化馆工作人员在采访魏九力老人 ◎

之后，密云县的调研小组先后走访了天津、河北、广西、东北等广大地区，对五音大鼓进行了调研。于2005年9月11日，申报了首批北京市市级非物质文化遗产。

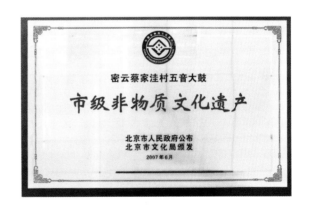

◎ 市级非物质文化遗产牌匾 ◎

## 第三节

# 五音大鼓探源

五音大鼓被发现后，引起了许多专家学者的关注，但因为史书中所存资料极少，而且没有准确定论，因而产生了多种关于"五音"的说法。其中主要说法有以下几种。

### 一、所用乐器说

五音大鼓的叫法起源于所用的乐器，是指演唱五音大鼓所用的乐器为五种。五音大鼓的伴奏乐器有：书鼓、简板（木板和铁板）、三弦、四胡、打琴和瓦琴。把"五音"定于使用乐器的件数是把书鼓、简板（木板和铁板）作为一音。《中国音乐辞典》认为五音大鼓源于三弦、四胡、扬琴、鼓、板（其中鼓、板为一音）伴奏和主唱人合为"五音"；《中国曲艺志·河北卷》也有"五音大鼓因四人持三弦、二胡、洋琴等乐器伴奏，一人持鼓板演唱而称为五音大鼓"的说法。

中国艺术研究院曲艺研究所的高苹老师也倾向于《中国曲艺志·河北卷》中的这种说法。

### 二、演员数量说

五音大鼓的名称也有起源于演员数量的说法，在五音大鼓被发现时多数人持这种说法。最早发现五音大鼓的王家声老师和曹乃贤副馆长（时任密云县文化馆业务副馆长）就认为五音大鼓正是因为由五个人演出而被称为"五音"。从密云县蔡家洼村五音大鼓现在的演出组合来看，这种说法很恰当。因为蔡家洼村的五音大鼓是一人持鼓板演唱，另有四人分别持三弦、四胡、打琴、瓦琴伴奏，合在一起刚好五人。《中国音乐辞典》认为五音大鼓因三弦、四胡、扬琴、鼓、板伴奏和主唱人合为"五音"，也有此方面的含义。关于"五音"的起源，专家们对此

研究很少，中国艺术研究院曲艺研究所的高苹老师倒是对此进行了探讨，但她认为意义不大，她在《蔡家洼五音大鼓及其曲种渊源的音乐学考察》中说："笔者认为，关于'五音大鼓'名称中的'五音'之解，大抵是指伴奏乐器的件数，或演出人员的组合书目……称谓问题对该曲种的生存发展影响不大，搞清楚名称的实际意义不大。只是在'沉淀知识'的层面上，这种辨析才有意义。"同时她也赞同因五人组合而称"五音"的可能性。

## 三、五声音阶说

承德地区以白晓颖老师为代表的群体认为，五音大鼓的"五音"就是"宫、商、角、徵、羽"五音。

## 四、五种曲调说

密云县蔡家洼村的五音大鼓现今组合的五位老艺人说，五音大鼓是因为有五种曲调，所以叫五音大鼓。现存五音大鼓有五种曲调，即奉调、四平调、柳子板、慢口梅花、二性板，这就是五位老艺人所说的五种曲调，因而五音大鼓的"五音"便因这五种曲调而得名。从调查考证结果看，本作者也同意这种说法。持相同意见的人还有中国艺术研究院曲艺研究所所长吴文科教授等。

## 第四节

# 五音大鼓的"五音"

关于"五音"之说，《中国音乐曲艺辞典》116页记载："五音"为戏曲名词。汉字发音有"五音四呼"之说。"五音"指喉音、齿音、牙音、舌音和唇音。宋代司马光在《辨五音例》中所讲的"欲知宫，舌居中"即指喉音；"欲知商，开口张"即指齿音；"欲知角，舌缩却"即指牙音；"欲知徵，舌柱齿"，即指舌音；"欲知羽，撮口聚"，即指唇音。戏曲演员只要准确地掌握了五音的部位，再结合"四呼"的运用，就能正确地发音吐字，并将声音清晰地传达给远近的听众。旧时把这种演员称为"五音齐全"。

关于五音大鼓"五音"的起源，种种说法都有一定道理。关于五种乐器说，我们在承德考察时了解到，在清朝中期的清音会就演唱过五音大鼓，而清音会有十多个人，伴奏乐器也有十多件；而密云县蔡家洼村的五音大鼓不止五种乐器，他们的鼓板就有鼓、铜板、木板三件，加上其他四件共有七种乐器；在我们的采访中，安次县的老人们看到的五音大鼓有的也不止五件乐器。对于五人演唱组合来说，其理由很不充分，单说清音会就有十多人或八九人演出，而再城营村的五音大鼓只有四个人，我们在安次县采访时发现，当地当时说唱五音大鼓的组合人数也是或多或少。关于五声音阶说，在出现简谱记音和五线谱之前所有艺人基本上都是用宫、商、

◎ 演唱过五音大鼓的清音会成员 ◎

角、徵、羽的五声音阶，别的演唱种类也一样，所以五声音阶说同样可信度不高。对于"五音"的说法，笔者还是倾向于来自奉调、四平调、柳子板、慢口梅花、二性板五种曲牌的说法。而这些曲调不一定来自它们对应的大鼓。因为经过深入考证，五音大鼓远比这些鼓曲的形成时间要早。

中国艺术研究院曲艺研究所的高苹老师经过对五音大鼓中"五音"的探讨，认为研究"五音"的起源对于五音大鼓的音乐学研究意义不大。但对于研究五音大鼓的历史是非常重要的，本着严谨的态度应当对此进行深入研究。关于五音大鼓的名称和起源，《中国音乐辞典》中在"北京琴书"的释义中有这样的记载："北京琴书其前身称'五音大鼓'，清代道光年间（1821—1850年）兴起于北京的东南郊和河北省安次县农村，因以三弦、四胡、扬琴、鼓、板伴奏，再加上演员的唱腔合为五音，故名。"因此，现今的专家们都以《中国音乐辞典》为依据，说五音大鼓产生于安次县农村，参加密云县五音大鼓专家论证会的专家均持此种看法。

从五音大鼓完整的音韵形态上来看，五音大鼓有完整的曲调曲牌，音韵悦耳动听，演奏与演唱的配合相得益彰，演唱者可以任意表现喜、怒、哀、乐、悲各种人生形态，而不受拘泥，一部大书唱来，演唱者不觉乏累。五音大鼓犹如涓涓小溪，有碧波荡漾的舒缓，有跳涧跃谷的激越，有白雪皑皑时冰下清流的低吟，有山洪爆发时万马奔腾的咆哮，听曲者从不嫌絮烦。这种完美的结合，没有相当的音韵素养的人是办不到的，所以说五音大鼓像铁板大鼓和木板大鼓那样产生在农村是绝不可能的。

从五音大鼓的演奏乐器看，最为重要的乐器是打琴（扬琴）和三弦，三弦在当时或更早已经被说书艺人普遍使用，而打琴（扬琴）是民间少有或不可能有的乐器，作为最底层的农村更不可能有如此高雅的乐器，而在伴奏中，如果没有打琴，五音大鼓的演唱就与普通的京东大鼓和乐腔调没区别了。打琴当时只可能在大户人家或官宦家庭或官府宅邸的音韵爱好者手中存有。从这点来看五音大鼓绝不可能产生于农村。而

据《中国音乐辞典》的记载也是在安次县兴起，而不是产生。

密云县五音大鼓调查小组进行五音大鼓考证之际，承德市艺术研究所白晓颖老师从网上看到消息后与密云县文化馆孙仲魁进行联系，于是孙仲魁等人马上前往承德地区考察。

白晓颖老师的祖父曾于清末年间在承德行宫当过差，老先生对音乐很感兴趣，并有相当的造诣，白晓颖老师深受老先生影响，也成为承德地区音乐界首屈一指的人物。白晓颖老师说其祖父见过当时的清音会演唱节目中演唱五音大鼓。

◎ 白晓颖所长的祖父白雪樵老先生 ◎

《承德师专学报》中记载：清代乾隆皇帝的万寿节恰恰是在他每年例行在避暑山庄处理朝政的季节，于是全国各地的文化艺术便汇聚到了清朝当时的陪都承德，使这里的各类艺术得到了改进。承德街上满族的"普天同庆韶音花会"逐渐兴盛。乾隆五十五年（1790年）以后，四大徽班进京，承德街上的文人与八旗子弟办起了"戏典研艺社"和"乱弹研艺社"。"韶音花会"也在艺术上得到了改进：在原来器乐合奏加以轮番演唱的基础上分演出"五音大鼓"。五音大鼓以坐唱戏曲片段和诗词为主，以五声音调谱之，后来又吸收了"太平歌词"的曲调。其演唱形式是乐手们兼唱一角或数角，边奏边唱，化入化出：乐器沿用了"韶音花会"的花腔鼓、扬琴、阮、筝、琵琶、三弦、双清、匙琴、提琴、笛、箫、笙，以及

◎ 文化馆干部在承德考察 ◎

"星""铛""蒲""踏""板""云锣"等打击乐器。这种新生的表现形式深受热河人民的喜爱，因而政治和文化方面与北京极具亲缘关系的承德街上流行着"热河五音鼓，北京子弟书"的民谣。在此期间，五音大鼓便流行于热河民间。

清道光七年（1827年），生性喜爱民间艺术的英和出任热河都统，他上任后从宫里请出朱得石、何世来等莲花落艺人到热河一带"抚慰戍边将士"。莲花落艺术流入热河以后，对五音大鼓产生了很大影响，五音大鼓出现了新变化——原来坐唱的乐师也离开座位扭了起来，形成了当时被称为"二人大鼓唱"的新的表演形式。"二人大鼓唱"在这些民间艺术的影响下持续了不久，就与之融合了。热河二人转艺人肇事才和那福全（1953年时74岁，道光年间热河都统那清安的后人）曾在1953年"热河省首届人民文艺检阅大会"上介绍："道光以前，热河也有二人转，但是没有后来的好，只唱民间小曲、大鼓（热河五音大鼓唱）、地秧歌（地平跷），与五音大鼓在花会里合着唱。后来何世来等人一来，英和老爷又好戏，便把'热河五音大鼓唱'、民间小曲、单出秧歌戏糅到一块儿，成为热河二人转。"

《中国大百科全书·戏曲曲艺卷》在"北京琴书"词条中提到"五音大鼓"："其前身是清代流行于河北安次县一带及北京郊区农村中的五音大鼓，以三弦、四胡、扬琴等乐器

◎ 承德曲艺志对五音大鼓的记述 ◎

◎ 国家图书馆查资料 ◎

伴奏。长期以来没有专业艺人，只是农民在农闲时传唱，仅为娱乐。"

《中国曲艺音乐集成·天津卷》所附"天津曲艺音乐种类表"中有"落腔调"这一曲种，形成地为京东、安次等地，在"备注"栏注明："在产生地曾名五音大鼓。"

汪毓和先生在《中国近代音乐史》中写道：广泛流传于河北农村的"五音大鼓"也是直到20世纪30年代才改用扬琴伴奏，再以后才改名为"北京琴书"。

胡言先生在《满族戏曲与戏曲家》一文中这样写到"五音大鼓"：据传乾隆皇帝八旬"万寿节"，大臣制《万寿衢歌》，为一字一言组曲体式，用宫、商、角、徵、羽五声音阶在《前尊乐》中演奏。以后，热河八旗子弟用五音组曲体式演唱大鼓书，称为"五音大鼓"，演唱内容为传奇戏文选段。当时谚语说"热河五音鼓，北京子弟书"，可见其影响之大。

姚素秋在《紫塞文化中满族音乐》中提到："热河二人转起源于五音大鼓……"

承德的地方大鼓包括19世纪后期流入的"乐亭""平谷词""四平调""老调京东""梅花调""东北大鼓"，当时正值热河二人转比较活跃的时期，所以这些外来曲种迅速融入"热河"。从今承德所辖各县流行的地方大鼓风格上看，与北京接壤的丰宁有较多京韵大鼓色彩，有的艺人在演唱技巧和风格上仍带有北京琴书的前身——木板大鼓和五音大鼓的影子。滦平县的大鼓被当地人称为"承德大鼓"，演唱风格贴近二人转和民歌，声腔安排的随意性很强，很有初期热河二人转的特点；兴隆县的"四平调大鼓"从谱面上看靠近"乐亭"，但声腔则更贴近"平谷调"。从曲谱演唱的曲调上分析，再加上述考证，就解开了五音大鼓的五种曲牌之谜，也就是说那个时候的五音大鼓基本曲调已具备。五音大鼓专家论证会的论证报告和申报书说："现如今蔡家洼五音大鼓的基本腔调，所谓的'四平调'也就是兴隆的'四平调大鼓'，而'奉调'则是东北奉天的'奉天大鼓'，慢口梅花调就是'梅花大鼓'，而'二性板'实质上是'二行板'。"戏曲腔调的说法有误，正确的说法

是，五音大鼓的五种腔调衍生了上述几种大鼓的腔调，而戏曲中的二行板很可能是从五音大鼓的二性板演化而来的。

京韵大鼓源于光绪年前流行在河北省河间、沧州一带的木板大鼓，1870年左右传入京津地区，20世纪初才正式形成。从历史年限上追溯，其形式晚于单弦、子弟书、八角鼓和热河五音大鼓唱。从单弦、五音大鼓和北京琴书的音乐形态和风格上，可以很清晰地发现它们的共同点，从这里又同时找到了平泉"地方大鼓"与单弦和京韵大鼓的相同点。

据演唱热河二人转的"那家班"第四代艺人那福全先生介绍：热河二人转的传统曲目有120种以上，其中旗下艺人根据热河五音大鼓改编的曲目有《扫地关》《圣祖亲征》《高宗抚琴》《木兰从征》《平三藩》《八旗勇》等。清代嘉庆年前后的热河二人转曲目有《红月娥做梦》《小二姐做梦》《南唐报号》《双锁山》《高君宝自叹》《五雷阵》《刘金定观星》《力杀四门》《唐二主探病》《探病灌药》《阴魂阵》《圣佛赐剑》《三下南唐》等，这些都是宫里唱的整本曲目，其中一本《铁骑车》（是《三下南唐》中的故事）的几个唱腔与热河五音大鼓相同。

以《西游记》为内容的曲目是照着宫里唱的《升平宝筏》连台本戏改编的，先前是热河五音大鼓的词本。

中央音乐学院钱锋教授在国外看到过清代乾隆年间的五音大鼓图案的玉雕像。说明五音大鼓在乾隆年间就存在了。这刚好证明了前文的观点。密云县文化馆干部前往承德的考证结果也与上述说法相同。但承德的五音大鼓早就不存在了。

据关学曾老先生讲，他从小学的就是五音大鼓，但到后来变成了单琴大鼓，再到后来形成了北京琴书。这其中有着时代进步和现代科技发展的历史渊源。在清朝晚期道

◎ 北京琴书 ◎

光、咸丰年间及民国初期，河北安次县（现廊坊市）一带有一些人传唱五音大鼓，据关老先生回忆，这些人有翟青山（又名翟得林）、魏得祥、常德山等。开始时，他们只是在农村传唱，艺人们在农忙时务农，农闲时凑到一起说唱鼓书，主要是自娱自乐。但到后来长年闹灾荒，就有民间艺人以"撂地"卖艺为生。五音大鼓一帮人就计划到北京为市民演唱，以养家糊口，于是五音大鼓开始由安次、通县、大兴一带向北京发展。但同时他们仍有徒弟在民间农村传唱，比较有成就的有张岐山、孙启书、孙启元等。那时，说唱卖艺是讲地位和宗师派别的，新艺人到一个地方，必须有当地宗师做靠山才能演出，否则就要被"砸场子""踢盘子"，生存不下去。翟青山等人就投奔到北京田玉福老宗师的门下。田玉福是当时北京地区鼓书演艺界的泰斗，田老先生最拿手的大书是六部《春秋》。翟青山一方面街头卖艺，一方面跟田老学《春秋》大书，他先后学会了四部，即《吴越春秋》《金盒春秋》《走马春秋》《剑锋春秋》。到了20世纪二三十年代，现代科技的发展使广播这一媒体传入中国，中国首先在天津有了广播电台。由于翟青山等人的五音大鼓在京津及河北一带名声响亮，因此他们就被请到电台去说书。这样，五音大鼓的名声就更响了。但是有一天说唱时，伴奏的几位师傅，只来了扬琴（打琴）一人，其他人因事没来，约定的演出不能冷场，结果，两人就一人用扬琴伴奏，一人演唱。由于室内音响和扩音效果，单个的扬琴伴奏的书放音后，效果竟然不错，观众们也乐意接受。既然效果不错，演出时，由于少了几个人，收益相对高了许多。于是，翟青山就唱起了扬琴伴奏的鼓书，从而产生了单琴大鼓，而原有的这一支五音大鼓从此就失传了。

从中可以看出，五音大鼓在河北省安次县只是流传至此，而在流传到此之前形态就已经完善。

关于"五音"来自奉调、四平调、柳子板、慢口梅花、二性板五种曲牌的说法，中国艺术研究院曲艺研究所的高苹老师进行了深入分析，认为也不可能。

在未深入考察之前，孙仲魁根据密云县蔡家洼村老艺人们的说法

和对五音大鼓的分析，认为五音大鼓集合了东北奉调大鼓、老京东大鼓、乐亭大鼓、梅花大鼓及戏曲成分五种曲牌而得名。经深入考证，根据京东大鼓、乐亭大鼓、梅花大鼓及东北大鼓的起源时间分析对比，他认为五音大鼓要远远早于前几种鼓曲。由此可知孙仲魁开始的说法并不准确。五音大鼓应当是起源于河北沧州的木板大鼓和起源于山东的铁板大鼓相结合的产物。五音大鼓的曲调远远早于上述几种大鼓的产生，而上述几种大鼓的初期都有一帮人演唱，而那些人演唱的很可能就是五音大鼓。经深入考证分析，五音大鼓很可能产生于木板大鼓和铁板大鼓的相互融合时期。关于借鉴戏曲的腔调，从深入考察分析看，应当不是鼓书借鉴戏曲，而是许多鼓书腔调演化成了戏曲腔调，鼓书的产生远远要早于戏曲的产生。关于五音大鼓与戏曲的关系，这里不再继续分析。下面从木板大鼓和山东铁板大鼓流传的脉络分析它们与五音大鼓的关系。

木板大鼓有：清口大鼓、梅花调、老木板子、老北口木板、怯大鼓、鼓碰弦儿、弦子鼓儿、木板西河调、憋死牛等。表演时一人左手持木板，右手持鼓槌，站立说唱中轮番敲击木板和书鼓，使其与说唱相配合，另有人持三弦专门负责伴奏。

◎ 西河大鼓 ◎

据河北香河县老艺人说：清乾隆年间，山东人李文通逃荒到京东落户，以演唱小口大鼓为业，教授弟子曹占奎、崔登奎、邓殿奎、李振奎、张百奎，世人盛称"清门五奎"。关于"清门五奎"，还有一种说法是曹占奎、崔登奎、张百奎、邓连奎、李殿奎。以上两种说法虽然有小的差别，但相同之处很多，例如都是"清门"，"五奎"中曹占奎、崔登奎、张百奎名姓相同，只李殿奎与李振奎、邓连奎与邓殿奎只有一字的差别并且读音相似。前者是根据艺人文字祖谱写的，后者是大家称呼他的名字，或许会有差别，两者记述的都是一件事，李尚志与李文通

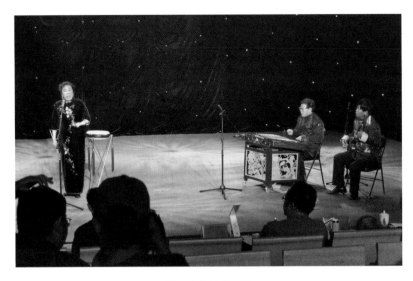

◎ 鼓书演唱 ◎

应是同一个人。由此可知，木板大鼓在清乾隆年间就已经形成。

清咸丰年间（1851—1862年），大城县清门木板大鼓名家田东文（邓连奎之徒）和他的弟子马瑞林（马大傻子）、马瑞河（马三疯子）都是木板大鼓名艺人。后来马瑞河改木板为铁板，中三弦改为大三弦，创新唱腔，使演唱形式与木板大鼓在形式上有了区别，又经过弟子朱化麟（大官）的发展完善，创成"西河大鼓"。

木板大鼓后来流传进入京津地区，经过许多艺人的改编，又形成了京韵大鼓。木板大鼓艺人田玉福的弟子，安次县人翟青山和魏德祥则在融合木板大鼓和乐腔调的基础上，创出单琴大鼓（琴书）。同样地，在河北北部的廊坊、唐山、承德等地，早年流行的京东大鼓、乐亭大鼓也都是木板大鼓在上述各地与当地民歌、小调融合而逐渐繁衍而形成的曲种。

铁板大鼓（山东大鼓）是中国北方现存最早的曲艺鼓书和鼓曲形式，相传形成于明代末期，至今已有近四百年的历史。它发源于山东西北农村，又叫作"犁铧大鼓"或"梨花大鼓"。最初只是敲击犁铧碎片伴奏，采用山东方言来演唱当地的民歌小调，后来逐渐发展成为有板式变化的成套唱腔、敲击矮脚鼓和特制的材质半月形梨花片并有三弦伴奏

的说唱表演形式。山东大鼓在不同的流布地区又分别被称为山东调、山东柳儿、梅花调、鼓碰弦、犁铧片、梨花大鼓、铁片大鼓、怯大鼓、何老风等，广泛流传于冀南、冀中的广大城乡地区。

◎ 鼓书艺人在演唱（一）◎

铁板大鼓的演唱形式多为单人站唱，也有二人对唱形式，主要伴奏乐器为矮脚小鼓、大三弦和月牙板（梨花片、鸳鸯板）。演唱时演员右手执鼓楗击鼓，左手操钢板敲击演唱，乐师以三弦伴奏。唱腔属板腔体，一般分慢板（头板）、二板（流水板）、三板、快板等板式。据艺人师承谱系和口头传说，山东大鼓由渔鼓道情的孙赵门衍化而来。已知清嘉庆年间，山东大鼓河北籍艺人有五位姓名中均带"山"字，即威县王奎山、临西吕连山和李明山、清河徐靠山和临城冯云山，时称"五大山"。自清嘉庆时期（1796—1821年）至民国二十六年（1937年），山东大鼓在冀鲁两省，南起聊城、临清，北至德州、沧州的大运河两岸十分兴盛，并形成三个支派，即小北口派、老北口派和南口派。

小北口派代表人物是张凤梧、宋四莫。在小北口这个支派里，又有三支：其一流行在衡水、枣强、景县一带，当地称之为"怯大鼓""铁片大鼓""鼓碰弦"。艺人以"莫、振、中、金、田"谱系传代，据衡水市北田村木板大鼓艺人李田奎讲，这一支师祖是宋四莫，宋四莫收徒李振邦、李振起、刘振湖、阎振庄等，后来这一支派的传人改唱木板大鼓。其二是传至交河、河间、肃宁、献县的一个小分支，在当地称为山东调儿、山东柳儿。这一小支是张凤梧、宋四莫的传人，交河县的李振邦在成名后，自立门户，以"振、中、进（金）、相、永、祥、和、智、瑞、升"排序传衍出来的。20世纪30年代，这一小支中出现了一批出类拔萃的艺人，其中以献县杨进桢、肃宁石进奎名望最大。这一小支

非物质文化遗产丛书

Intangible Cultural Heritage Series

五音大鼓

◎ 北口古书 ◎

的艺人行艺范围广，除冀中农村外，还进入北京、天津、保定等大中城市，以及山东、内蒙古和东三省的部分城乡。著名艺人还有杨俊杰、枥俊祥、王祥林、任相臣、申相琴、沈相廷、王艳永、王风永、齐鹤鸣等。在艺术上，不仅兼有小北口支派的特色和传统，还有所创新，吸收了西河大鼓巧、俏的唱法，突破了"死口实词"的说唱形式，唱中夹白、白中夹唱，表演形式自由随意。代表书目有《黄爱玉上坟》《秦琼卖马》《少英烈》等。其三是小北口派传至石家庄地区的赵县、束鹿一带后形成的一支，当地称之为梅花调、山东柳、鼓碰弦等，这一小支派是由张凤梧的门徒南宫杨老孔、宁晋苏玉堂（二人未排字）所传，该支演唱曲调和书目与张凤梧所传区别不大，曾于20世纪30年代盛行于冀南西部地区，抗日战争爆发后，逐渐衰落，几成绝唱。20世纪70年代末，石家庄地区文化部门对当时被称作梅花调的这一小支进行了大规模的挖掘抢救，搜集整理了一些文字和音乐资料，但表演后继乏人。

以故城县为基点的老北口派，向北传至沧州地区吴桥、东光、南皮等县。其代表人物是何老凤及其传人董天佐、桑天佑、刘天秀、鲁泰昌、王泰恒、孙泰秋、张泰泉、傅泰臣、刘泰清、周泰喜、王福贞等。老北口派的书目多为中篇，主要有《瓦岗寨》《呼家将》《包公案》

《刘公案》等。短篇以"三国段"居多，如《草船借箭》《华容道》《单刀会》等，还有本曲种特有的小段如《小黑驴》《一窝黑》等。

以河北邢台地区的威县、新河为主要活动地区的南口派山东大鼓，以"梨花大鼓"之名被叫得最响，又称"犁铧片""倒扒口"，流行于邢台、邯郸大部分地区，是由"五大山"中徐靠山、李明山及其门人发展起来的。徐靠山、李明山均成名于清嘉庆二十年（1815年）前后。徐靠山门人中的康兴重、张兴本、张兴隆、张兴立、孙春瑜、吴春华、潘春聚等，都是清末民初名噪冀南的梨花大鼓艺人。孙春瑜之徒李利杰、韩利来、吴利祥、赵利俊、杨利忠、陈利江均为著名演员，尤以陈利江名声最大，水平最高，在冀东南、鲁西北地区，被誉为"第一说书响将"，红极一时。20世纪30年代，李明山门人中的"金"字辈名艺人有孙金枝（女）、孙金兰（女）、刘金榜、郭老彬、赵桂存、张广兴等。除上述艺人外，程长会、李和春、张明斗、刘成名也是有名的梨花大鼓艺人。南口派山东大鼓的演出书目，短篇有《宝玉探病》《丁香割肉》《荐诸葛》《古城会》《让成都》等"三国段"，中篇有《李天保吊孝》《大宋金球》《海公案》《五女兴唐传》《响马传》《丝绒记》等50余部，长篇有《雪梅吊孝》《小黑驴》《小黑牛》等百余篇，20世纪40年代后，梨花大鼓逐渐衰落，许多艺人改唱河南坠子和木板大鼓。

◎ 鼓书艺人在演唱（二）◎

◎ 京东大鼓 ◎

◎ 齐殿章在讲五音大鼓 ◎

新中国成立后，在冀南地区，专唱梨花大鼓的仅有孙金枝、孙金兰姐妹二人。1958年河北省首届曲艺会演时，孙金枝、赵桂存演唱的梨花大鼓均获演员二等奖。1979年孙金枝演唱的梨花大鼓《广场思亲》在河北省人民广播电台录音播放。20世纪80年代初，河北威县、广宗县和山东宁津县等地均邀请孙金枝举办过梨花大鼓讲习班，以培养新人，但收效甚微，至20世纪80年代中期孙金枝去世后，梨花大鼓在冀南地区几乎成为绝响。

蔡家洼村的老艺人齐殿章说，五音大鼓最早起源于小北口派，小北口派有梅、清、胡、赵四家，蔡家洼村五音大鼓是从胡家流传下来的。从密云县蔡家洼村五音大鼓的原始基因上分析，蔡家洼村五音大鼓最明显的原始基因就是说唱主角李茂生手中的铜质月子板（鸳鸯板）和木板，书鼓与其他鼓曲是一样的，别无二致，而月子板也就是铁板（只是用铜板代替了铁板），是起源于山东铁板大鼓的明显特征，而两块长方木板刚好是木板大鼓的特征。从木板大鼓和铁板大鼓的发展轨迹上看，其中都有一段相互传播融合的过程，最后受各地方言和民间小调以及其他艺术形式的影响在鼓曲中产生了各种流派。从起源上看，五音大鼓应当是木板大鼓和铁板大鼓相互融合的产物。从书目上看，五音大鼓的基本书目与木板大鼓和铁板大鼓基本一致，都有短篇《刘云打母》《丁香割肉》《单刀会》《三婿上寿》《西厢》，中篇《包公案》《刘公案》《响马传》《呼延庆打擂》，长篇《左传春秋》《吴越春秋》《英烈春秋》《金盒春秋》《走马春秋》《剑锋春秋》六部《春秋》及《薛家将》《杨家将》《呼家将》等，而长篇书目《丝绒记》《木皮散人鼓词》等更是检验说书人是否能出徒的关键书目。从中可以看出，在清音会演唱五音大鼓时，五音大鼓就已经形成完整的艺术形式。清音会与五音大鼓应当是演出团队与演出节目的上下属关系，而不是曲种关系。所以说五音大鼓是从清音会中衍化出来

的说法也不准确。

　　"五音"的产生，绝不会像木板大鼓和铁板大鼓那样与乡土紧密结合，像这种类似于小型音乐会的伴奏形式，只有精通音韵艺术而且有相当造诣的人，如前述清音会中的英和、朱得石、何世来这样的人才有可能创立；而创立此鼓曲的人一定是精通木板大鼓和铁板大鼓和各地民间、坊间音韵艺术，具有广博见识的人；再有就是具有创立这种艺术环境氛围的历

◎ 乐亭大鼓 ◎

史时期或历史事件，而这样的情况在清朝康乾盛世时是可能出现的，在清代历史中，清乾隆五十五年（1790年）前后曾有各类艺术形式进京欢庆的史实，在此过程中各种艺术形式相互碰撞、融合、发展、新生等都是极有可能的。从推论上看，皇宫大内高手如云，不乏音韵高手。这些人流入民间以后，对民间已有艺术形式的改造产生了很大影响，他们的欣赏水平很高，不难发现原创五音大鼓使用乐器的弊端：由于笙、笛的声音较高，演奏中自然盖过了演唱者的声音；这样，听者听不清内容，说唱者又由于伴奏的声音干扰，势必声嘶力竭地高吼，因此嗓子会非常难受，于是就对其进行改进。而现在的五音大鼓组合刚好达到了音韵和谐、说唱清晰的效果，演唱者可以舒服地发挥，听者既听到了演唱的内容，受到鼓词的感化，又得到音乐的陶冶，达到声乐合一的境地。这些探讨，在国势渐衰的清道光年以后宫廷乐工少而又少的情况下很难做到，清朝晚期至民国年间，百姓深受国内外战乱之苦，民间艺人终日为生存和温饱奔忙，很难再对音韵进行改造更新。而那种说民间艺人在偶然的场合和时间把几种乐器组合而成的说法又未免太牵强。但这些在清朝鼎盛时期就易如反掌了。

　　由此推断，五音大鼓的起源应当在清代中前期，产生于市井或坊间艺术家之手。

关于"五音"，实质上是以表现人生喜、怒、哀、乐的五种音韵，来适应演唱者，又以激、缓变化应和观众观赏中不断变化的审美需求，达到身心愉悦的情境，即老艺人们所说的奉调、四平调、慢口梅花、二性板、柳子板。就如老艺人们把《木皮散人鼓词》说成是《崇祯官话儿》一样，可能是老人们误传，也可能是先有曲调后命名，还有可能是同一曲调而传承的名称有异等。但从研究的最终结果看，笔者还是认为五音大鼓就是由这五种主要曲调命名而来的。

关于奉调、四平调、慢口梅花、二性板几个曲调，在《中国戏曲曲艺辞典》（以下简称《辞典》）中都有记载。关于"奉调"《辞典》690页记载：东北大鼓也叫辽宁大鼓。又因沈阳旧名奉天，故旧称"奉天大鼓"……在流传过程中形成了"奉调""东城调""西城调""南城调""北城调"等多种流派。著名艺人有霍树棠等。唱词基本为七字句，常用曲调有大口慢板、小口慢板、流水板、二六板等，另有一些曲牌作为辅助调。关于"慢口梅花调"，《辞典》中没有完整的记载，关于"慢口"多种鼓调中都有，而"梅花调"则在"西河大鼓"条目中记载：清道光年间，马三峰等在木板大鼓和弦子书的基础上，吸收戏曲、民歌曲调和民间叫卖声，对原有唱腔加以改革，并将伴奏乐器小三弦和木板改成大三弦和铁板，从而奠定了西河大鼓的唱腔音乐。其后又不断发展并出现多种流派，初名"梅花调""犁铧片"，1900年前后进入

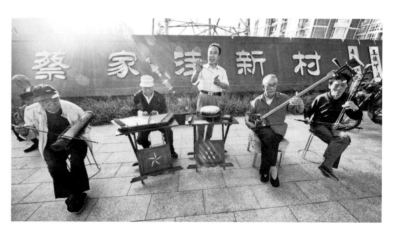

◎ 五音大鼓老艺人们在村口演唱，接待来访客人 ◎

天津，1920年改为现名。关于"四平调"《辞典》在706页记载：曲艺曲种，流行于山东聊城一带，是由流行在山东北部地区的民歌《盼情人》发展而成，用三弦、节子等伴奏，传统曲目有《占花魁》《玉堂春》《丁郎寻父》等。戏曲"四平调"由曲艺发展而成。关于"二性板"，《辞典》的"乐亭大鼓"条目中记载：……光绪初年，温荣至北京献艺，定名"乐亭大鼓"，基本板式有大板、二性板、三性板、散板等……

而关于"柳子板"，《辞典》中没有完整记载，但有对柳子戏、山东柳子的记述。

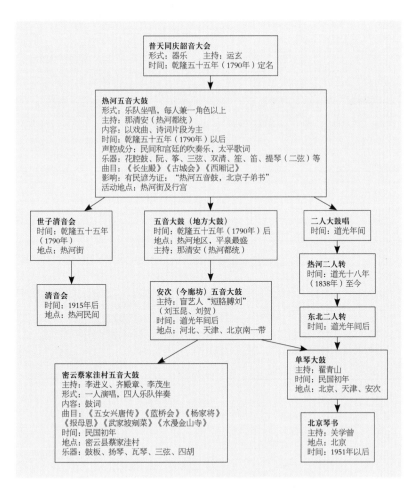

◎ 五音大鼓发展演变图 ◎

五音大鼓

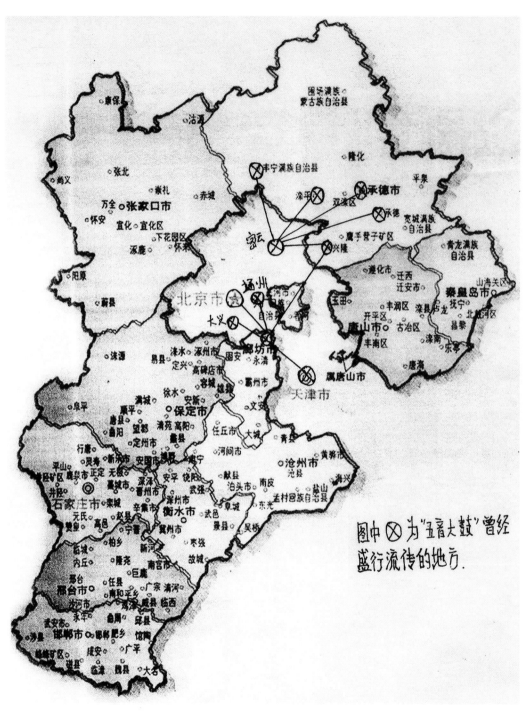

图中 ⊗ 为"五音大鼓"曾经盛行流传的地方.

◎ 五音大鼓发展流传图示 ◎

## 第五节

# 五音大鼓的乐器

据考证，五音大鼓并非因乐器而得名，早期的五音大鼓使用的乐器很不一致，有多有少，限制并不严格。现在只介绍密云蔡家洼村五音大鼓所使用的几种乐器。

### 一、书鼓（鼓板）

鼓，打击乐器。在戏剧界主要是指单皮鼓，戏曲乐队中打击乐的指挥者。单皮鼓也叫"板鼓""小鼓""单皮"。鼓框由坚硬的厚木合成。形扁，面圆而略呈弧形，直径约25厘米。中央开孔，直径5到7厘米，称"鼓心"。也有在鼓心旁再开一小孔的，称"边心"。鼓面全部蒙猪皮或牛皮，用于伴奏或合奏，是戏曲及民间吹打乐中的重要乐器。演奏时，架于三折式鼓架上，用两根细竹棍儿（通常称"鼓签"或"鼓楗子"）击打而发声。声音以清脆、均匀、刚柔相济为好。打法分有声的底鼓（如单签、双签、轮奏、打板）和无声的手势（如指、边、扔、撇、按、划、撤、领、分、抄、扬等）两种。因为是单面蒙皮，与一般鼓两面蒙皮不同，因此得名。习惯上常与板合称"鼓板"，司鼓者称"鼓师"。

堂鼓，也叫"通鼓"。以木为框，形似腰鼓，两面蒙以牛皮。演奏的时候放在木架上，用木槌敲击。形制大小不同。戏曲中一般用堂鼓来渲染战争、升帐、升堂、刑场等场面的气氛；也用于民间器乐的合奏或伴奏等。

堂鼓的分支——南堂鼓，南方称"花盆鼓"。因为它形似花盆，木制框，面大底小，以鼓棒槌击发声，音较堂鼓低而响。京剧中用于反二黄唱腔的伴奏，以增加悲凉气氛；用于曲牌中，以增加威严气氛；也用于大场面的武打。

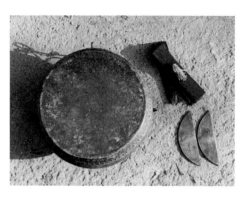

◎ 书鼓、木板、月子板 ◎

鼓楗子也叫"鼓签",是单皮鼓的击鼓棒,用细竹制成,两根为一副。长约20厘米。一般用于单皮鼓的演奏,有时也用于击打堂鼓,兼做鼓师指挥乐队的指挥棒。

板又叫"檀板""拍板",打击乐器。由3块宽6厘米、长约20余厘米的红木或黄杨木板制成。分两组,前组分两块木板,用弦缚紧,后组一块木板,二者以绳连接。京剧等剧种用于辅助单皮鼓指挥其他乐器,主要用于歌唱时按节拍,由司鼓兼管。奏时左手架板,以底板下面的棱碰击中板,发音以清脆为佳。习惯上常与鼓合称为"鼓板"。

密云县蔡家洼村的五音大鼓用的书鼓为扁圆形,直径约24厘米,厚约8厘米,鼓框用椿木制成,两面蒙牛皮。演奏时置鼓架上,五音大鼓用单鼓楗敲击,也是司鼓者演唱兼指挥乐队伴奏时使用。

五音大鼓用的板有木板和铁板两种,铁板也叫"梨花片"(月子板、鸳鸯板),打击乐器,又写作"犁铧片",最早流行于山东,开始农民在唱歌时,拿两块破碎的犁铧片击节。民歌发展成大鼓以后,保留了这种击节形式,用两块半圆形钢片代替犁铧碎片,左手夹击发音。它们是梨花大鼓、山东快书、北京琴书等主要的伴奏乐器。五音大鼓用的就是这种梨铧片,不同的是,五音大鼓用的材质是铜质,月牙弧长13厘米,厚0.3厘米。

五音大鼓用的木板为花梨木制成,长17厘米,宽3.7厘米,厚0.5厘米,绳子绑缚的两孔位于一侧7厘米处。

密云县蔡家洼村的五音大鼓用的板材(木板、铁板),材质好,演奏时音韵悦耳,非常好听。

## 二、三弦

五音大鼓使用的弹拨乐器,名为弦子。它的前身是秦代的"弦鼗",元代才有"三弦"的名字。它由弦鼗发展而来。现在常用的筒为

木质，长方形而四角为弧形，两面蒙蟒皮，柄长而无品，张三根弦，上设三轸，左二，右一。琴长三尺三寸。以指甲或"拨子"拨弄琴弦发声。按四、五度关系定弦，分大小两种，大三弦又叫"大鼓三弦""京三弦"，原来盛行于北方，用以伴奏大鼓书等曲艺曲种；小三弦又名"曲弦""南三弦"，也叫"南弦子"，原来盛行于江南，用来伴奏昆曲、京剧、弹词及江南丝竹合奏，是昆曲的掌纲乐器，在曲调中起节拍作用，并在拖腔里弹出浪头来。

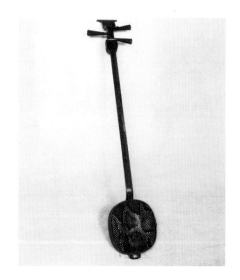

◎ 三弦 ◎

明杨慎的《杨升庵文集》记载："三弦所始：今之三弦始于元时。小山词云：'三弦玉指，双钩草字，题赠玉娥儿。'"音箱木质，扁平近椭圆形，两面蒙皮，俗称"鼓头"，以琴杆为指板，无品，张三根弦，按四、五度关系定弦。常见的三弦有大小两种：小三弦，又名"曲弦"，长95厘米，盛行于江南，多用于昆曲、弹词的伴奏及器乐合奏；大三弦又名书弦，长122厘米，用于北方大鼓书、单弦的伴奏乐队中，也用于独奏和歌舞的伴奏。五音大鼓伴奏用的就是大三弦。

### 三、打琴（扬琴）

五音大鼓使用的击弦乐器，名为"打琴"，又称"扬琴"。相传其前身是波斯（今伊朗）、阿拉伯一带流行的击弦乐器。约在明清时期传入我国，最初流行于广东沿海一带，以后逐渐传入内地，并广泛应用于民歌、戏曲、曲艺伴奏，也用于器乐合奏和独奏。琴身呈梯形，两侧安装弦轴、弦钉、张钢丝弦。另置钥匙以拧紧弦轴，调节音高。双手挂琴竹（又称琴览）敲击琴弦发音。传统扬琴有两排码八档式、两排码十档式、两排码十二档式等各种样式。演奏时有单打、双打、轮音、琶音、衬音、顿音等技巧。20世纪50年代曾进行了改革，加大了音箱，在琴面两侧置滚轴板，并装置变音槽，槽内安放活动滚轴，移动滚轴可以改变琴弦长度，使琴音升高或降低半音，以便临时转调。有三排码十档、四

五音大鼓

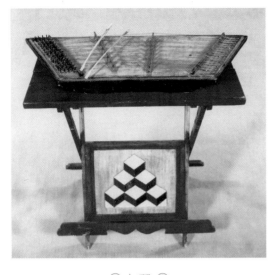

◎ 打琴 ◎

排码十二档、四排码十三档等规格。音域可达三至四个八度。适用于演奏较大型的独奏乐曲，称为"变音扬琴"或"快速转调扬琴"，目前较为普遍。还有一种改革的大扬琴，琴身为台式。采用细螺反弦轴及多层硬质木料胶合的弦轴板，设置制音器，用两个制音毡条置于琴面，利用踏板控制余音。宽120厘米，长60厘米，音域有四个八度，按十二律排列音位，便于转调。低音区发音浑厚饱满，中音区纯净悠扬，高音区清脆嘹亮，保留了扬琴的传统演奏技巧，并增加了拨弦、滑音、揉音等新技法。

密云县蔡家洼村的五音大鼓使用的打琴（扬琴）是由几位老先生在1949年用二斗半小米从本县提辖庄的皇亲李连模家中换来的。这个打琴个儿头非常小，宽28厘米，长78厘米，有64根弦，两排码，各八音。此琴当时已有百年左右的历史，是我国流传较早的两排码八档式扬琴。据李家传说，他家的一门亲戚曾在清朝皇宫里的乐房当差，这架琴是他从皇宫带出来的。

五音大鼓的几种乐器以打琴定音，而打琴则以演唱者的嗓音而定。琴音的调整既要使演唱者好唱，又要使音韵悠扬动听。

## 四、四胡

拉弦乐器，也叫"四股子"。清《律品正义后编》称它为提琴，是蒙汉两族人民常用的乐器。琴筒木质，呈圆形或六角形，一端蒙羊皮或蟒皮。琴杆用乌木或红木制成。张四根弦，第一、三弦同等音高，二、四弦同等音高，有大小两种。小四胡，用于独奏和民间器乐合奏；大四胡，用于说唱音乐的伴奏。演奏方法大致与二胡相同。全长58厘米。蔡家洼村的五音大鼓用的是大四胡。由齐殿章于1951年自制，琴筒是用老人家在解放密云县时捡来的炮弹壳截后制成的，琴杆、琴轴都做得相当

精致。

与四胡同宗的还有二胡、京胡、板胡。

二胡也是拉弦乐器，是胡琴的一种，比京胡大，琴筒为竹制或木制，直径约八九厘米，一端蒙以蟒皮或蛇皮，琴杆上有二轸，张弦两根，按五度关系定弦。用于独奏、伴奏和合奏。目前京剧青衣的伴奏乐器中，大多增添了二胡，由梅兰芳所首创。民族乐队所用的南胡（又称二胡）与京剧所用的二胡有所不同。另有高胡、中胡、大胡、低胡等多种形制。二胡声音低沉柔和，表现力强，演奏悲壮的曲调，尤为感人。许多地方的戏曲剧种都用它来伴奏。

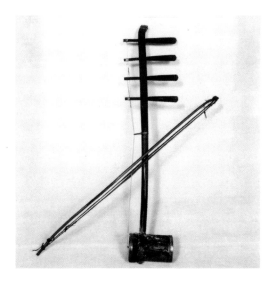

◎ 四胡 ◎

京胡也是胡琴的一种，形似二胡而较小，琴筒用竹子做成，直径5厘米，一端蒙以蛇皮（现也有蒙化学纤维织品的），张弦两根，按五度关系定弦。奏时拉马尾弓而发音，其音刚劲而嘹亮。主要用于京剧伴奏。

板胡也是胡琴的一种，琴筒呈半球形，直径10厘米，用竹子、椰壳或木料制成，面板用薄桐木板，琴杆用乌木或红木，张弦两根，按五度关系定弦。奏时使马尾弓往来擦弦发音，其音高亢，为梆子戏的主要伴奏乐器，故又名"梆胡"，也用于独奏、合奏。

## 五、瓦琴

拉弦乐器。上可追溯到唐宋时代，唐代时叫"轧筝"，宋代时叫"轧琴"。宋代时是河北省武安平调的伴奏乐器。现在当地已失传，有记载和实物的只有壮族和北京密云县蔡家洼村五音大鼓尚存。轧琴流行于壮族的广西东兰、凤山等地，用圆形泡桐木切半挖空，或半管状的槽，背面刨光，杉木做底板制成。琴的一端用柚木做七个轴，张七根牛筋弦，弦下用牛角制作的栏（码）支撑，形似轧筝。全长65厘米，底板

五音大鼓

宽16厘米，用马尾弓拉奏。演奏时将琴横置于小桌或木架上，左手按弦（拉住左侧），右手持弓拉奏（拉住右侧）。有连弓、分弓、跳弓和碎弓等技巧，发音厚实洪亮，可独奏、齐奏、重奏或伴奏。近年来，对琴进行改革，加大音箱，增强音量，七根弦增至十六根弦，因此扩展了音域。

瓦琴由陈振泉家祖传，由于周边的木框已经破损，齐殿章老先生在原来的基础上锯掉了5厘米。现在琴身长51厘米，大头宽16厘米，小头宽13.7厘米。琴箱面板用三合板制成，体积较小，共10柱，每柱张两根弦，共20根弦，用五声音阶定音，即：5—6—1—2—3—5—6—1—2—3。琴身底部有一个圆形孔，演奏时，左手拇指置其中，配合四指握琴，右手拉马尾弓演奏。一柱一音，演奏技巧单一。老人说锯短了的琴远不如原琴音质、音色和音量效果好。此琴的形状和演奏方法，更接近于宋代的轧琴。

关于瓦琴，据传曾一度流行于吉林省延边朝鲜族自治州，广西、辽宁、内蒙古、河北、河南等省区，但现在大部分已失传。现有文字记载和实物的只有广西壮族自治区的东兰和凤山两县，及密云县的蔡家洼村。对此，密云县文化馆专门成立考察小组远赴广西东兰、凤山等地查访。结果发现在东兰县和凤山县交界地，一个名叫长江乡的小山村曾有过这种乐器，前几年，还有老艺人用此琴演奏乐曲。但今天老艺人已不在了，仅存的三台琴已被有关专家收藏。当地后人已无人能奏此琴，只留有录音资料。当地老琴师黄仲裕先生，根据瓦琴的原理改制成了形似西方大提琴的筝尼，现用于广西壮族自治区的河池市艺术团，可用于独奏和合奏，场面颇为壮观。

关于瓦琴，还有消息说存在于河北武安，于是密云县文化委员会急忙前去调查。结果是：以前确实存有一台已不能再用的瓦琴，现

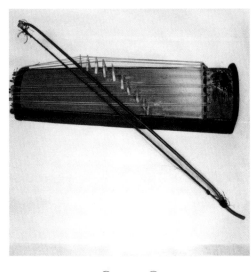

◎ 瓦琴 ◎

也找不到了。密云县的瓦琴已是唯一的一台了。

　　五音大鼓使用的瓦琴十分独特，通过走访考察，发现密云县蔡家洼村五音大鼓的瓦琴的存在形态十分罕见，下面是其三视图形式的制作图纸。

　　瓦琴的弧面叫琴面，镶制琴面的木框叫"琴框"，琴身两面的堵头挡板及靠近大头一侧撑支琴弦的木梁叫"驼背"。另有调音的活动琴码和镶在框上的定音轴。

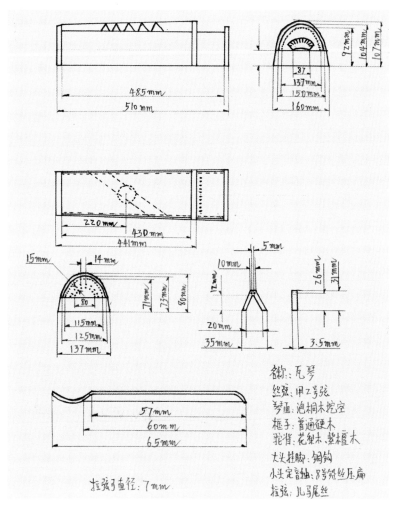

◎ 瓦琴制作简图 ◎

# 第二章 五音大鼓的艺术特征

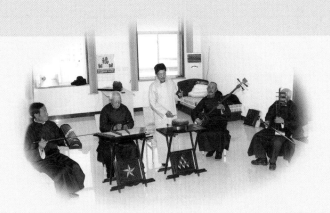

<div style="text-align:center">

第一节

## 五音大鼓的演唱特征

</div>

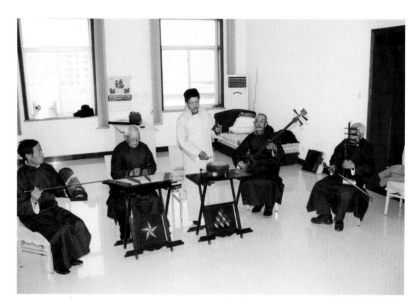

◎ 五位老艺人在县工会礼堂演唱 ◎

蔡家洼村五音大鼓的表演形式为：一人双手分持鼓槌和简板（竹木板或金属板）击节说唱，另有四人分别操三弦、四胡、打琴（扬琴）和瓦琴进行伴奏。表演五音大鼓的五位老艺人，按年龄从高到低，依次是齐殿章（1926年生人）、齐殿明（1935年生人）、贾云明（1935年生人）、陈振泉（1943—2009年，现在已由其弟弟陈振江替补）和李茂生（1946年生人）。他们的表演分工为：李茂生执鼓板说唱，贾云明操三弦，齐殿明拉四胡，齐殿章打扬琴，陈振泉拉瓦琴。

五音大鼓于清代乾隆年间就已经产生，当时清政府的陪都承德的"普天同庆昭音会"——"清音会"就演唱过五音大鼓。"五音大鼓"与"东北二人转"具有亲缘关系，据在东北考证，二人转前身是"二人五音大鼓唱"，现在二人转演唱的词本大多都是五音大鼓的书目词本。

五音大鼓是北京琴书的前身；在京津冀地区曾广泛流传。五音大鼓经河北安次、兴隆传入密云县蔡家洼村，在蔡家洼村已流传100多年。

五音大鼓在承德地区被认为是以"宫、商、角、徵、羽"五声音阶合成五音，故称五音大鼓。但据多方考察分析，五音大鼓的五音还应当包括它的五种基本曲牌。它的音乐伴奏曲调有：奉调、四平调、柳子板、慢口梅花、二性板。几种曲调来回变换，音韵悦耳动听。五音大鼓的唱词和书目体现出深厚的文化底蕴和内涵。词曲用字用韵工整、合辙押韵朗朗上口，文学性很强。书目内容丰富，有较强的教化和娱乐功能。密云县蔡家洼村五音大鼓使用的乐器历史悠久，有扬琴、瓦琴、三弦、四胡、鼓板，其中瓦琴、打琴更为珍贵。五位老艺人的说唱与伴奏配合默契、天衣无缝。

五音大鼓的唱词和书目体现出深厚的文化内涵和底蕴。《蟠桃会》《韩湘子讨封》《五女兴唐传》等曲目，包含深厚的历史知识。《报母恩》《木盆记》《鞭打芦花》等具有敬老爱幼，劝人行善的深刻含义。而鼓词《说西厢》《水漫金山寺》《武家坡剜菜》又表现了千古传颂的爱情主题。书目中蕴含的优秀历史文化对于创建文明社会、和谐社会的今天，仍然具有十分积极的教化作用。

如鼓书中的《报母恩》唱段，从娘亲怀胎十月之苦，再到父母从小养育儿女成人的艰辛，字字血、声声泪地道出了人间父母的艰辛，教育人们孝敬自己的父母。《鞭打芦花》则叙述了一个后母虐待前妻生的儿子的故事，教育人们应平等地对待子女。故事中老员外无意中发现了已故前妻所生的儿子的棉袄中，竟是后母给絮的芦花而不是棉花后，想象到自己平日里不在时儿子所受的苦楚，一定要休掉自己的妻子，但是后妻也为他生了两个孩子，令他左右为难。在此时，他的前妻的儿子明大理，申大义，既教育了狠毒的后母又保住了这个家，教育意义极其深刻。其他鼓词也是如此，《水漫金山寺》《说西厢》《五女兴唐传》《鹊桥会》《韩相子讨封》《小两口争灯》《缝得嘞》《鲁班学艺》等也都从不同方面给人以教育意义，具有公认的艺术价值和社会教育意义。

五音大鼓词曲用字用韵工整、合辙押韵朗朗上口，文学性很强。如鼓书《画扇面》中的唱词："天津城西，杨柳青，有个美女白俊英，专学读书会画画，这佳人数九隆冬帮丈夫勤学苦用功……"文字简洁、优美、生动。《武家坡剜菜》中"她心中埋怨薛平贵，投军去了一十八年。你临行时有半担干柴二斗米，你言说，一年半载就把家还。到如今，连封书信都没有，叫我在寒窑受孤单。难道说你在西凉得了病？爬也爬到寒窑前。你在西凉要享富贵，可别忘我这结发之妻王宝钏。"故事叙事抒情、如泣如诉。

五音大鼓曲目丰富。据演唱热河二人转的"那家班"第四代艺人那福全先生介绍：热河二人转的传统曲目有120个以上，其旗下艺人根据热河五音大鼓改编的曲目有《扫地关》《圣祖亲征》《高宗抚琴》《木兰从征》《平三藩》《八旗勇》等。清代嘉庆年前后的热河二人转曲目有《红月娥做梦》《小二姐做梦》《南唐报号》《双锁山》《高君宝自叹》《五雷阵》《刘金定观星》《力杀四门》《唐二主探病》《探病灌药》《阴魂阵》《圣佛赐剑》《三下南唐》等，这些都是宫里唱的整本曲目，其中有一本《铁骑车》（是《三下南唐》中的故事）的几个唱腔与热河五音大鼓相同。以《西游记》为内容的曲目是照着宫里唱的《升平宝筏》连台本戏改编的，先前是热河五音大鼓的词本。

五音大鼓书词一般比较严整，很讲究，有的也很随意，可根据地方方言、语言习惯变换字词的用法，但结构以严谨取胜。一部长书往往包括几个大段落，俗称"坨子"，每个坨子都围绕一个中心论述，比如《水浒传》中的"三打祝家庄"，《三国》中的"赤壁之战"。每个坨子下面都有好多"梁子"，如《三打祝家庄》中的"石秀探庄"，《赤壁之战》中的"借东风""草船借箭"之类。一个梁子之中又有许多"扣子"，一个扣子就是一个扣人心弦的悬念。说书人为了留住听众，往往在每次说书的"节骨眼"停住，用"要知后事如何，且听下回分解"作为这一晚书的结尾，下一晚也像评书一样以"上回书唱到"起头，如《秦琼卖马》中秦琼卖了半个月都没把马卖出去，用的就是许多"扣子"。鼓书的书词中往往也用倒笔、插笔、伏笔、暗笔、补笔等，

从而达到跌宕起伏，引人入胜的效果。

五音大鼓中，说书介绍人物、景物、事件等，叫"唱"，摹拟书中人物说话和对人、事、景的评价叫"白"，评价一般也可以唱，也可以道白，同样，一般书中人物的说话用"白"，有时也可以唱出来。根据书中情节需要而定。

五音大鼓书很有讲究，到一个新地方表演时，首先要拜访地方有权威的老先生，被拜访人不一定是当地官员，一般是有影响的族长或有一定地位的老艺人，叫作"拜堂子"或"拜山儿"，然后才可以摆灯棚（说书的场所）。开始唱书时要先过"踢盘子"或"砸场子"的关。这就要用到那些江湖行话，五音大鼓的行话是固定的，只要对答上来，观众就不会为难艺人。

传统鼓书中各种段子都有，五音大鼓演唱时，按时间分段，不到夜深人静时是不会唱花段子的，唱花段子叫"拍花子"。这种做法观众也非常支持，过去传统的观念很强，一些色情段子是不允许青少年接触的。五音大鼓演唱"大书"的选本得体，选材对听众有教育意义，故事性强，能吸引人。他们歌颂民族英雄，宣传真善美，批判假恶丑，给人们灌输正直勇敢、增长才智的好思想、好品德，有利于发扬良好的社会道德风尚，教人学好从善是目的，这就叫"寓教于艺"。五音大鼓使听众在娱乐中接受思想教育，爱忠臣贤士，恨奸臣贼子，培养人们正直勇敢的情怀，同时增长聪明才智，养成爱祖国、爱人民的好品质好道德。

具体说书时有：①"上场词"（又称"垫场儿"），就是鼓书开始时的一段唱词，一般与书目所表达的中心思想有关，鼓书开唱前要先唱上场词，然后开唱。②"开脸儿"，书中对人物穿着打扮的描写叫"开脸儿"。③"摆龙门"，介绍书目中的场景、城池、院落、居室、道路的方向，以及规模、景物、摆设等叫"摆龙门"。④"十三唉"，鼓书、评书、戏曲中的一种唱法，一般在抒发悲愤情绪时用，大慢板至多唱三句，而"十三唉"是大慢板第一句（上句）中特有的长腔。之所以叫"十三唉"，是因为其拖腔共四板正好十三拍（前三板是十二拍加上

尾音一板或一拍）。⑤"拖腔"，唱书时字句后的延长音调。王朝闻的《一样与多样·创作、欣赏与认识》中记载："比如蒙古草原的牧歌，它那悠扬徐缓的拖腔，是在辽阔的草原这样的地理条件中，劳动人民为了有效地交流思想感情而形成的。"洪深的《戏的念词与诗的朗诵》说："在引声拖腔之中，搀夹凿断勿连之音，正是南曲的特长。"五音大鼓鼓书演唱中，经常用到拖腔。⑥"甩腔"，戏曲唱腔，实质上应当是铁板大鼓和木板大鼓在吸收民歌腔调基础上发展而成的。现今有些戏曲唱腔曲牌体，特别是有些曲牌体在地方小戏的唱腔中，音乐上仍然明显地保存着民歌曲调的许多形态特征，有的甚至还能清晰地辨认出它的民歌原型。但是，有些板腔体的戏曲唱腔，特别是像京剧、梆子等一些历史比较悠久的板腔体剧种的戏曲唱腔，由于它们在形成发展的过程中，经历过较多的发展变化，因而留存在它们身上的民歌痕迹就比较模糊，很难辨认出它们源自哪一首或哪几首民歌曲调。⑦地方民歌小调，包括：河北民歌小调、莲花落、靠山调、平谷调和乐腔调等。

五音大鼓的说唱要求字正腔圆，感情的表达要求"喜、怒、忧、思、悲、恐、惊"，准确、贴切，整个演唱要求达到"会、通、精、化"的境界。

清晰的口齿，沉重的字词，动人的韵味，醉人的音律，是五音大鼓书说唱艺术最重要的基本特点，演唱者深刻体会书的内容，从内容出发，力求达到轻而不飘，浑而不浊，声调动人，音韵优美的效果。

鼓书主唱的演唱，很讲究吐字、发声，演唱的人应当很懂辙韵，就是十三道大辙和两小辙（小人辰儿，小言前儿）。特别是说唱大书时，艺人不可能通本背诵原书，而是通过掌握主要章回的故事情节（又称书梁）熟练地运用辙韵组织演唱，还要做到天衣无缝，即兴发挥。如果基本功不扎实，辙韵使用不熟练，就会出现溜辙串韵，驴唇不对马嘴地胡编，进而出现跑题和陈词滥调等塞辙堵韵的现象，比如"马能行""一样般""地平川""地尘埃""马走战""快些云"等违反语言文字逻辑的整脚词句，听众接受不了，听着别扭、气愤，降低了说唱效果。五音大鼓的说书艺人很注意这些禁忌，他们根据听众的水平不断提高自己

的水平,不恪守老一套的说唱技巧,不断学习、创新,从而达到当今的水平。

五音大鼓的吐字归韵也有一定的讲究:唱出一个字要区别字头、字腹、字尾,要徐徐送出字头,紧紧咬住字腹,沉重收住字尾。吐字要音正,不飘不浊。飘是嘴上没劲儿,一划而过,浊是把字咬得太死,低沉粗重,听着费劲儿。只有做到不飘不浊,才能让人听着清晰有力。归音就是在行腔时注意字音不倒,还要把它归到所属的辙韵当中。不仅句尾押韵处要求归韵,每一个字都应该注意不离开韵脚。如"春风吹绿扬子江",春就要归到"人辰"韵,绿要归到"一七"韵,江就要归到这个段子的固定韵(每段唱词开头第二句的韵脚叫"定韵"或叫"定辙")"江阳"韵中去。只有归韵得当,才能唱得字正腔圆。

"合辙押韵",北方叫"辙",南方叫"韵",意思都是一样的,每句唱词最末一字叫"韵脚"。

五音大鼓艺人演唱的时候,有时爱加衬字,如"啊、哪、咿、呀"等,如果这些衬字用不好,字尾容易串韵。五音大鼓的衬字没有这种毛病,它的衬字加得恰到好处,主唱一样可以干净利索,一字一字清楚地把词句送到听众的耳中去。

五音大鼓非常讲究"五音"齐全("二斤半"大舌头是唱不了五音大鼓的),五音大鼓的演唱者要高中低音俱备。高中低音俱备是很不容易的,这当然与演员的基本素质有关系,所以五音大鼓的演唱选材是非常苛刻的,不勤学苦练,是入不了师门的。这里所谓"五音"是指一个人的唇、齿、舌、鼻、颚五个不同发音部位发出的声音。

唇音:上下唇相碰的音,为"碰""门""邦""崩"。吐这类的字要用嘴皮子上的劲儿把字喷出来,叫"喷口"。有时根据内容突出了唇音字,增强了这句唱词的力量,对刻画人物或情景设置可以起到一定的效果。

齿音:是舌尖放在上下牙缝处读出的音,如"四""次""伞""资"等。这些字也叫"尖"字,一定要读准,不然就要与舌音字相混淆,"尖团不分"了。

舌音：是舌尖放在上牙龈或卷起来，用舌根发出的音，如"早""少""走""手"。这些字也叫"团"字，读时一定要与齿音字区别开来。如果舌尖部位放得不对，那么"早"就会念成"我"，"少"就会念成"扫"，表达的意思就全错了。"儿化"韵的字都要用舌音念，如"小李儿""一大早儿""小伙儿"等。

鼻音：通过鼻孔发出的音，如"中""风""阵""香""良"等。结合鼻音行腔，适合表现悲愤和深沉的情感。

颚音：指喉音，从嗓子眼里发出的音，"侯""欧""袖""号"等。这类字音如唱好会促使底音宽阔，是曲艺中很需要的一种发音。

鼻音与颚音又叫"脑后音"。

演员在演唱时，齿音字、鼻音字、舌音字等在一句唱词中经常是混杂出现的。在发音时的位置上，既要严格区分，又要浑然一体。如果声音配合恰当，就会使听众字字入耳，又不感觉演员在使拙劲儿。为此，每个演员都应该在咬字吐音上下真功夫。平日就要说普通话（以北京语音为标准音），不说带有"山话"和"土话"（地方音）的语言，养成职业习惯。要注意辨别不同的字音，容易念混的字，更要下苦功夫，念出它的不同点来。举例示范练习（四音练习，一七辙，四个音念准，包括儿化音）：一二三，三二一，一二三四五六七，七棵树上七样果儿，苹果、桃儿、葡萄、柿子、李子、栗子、梨。

搞说唱艺术的，让人家听懂说唱的内容，这是基本要求，也是最主要的功夫。如果吐字发声没有坚实的基本功，光凭嗓子喊，不是音送不出去，就是嗓子喊哑了，哈喇脖子大喘气，声嘶力竭，那就失去了声音的音韵美，谁还爱听？演唱效果当然好不了。所以，五音大鼓艺人吐字发音的练习是极其重要的。

五音大鼓艺人是怎样练习吐字发音的基本功呢，他们常用的有以下几种：

第一，喊嗓子。

嗓子好不好与吐字发音有直接的关系。演员每天早起应该喊嗓子，喊"咦——啊——"，开始声音不用很高，要练耐力，看能坚持多长时

间，逐渐地亮音有了，气也足了，再慢慢地拔高。要早起空肚子练习，喊完嗓子再吃早饭。

排练唱段时，也是遛嗓子，要认真唱，认真练。

在正式演出前，喊一喊嗓子，声带喊开了，演唱时就觉得松快。

第二，念唱词和练说白。

京剧界有句老话"千斤话白四两唱"。虽然有点夸张，但这说明念的难度大于唱。特别是说老书时，念西江月、定场诗、人物赞、盔甲赞、刀枪赞等上韵的说白更要嘴上有功夫才能引人入胜，听着有味儿。

练说白要逐字逐句地念，先念准音，再念出语气韵味儿来。这样，既练了吐字发音的基本功，又加深了对故事内容的理解。在理解的基础上再上腔上韵，唱出来就比较有感情了。

第三，说绕口令。

说绕口令是一种很好的练习吐字发声的方法，既可以练字音，又可以练声、气、韵。

（1）属于练唇音的（喷口）：

其一，八百标兵奔北坡，北坡炮兵并排炮，炮兵怕把标兵碰，标兵怕碰炮兵炮。

其二，吃葡萄不吐葡萄皮儿，不吃葡萄倒吐葡萄皮儿。

其三，一平盆面烙一平盆饼，饼碰盆，盆碰饼。

（2）属于齿韵的：

四是四，十是十，十四是十四，四十是四十，谁能说准四十四，就请谁来试一试。

（3）属于舌音的（注意要用舌尖把字弹出）：

门边吊刀刀倒挂着。（反复念，连续念，越快越好）

（4）属于鼻音的：

吴素夫，无父母，素夫哭夫诉孤独，吴素夫入互助，不入互助无出路。

（5）属于颚韵的：

哥挎瓜筐过宽沟，过沟筐漏瓜滚沟，隔沟够瓜瓜筐扣，瓜滚筐空哥

怪沟。

经常练习说绕口令，嘴皮子有劲儿，对吐字清晰大有好处。

五音大鼓的说书艺人，在表演上也有引人入胜的成就，能让听众听得入了迷，在演唱时，主唱者很入戏。所谓"生旦净末丑，狮子老虎狗"。"装龙像龙，装虎像虎"，一人一台戏，在演唱时艺人们忘记了自己是在说书，而把自己当成书中的人物，和书中的人物同悲喜共哀乐。在模仿人物动作、语言和神态时，有声有色犹如身临其境，使听众也能如见其人，如闻其声，感同身受。

五音大鼓所用的部分十三大辙韵共402个音节。

（1）一七辙（音节25个）

yi（一）bi（比）pi（皮）mi（米）di（地）ti（提）ni（你）li（里）ji（集）qi（七）xi（喜）yu（于）nü（女）lü（绿）ju（剧）qu（去）xu（需）zhi（之）chi（吃）shi（是）ri（日）zi（字）ci（雌）si（四）er（儿）

（2）姑苏辙（音节19个）

wu（屋）bu（不）pu（普）mu（母）fu（附）du（度）tu（土）nu（怒）lu（炉）gu（股）ku（酷）hu（虎）zhu（著）chu（处）shu（书）ru（如）zu（组）cu（粗）su（素）

（3）发花辙（音节30个）

a（啊）ba（把）pa（怕）ma（马）fa（发）da（大）ta（他）na（那）la（啦）ga（嘎）ka（卡）ha（哈）zha（炸）cha（查）sha（杀）za（杂）ca（擦）sa（萨）ya（呀）lia（俩）jia（家）qia（恰）xia（下）wa（哇）gua（挂）kua（跨）hua（华）zhua（抓）chua（欻）shua（刷）

（4）梭坡辙（音节36个）

e（哦）me（么）de（得）te（特）ne（呢）le（勒）ge（各）ke（可）he（和）zhe（辙）che（扯）she（社）re（热）ze（则）ce（测）se（色）o（哦）bo（播）po（破）mo（墨）fo（佛）wo（卧）duo（多）tuo（妥）nuo（诺）luo（裸）guo（过）kuo（扩）huo

（或）zhuo（桌）chuo（戳）shuo（说）ruo（弱）zuo（做）cuo（错）suo（所）

（5）乜斜辙（音节17个）

ye（也）bie（别）pie（撇）mie（乜）die（跌）tie（贴）nie（捏）lie（列）jie（界）qie（且）xie（些）yue（月）nüe（虐）lüe（略）jue（觉）que（却）xue（学）

（6）怀来辙（音节24个）

ai（哎）bai（百）pai（派）mai（买）dai（待）tai（台）nai（乃）lai（来）gai（该）kai（开）hai（海）zhai（宅）chai（拆）shai（筛）zai（在）cai（菜）sai（赛）wai（外）guai（怪）kuai（快）huai（坏）zhuai（拽）chuai（踹）shuai（帅）

（7）灰堆辙（音节25个）

ei（诶）bei（被）pei（呸）mei（没）fei（非）dei（得）nei（内）lei（泪）gei（给）kei（尅）hei（黑）zei（贼）wei（为）dui（对）tui（推）gui（贵）kui（魁）hui（回）zhui（追）chui（吹）shui（谁）rui（瑞）zui（最）cui（催）sui（岁）

（8）遥条辙（音节29个）

ao（奥）bao（报）pao（跑）mao（毛）dao（到）tao（逃）nao（闹）lao（老）gao（搞）kao（靠）hao（好）zhao（找）chao（潮）shao（稍）rao（绕）zao（早）cao（草）sao（扫）yao（要）biao（表）piao（飘）miao（苗）diao（调）tiao（条）niao（鸟）liao（聊）jiao（焦）qiao（巧）xiao（小）

（9）油求辙（音节25个）

ou（偶）pou（剖）mou（某）fou（否）dou（都）tou（头）lou（楼）gou（够）kou（口）hou（后）zhou（周）chou（抽）shou（手）rou（肉）zou（走）cou（凑）sou（搜）you（又）mou（某）diu（丢）niu（牛）liu（六）jiu（就）qiu（求）xiu（修）

（10）言前辙（音节49个）

an（安）ban（办）pan（判）man（慢）fan（饭）dan（但）tan

（谈）nan（男）lan（栏）gan（干）kan（看）han（函）zhan（战）chan（产）shan（山）ran（然）zan（暂）can（惨）san（三）yan（淹）bian（变）pian（片）mian（面）dian（点）tian（天）nian（年）lian（练）jian（见）qian（前）xian（先）wan（万）duan（短）tuan（团）nuan（暖）luan（卵）guan（罐）kuan（款）huan（还）zhuan（转）chuan（传）shuan（栓）ruan（软）zuan（钻）cuan（窜）suan（算）yuan（元）juan（卷）quan（权）xuan（选）

（11）人晨辙（音节43个）

en（嗯）ben（本）pen（盆）men（们）fen（粉）nen（嫩）gen（跟）ken（肯）hen（很）zhen（珍）chen（晨）shen（神）ren（人）zen（怎）cen（岑）sen（森）yin（音）bin（斌）pin（品）min（民）nin（您）lin（林）jin（斤）qin（亲）xin（信）wen（温）dun（吨）tun（吞）lun（论）gun（滚）kun（困）hun（混）zhun（准）chun（春）shun（顺）run（润）zun（尊）cun（村）sun（孙）yun（韵）jun（均）qun（群）xun（旬）

（12）江阳辙（音节32个）

ang（昂）bang（帮）pang（胖）mang（忙）fang（芳）dang（当）tang（汤）nang（囊）lang（狼）gang（刚）kang（抗）hang（行）zhang（涨）chang（长）shang（上）rang（让）zang（脏）cang（藏）sang（桑）yang（样）niang（娘）liang（谅）jiang（将）qiang（枪）xiang（想）wang（网）guang（广）kuang（狂）huang（黄）zhuang（装）chuang（床）shuang（双）

（13）中东辙（音节48个）

eng（鞥）beng（蹦）peng（碰）meng（孟）feng（凤）deng（等）teng（腾）neng（能）leng（冷）geng（庚）keng（坑）heng（哼）zheng（整）cheng（成）sheng（省）reng（仍）zeng（赠）ceng（曾）seng（僧）ying（硬）bing（并）ping（平）ming（鸣）ding（定）ting（厅）ning（宁）ling（令）jing（敬）qing（请）xing（性）weng（翁）dong（冬）tong（同）nong（弄）long（隆）gong（公）kong

（空）hong（红）zhong（中）chong（虫）rong（荣）zong（纵）cong（从）song（送）yong（用）jiong（炯）qiong（穷）xiong（雄）

五音大鼓

第二节

# 五音大鼓的定弦定调

五音大鼓的五种曲牌都是采用民族五声调式中的徵调式，乐器的定音为：①大三弦定"5—2—5"（即 b—#f—b），第一弦和第三弦为同度，与一般相差八度的定弦方法不同，俗称"三不软"，弹奏方法与普通三弦大同小异，只是中、下把较常用；②四胡定弦"5—2"，演奏方法与二胡基本相同，但滑音、回滑音用得比较多；③瓦琴按五声音阶定弦，即："5—6—1—2—3—5—6—1—2—3"，演奏技巧单一；④打琴（小扬琴）的定音和大扬琴不同，是按音阶排列顺序而定，老艺人演奏时只用第一和第二排码，第二排码为"5—6—7—1—2—3—4—5—6"，第一排码为"2—3—4—5—6—7—1—2—3"，利用琴犍在弦上的自然跳动，弹奏出颤音，这是经常用到的演奏技巧；⑤书鼓、犁铧片、板属于节奏乐器，演唱者边唱边演奏同时加各种节奏，书鼓在节奏中加一些花点，以增加气氛，犁铧片和板主要控制节拍，板只有在快或较快的曲牌，如柳子板或二性板中才使用。

五音大鼓以三弦为主奏乐器，打琴用来定音，瓦琴与四胡音色相近，用于润色加花，加上鼓板，五种乐器的音色结合起来恰到好处。

# 五音大鼓的五种曲牌曲调

　　密云县蔡家洼村流传下来的五音大鼓的曲牌有：四平调、奉调、柳子板、慢口梅花和二性板。据深入考证，在五音大鼓产生之前的鼓曲起源于山东的铁板大鼓（又称山东大鼓）和河北的木板大鼓，两种鼓曲产生后不断相互渗透融合，使得五音大鼓应运而生。五音大鼓的五音来自前述两种鼓曲，而在五音大鼓考证初期，笔者以老艺人的口述为凭，认为五音大鼓的曲调，是在吸收了奉调大鼓、四平调大鼓、乐亭大鼓、梅花大鼓等曲种曲调后，经几辈艺人的不断改进、不断探索创造出来的。所谓"四平调"就是兴隆的"四平调大鼓"，"奉调"就是东北奉天的"奉天大鼓"，慢口梅花调就是"梅花大鼓"，柳子板俗称"二柳子"，而"二性板"实质上是"二行板"，是戏曲腔调。经过深入考证，此说法不准确。从多种渠道来看，五音大鼓在清乾隆年间就有，而几个曲调的大鼓，如乐亭大鼓等均起源于民国初年，这些大鼓的前辈应当都与五音大鼓有过某种关联。从这些鼓曲的演进历史看，可能在形成这些鼓曲之前，他们都唱过五音大鼓。而五音大鼓与戏曲的关系并不是鼓曲的声腔来自戏曲，而恰恰是鼓曲的声腔远远早于戏曲，应当说戏曲的声腔是由鼓曲演化而来的。五音大鼓的五种曲牌各有其不同的表现力，在速度和风格上也不尽相同，所以在刻画人物和表述人物的内心活动，以及描写事件的发生、发展时，都需要用不同的曲牌去处理，才可得到生动的效果。

## 一、四平调（铁板）

　　资料记述为戏曲声腔。明代末期，弋阳腔流传至徽州（今安徽省歙县）演变而成，主要流行于安徽、江苏、浙江地区。其唱腔特点是字多

声少，一泻而尽，速度较快；一人启口，数人接唱，有帮腔。该剧种已衰亡，尚有唱腔保留在婺剧中，又被称为"四平高腔"。也有说法为取消帮腔后，加笛伴奏变成吹腔，或为徽调中主要唱腔。后来用胡琴代替笛子后，变为"四平调"。

四平调在戏曲中也叫"二黄平板"。《中国戏曲曲艺辞典》中说它是京剧曲调。定弦和二黄一样，用原板或慢板过门起唱，也可以同二黄原板连起来唱，但唱腔的内部结构和各分句落音与二黄原板不同。句法变化比较复杂，可以容纳很不规则的句子。《中国戏曲曲艺辞典》706页记载：四平调为曲艺曲种，流行于山东聊城一带。是由流行在山东东北部地区的民歌发展而成，用三弦、节子等伴奏，戏曲四平调由曲艺发展而成。从辞典的记述看，五音大鼓的四平调要远远早于戏曲的四平调。

五音大鼓的四平调，为四六句式，来回变换，形式不固定，可灵活运用，用于悲调时较多，有时欢快时也用，只在唱法上变换，用途比较广泛。在演唱时为了增加效果，也可根据故事情节插入其他唱腔，使演唱变化起伏，错落有致，避免枯燥乏味，引人入胜。

## 二、奉调

资料记述的奉调是东北奉天大鼓的腔调。在《中国戏曲曲艺辞典》690页有"奉调"的记载：东北大鼓也叫"辽宁大鼓"。又因沈阳旧名奉天，故旧称"奉天大鼓"……在流行过程中形成了"奉调""东城调""西城调""南城调""北城调"等多种流派。著名艺人有霍树棠等。唱词基本为七字句，常用曲调有大口慢板、小口慢板、流水板、二六板等，另有一些曲牌作为辅助调。老奉调后经刘玉昆、翟青山等在"落腔调"和河北民歌基础上又进一步完善，使得腔调更加完美。四八句式，来回变换也不固定形式。有时在四句或八句、十二句时都可以断一下，加入"十三唉"。可接四平调，也可接奉调。唱书时一般用奉调起唱，有时可穿插四平调走腔。唱四句奉调后再转四平调，变化比较

灵活。

## 三、柳子板（木板）

关于柳子板的记述只有"山东柳子"和"柳子"，均起源于山东。五音大鼓的柳子板为快板。可直接接四平调，接二性板。接奉调时要用道白。柳子板可直接转二性板。转四平调和奉调时都要用道白转换。一般书唱到故事情节的高潮时用柳子板。

## 四、慢口梅花（木板）

用于二性板转化时，曲调婉转悠扬，悦耳动听，可整段使用。二性板转慢口梅花。慢口梅花糅合二性板，在唱腔中起一个缓冲作用，即二性板——慢口梅花——二性板——柳子板。四平调转慢口梅花时要用几句慢板转化。同样，慢口梅花转四平调时也要用慢板。整体用板时速度不变，唱腔上进行变化。

## 五、二性板（木板）

属慢板，感觉比四平调、奉调快，比柳子板慢。根据书中故事情节变化，一般四平调转入二性板，故事情节由慢转为激烈时用。有时情节突然转变为激烈，也可直接用柳子板。二性板不能直接转柳子板。二性板转柳子板时要用慢口梅花缓冲一下，才能接柳子板。

五音大鼓以三弦为主奏乐器，打琴用来定音，瓦琴与四胡音色相近，多用于润色加花，加上鼓板，五种乐器的音色结合起来恰到好处。

下例是四平调，可以看出，各乐器的旋律线和演唱者区别不大，只是稍有变化，由于瓦琴是用五声音阶定弦，没有"4"和"7"，所以只能简化曲谱。奉调和四平调的伴奏基本相同。而二性板、慢口梅花和柳子板就不同了。

（前奏略）

| | | | | | |
|---|---|---|---|---|---|
| 演唱 | 5） | 2 2 7 2 | 3 | 2 7 2 7 6 | （2 7 6 6 5 6 |
| 三弦 | 5 | 2 2 2 2 7 2 2 | 5 6 | 2 7 2 7 6 5 | 2 7 6… 6 5 6 |
| 四胡 | 5 | 2 2 7 2 | 3 5 | 2 7 2 7 6 | 2 7 6 6 5 6 |
| 瓦琴 | 5 | 2 2 2 | 5 | 2 2 6 | 2 6 5 6 |
| 打琴 | 5 | 2 2 7 2 | 5 | 2 7 2 7 6 | 2 7 6 5 6 |

| | | | | | |
|---|---|---|---|---|---|
| 三弦 | 6 2 2 7 2 6 | 2 7 6 5 5 3 | 5 5 2 3 5 5 6 5 3 |
| 四胡 | 6 2 2 7 2 6 | 2 7 6 5 5 3 | 5 5 2 3 5 6 5 3 |
| 瓦琴 | 6 2 2 2 6 | 2 6 5 5 3 | 5 5 2 3 5 6 5 3 |
| 打琴 | 6 2 2 7 2 | 2 7 6 5 5 3 | 5 5 2 3 5 6 5 3 …… |

以二性板为例：

（前奏略）

| | | | | |
|---|---|---|---|---|
| 演唱 | 5 2 5 5 - | 2 6 5 5 - | 5 3 7 6 5 - |
| | 法 海 禅 师 | 出 禅 院， | 叫 徒 儿 |
| 三弦 | 5·3 2 5 5·6 7 6 | 5·3 2 5 5·5 5 5 | 5·3 2 5 5·6 7 6 |
| 四胡 | 5·3 2 5 5·6 7 6 | 5·3 2 5 5·5 5 5 | 5·3 2 5 5·6 7 6 |
| 瓦琴 | 5·3 2 5 5·6 5 | 5·3 2 5 5·5 5 5 | 5·3 2 5 5·6 5 |
| 打琴 | 5·3 2 5 5·6 7 6 | 5·3 2 5 5·5 5 5 | 5·3 2 5 5·6 7 6 …… |

可见，伴奏与演唱的节奏略有出入，伴奏不跟随演唱的节奏，只用相同旋律反复演奏，这样既很好地衬托了演唱者，又加强、丰富了表现力。而在有些情景中，如战争场面又突出了紧张感。

五音大鼓的音韵悦耳动听，音乐性很强，体现出深厚的文化内涵和音韵底蕴。

# 五音大鼓——四平调

1=E 4/4

演　唱：李茂生
记　谱：穆怀宇

五音大鼓

i i 35 6 | 5 (53 5 56 | 55) 35 i i | (i̇6 56 i̇6 i̇6 |
一 十 八 年。　　　　　　　到 如 今

i̇6 56) ti̇ ti̇ | ti̇· 3 ti̇6 t6 | 5 5 3 - | 22 12 32 3 |
临 行 时 就 半 担 干 柴　　还 有 那 个 二 斗

1· 7 t2 - | (1 12 11 56) | 5 i i 6 | 6i i t5 - |
米 呀,　　　　　　你 曾 说 一 年 半 载

1· 2 t3 - | 2 7 6̣5 6̃ | 5̣55 5̣5 5̣ 2 | 5̣ 5̣ 5̣ 5̣ |
把 家 还。 哎

5̣ 0 0 0) ‖

　　　　　　　　　　　　　　　　——选自《武家坡剜菜》

# 五音大鼓——奉调

演　唱：李茂生
记　谱：穆怀宇

1 = ♭E  4/4

$\underline{27}$ 2) 5 5 | 5· $\underline{3}$ 6 6 | i $\overline{35}$ ( $\underline{76}$ 5) 5 | $\underline{53}$ 5 $\underline{73}$ $\underline{57}$ |

临 行 时 就 半 担 干 柴 二 斗 米,

$\overset{\frown}{6}$ ( $\underline{57}$ $\underline{66}$ $\underline{27}$ | 6) 6 2 2 | 7 $\underline{35}$ $\overset{5}{\underline{7}}$ 7 | 2 (2) 3 i |

你 言 说 一 年 半 载 呀 把 家

$\overset{\frown}{6i}$ 3 2 2 | 0 $\underline{32}$ 1· 2 | 5 7 $\underline{6·7}$ $\underline{65}$ | 6 0 3· 5 |

还 呐。 哎 哎 哎 哎 哎 哎 哎 哎 哎 哎 哎

6 i $\underline{56}$ $\underline{53}$ | $\underline{2}$ $\underline{32}$ $\underline{12}$ $\underline{35}$ $\underline{32}$ | $\underline{12}$ $\overset{6}{\underline{65}}$ 5 - | 5 (5 5 $\underline{56}$ |

哎 哎 哎 哎 哎 哎 哎 哎 哎 哎 哎 哎 哎 哎 哎 哎 哎 哎 哎 呀。

5 0 0 0) ‖

<div align="right">——选自《武家坡剜菜》</div>

# 五音大鼓——柳子板（紧板）

演　唱：李茂生
记　谱：穆怀宇

1 =E 1/4

五音大鼓

$\overset{5}{\underline{3\ 5}}$ | $\overset{7}{2}$ | 0 | $\underline{5\ 3}$ | $\underline{2\ 5}$ | 0 | $\underline{3\ 5\ 5}$ | $\underline{3\ 5}$ |

一声　　响，　　　　王八　脑袋　　　落在了　地平

5 | 0 | $\underline{5\ 3}$ | $\underline{5\ 2}$ | $\underline{0\ 3}$ | $\overset{3}{\underline{5\ 3}}$ | $\underline{5\ 5}$ | 2 |

川。　　　王八　一死　咱们　且不　管，

0 | $\underline{\dot{2}\cdot 7}$ | $\underline{7\ 6}$ | $\underline{7\ 6}$ | $\overset{6}{\underline{7\cdot 6}}$ | $\underline{5\ 7}$ | $\underline{5\ 7}$ | $\underline{3\ 5}$ |

哪　辈子　托生　人，　找个　买卖　卖洋（拉洋

5 | 3 | ($\underline{5\ 3}$ | $\underline{5\ 5}$ | $\underline{5\ 5}$ | （后略）

烟。片）

——选自《水漫金山寺》

# 五音大鼓——慢口梅花

演　　唱：李茂生
记　　谱：穆怀宇

1 =E  2/4

（5　-　｜　5　5　｜　5·5　55　｜　35　53　｜　555　53　｜　56　777　｜

65　27　｜　67　65　｜　5　55　｜　5　2̇/5　｜　5　5）｜　52　5　｜
　　　　　　　　　　　　　　　　　　　　　　　　　　　　　　　　　　法海　禅

5　-　｜　2̇　65　｜　5　-　｜　52　5　｜　5　-　｜　5·6　72̇　｜
师　　　　不　怠　慢，　　迈　仙　足　　来　在　了

2̇　5　｜　i̊3　-　｜　2̇7　2　｜（72　67　｜　27　22　｜　72　37　｜
大　佛　殿。　　　哎

2　22）｜　2̇7　2̇　｜　2̇　65　｜　53　2̇　｜　5　-　｜（2·3　55　｜
　　　尊了声　　青　白　二位　大　仙：　　　（白）青白二

5·6　76　｜　56　23　｜　5　55　｜　5　5　｜　5　56）｜　55　53　｜
位仙长啊！禅师举手过去了！　　　　　　　　　　　　白蛇　娘

5　-　｜　2̇　2̇　72̇　｜　3̊5　-　｜　52̇　76　｜　57　65　｜　53　2　｜
子，　　洋洋　不　　眯，　　小青　儿她　站在　一旁　答　了

5　-　｜（27　55　｜　5·6　76　｜　56　5653　｜　5·5　55　｜　35　23　｜
言。　　　　　　　　　　　　　　　　　　　　　　　　　　　（白）

5　-）｜　72̇　3　｜　2̇　（55）｜　5·6　72̇　｜　65　32　｜　7　57　｜
小青儿说：放出　许　仙　　还　则　罢　了，

2　2　｜（72　67　｜　27　232　｜　72　37　｜　2·2　22）｜　77　2̇　｜
喂　哎　　　　　　　　　　　　　　　　　　　　若不　然

6̊7　#6̊7　｜　2̇6　2̇2̇　｜　7　67　｜　2̇　65　｜　52̇　7　｜　2　5·5　｜
定　要你　两耳　香炉　不　得　安。　　呐　　哎　哎哎

32̇　7̊5　｜　5̣　-　｜（5·5　53　｜　23　53　｜　53　23　｜　5　-）‖
哎哎　哎哎　哎

——选自《水漫金山寺》

# 五音大鼓——段板

1 =E $\frac{2}{4}$

记　　谱：穆怀宇

$\underline{5}$　$\underline{5}$ | $\underline{5 \cdot 6}$ $\underline{5 5}$ | $\underline{5 3}$ $\underline{5 5}$ | $\underline{7 76}$ $\underline{5 5}$ | $\underline{5 3}$ $\underline{5 5}$ | $\underline{2 22}$ $\underline{2 5}$ |

$\underline{2 7}$　2 | $\underline{2 23}$ $\underline{2 3}$ | $\underline{2 7}$　2 | $\underline{5 55}$ $\underline{5 5}$ | $\underline{5 3}$　5 | $\underline{7 76}$ $\underline{7 6}$ |

$\underline{7 6}$ $\underline{556}$ | $\underline{5 53}$ $\underline{5 3}$ | $\underline{5 53}$ $\underline{5 3}$ | $\underline{5 53}$ $\underline{5 3}$ | $\underline{5 53}$ $\underline{5 3}$ | $\underline{5 53}$ $\underline{5 3}$ |

$\underline{556}$ $\underline{5 6}$ | $\underline{7 76}$ $\underline{7 76}$ | $\underline{7 76}$ $\underline{7 76}$ | $\underline{7 76}$ $\underline{5 6}$ | $\underline{5 56}$ $\underline{5 56}$ | $\underline{5 56}$ $\underline{5 5}$ |

$\underline{5 3}$ $\underline{5 5}$ | $\underline{5 56}$ $\underline{5 5}$ | $\underline{5 3}$ $\underline{5 0}$) ‖

（注：此曲牌仅在演唱曲目之前演奏，用以吸引观众注意力。）

## 第四节
# 五音大鼓的语言特征

### 一、五音大鼓开场词

　　五音大鼓规矩很多，不论大书（长篇）、小书（短篇）开头都必须要有开场诗，如长篇小说或评书的引子，大多数的引子是与书目紧密相连的，也有的关联不是很紧密，但也靠得上。开场词不是每部书都有，而是一类书目使用一个，如《刘云打母》《鞭打芦花》《老来难》《保姆恩》等就用"可叹花狸子燕，终日欲盖窝巢，每天打食几十遭，唯恐小燕不饱，刚喂得长了翎毛，张翅飞了；一飞飞到芦苇深处，遇见一只避暑的狸猫，连骨带肉一齐嚼，这才把残生丧了，那位小燕死得好苦啊！苦吗？我说不苦，它只是父母的养育之恩未报啊。"它适用于历史兴衰的，悲情的，写景状物的，战争场面的等。此段引子可以演唱，也可以道白。

（一）

　　　冰消河北岸，花开向阳枝，

　　　金鼓名人传，留下上场诗。

（二）

　　　斗大黄金印，天高白玉堂；

　　　读书破万卷，才能见君王。

（三）

　　　酒色财气四座墙，多少迷人里边藏；

　　　一步跳出红门外，准保长生不老王。

（四）

　　酒色财气整四班，迷人不肯把业钻；

　　一步跳到红门外，不成佛祖也成仙。

（五）

　　没酒不成宴席，无色世上人稀；

　　添才不能方便，添气准被人欺。

（六）

　　日月穿梭天天天，生在世上年年年；

　　娶了媳妇喜喜喜，生了孩子欢欢欢；

　　人老死了了了了，黄土覆身完完完。

（七）

　　古来的帝王顶数刘邦，十万大军进驻咸阳，

　　萧何月下追韩信，用计谋，数张良，

　　十面埋伏楚霸王。

　　古来的军师顶数孔明，三分天下就在卧龙，

　　三顾茅庐汉刘备，联东吴，破曹兵，

　　赤壁大战借东风。

　　古来的诗人顶数李白，出口成章豪情满怀，

　　酒中八仙名在外，吃醉酒，睡楼台，

　　天子召见唤不来。

　　古来的清官顶数包公，铁面无私稳坐开封，

　　陈州放粮救百姓，三口铡，放光明，

　　杀侄为嫂来陪情。

　　古来的忠良顶数岳飞，领兵挂帅有家不回，

　　保家卫国灭敌寇，有秦桧，老奸贼，

　　金牌令箭把他催。

古来的贪官顶数和珅，国库皇粮他也敢吞，

乾隆把他当亲信，欺百官，害黎民，

嘉庆皇帝恨在心。

（八）

千里江山一色秋，越入越深越清幽；

古洞石崖千层翠，便是蓬莱一仙洲。诸位听了：

（九）

好文者多读孔孟，好武者操演枪刀；

兵书战策要勤学（xiáo），才晓得皇宫三料；

男儿立志根本，才敢货卖当朝；

只用心胸不用刀，

诸公啊，万里鹏程可到。

（十）

一进宝宅四目留神，观见福神和财神，

福神怀抱摇钱树，财神怀抱聚宝盆，

金马驹子满院跑，马上坐着玉金人，

金人掌上八个字，发福、生财、月进斗金。祝福您。请您听了：

（十一）

钝斧击冰冰粉碎，快刀劈水水难平；

忍性人多存富贵，烈性人惹祸招灾；

受人恩常常思念，被人害莫挂心怀；

劝君学忍莫学乖，君子吃亏人常在。诸位听了：

（十二）

今日本宅大喜，喜得是五福临门，

五音大鼓

阖家安泰贵如宾，喜神财神临近；

女娲娘娘她知晓，麒麟送子到家门，

一年头满生贵子，贵子官高高尚人。东家请了：

（十三）

一杯清香美酒，杜康亲手调和，

三杯两盏不用多，醉倒神仙八个，

汉钟离昏迷不醒，铁拐李寸步难挪，

果老大人转磨磨，何仙姑一旁轻卧，

采和仙微微之笑，吕洞宾前仰后合，

曹国舅拍掌大笑，韩湘子手提花篮笑呵呵，

这杯酒喝得啊，真的不错。

（十四）

天鉴造定聘书，则选吉日良辰，

天月二德与天恩，天上吉星临近，

上有金童玉女，下配才子佳人，

洞房花烛似海深，祝您富贵荣华高升一品。

（十五）

天上云多月不明，世上人多心不平，

山上花草开不败，河里鱼多水不清。

（十六）

天高星多月亮，树高能遮太阳，

人高名扬天下，山高水流八方。

（十七）

天怕乌云地怕荒，寒霜就怕出太阳，

朝中就怕奸臣来当道，小孩就怕来了不良后娘。

（十八）

为人生在世上，名利不可强求，

朝思暮想几时休，何日是个了手，

明月只照富贵，清风刮倒王侯，

得消愁时且消愁，别管龙争虎斗。

（十九）

人逢喜事欢欢欢，人逢愁事烦烦烦，

爱财之人有有有，经济社会钱钱钱，

不义之人快快快，两眼一闭完完完。

（二十）

娶了媳妇喜喜喜，生了孩子欢欢欢，

中了状元乐乐乐，人老没了完完完。

（二十一）

桃杏花开春意长，红莲不觉满池塘，

桂花开放在秋季，一树寒梅又吐香。

（二十二）

但行好事莫问前程，损人利己天地不容，

费尽心思总是空，倒不如听天由命。

（二十三）

知足者常乐，能忍者自安，

得清闲时且清闲，不要把人暗算，

三尺以上有青天，一枕黄粱了断。

（二十四）

　　酒是穿肠毒药，色是刮骨钢刀，

　　气是下山猛虎，财是惹祸根苗，

　　不贪不恋最为高，方是人间正道。

（二十五）

　　少打杀人剑，常磨克己刀，

　　刚强要忍耐，平安乐逍遥。

（二十六）

　　今日本宅大喜，喜得是瑞气千条，

　　祥云吉星高照，照满花衣，

　　无字匾上写大字，写的是福比蓬莱，寿与天齐。

（二十七）

　　急急忙忙苦追求，寒寒暖暖度春秋，

　　朝朝暮暮营家业，迷迷昏昏白了头。

（二十八）

　　人生好比一孤舟，荡来荡去不自由，

　　万般事情皆如梦，不遇风波怎肯休。

（二十九）

　　春季无山不飞花，夏季松柏绿满崖，

　　桂花开放在秋季，冬季瑞雪打梅花。

（三十）

　　青丝髻绾脸边芳，淡红衫子掩酥胸。

　　出门斜捻同心弄，意恛惶，故使横波认玉郎。

巨耐不知何处去，娇人几度挂罗裳。

待得归来须共语，情转伤，断却妆楼伴小娘。

（三十一）

做学问不疑处有疑，待人要在有疑处不疑。

异乎我者未必即非，而同乎我者未必即是，

今日众人之所是未必即是，

而众人之所非者未必真非。众位且请听了：

（三十二）

在权力的庇护下，病猫都凶过老虎，

这样的背景下完全能颠倒黑白，而很难翻案。

冤案也会从而产生。众请听了：

（三十三）

碧玉妆成一树高，万条垂下绿丝绦。

不知细叶谁裁出，二月春风似剪刀。

说得是春风冷得似剪刀，

剪刀样冷非真冷，最冷莫过心寒啊：

（三十四）

五音大鼓数百年，代代相传到今天，它是我们心中的一块宝，我们喜爱大家喜欢。祥和的虎年又来到，龙腾虎跃展新颜，今年是虎年咱就说虎，您听我把虎字言一言：我唱的每一句都有虎，至少一个虎字在里边，如果一句话里没有虎，都算我是说谎言。从前有一个黑虎寨，寨里住个虎妞二十三，找个对象叫大虎，雌雄二虎结良缘，虎年那年生了一个虎子，白白胖胖虎头虎脑一样般；大虎给儿子取名叫小虎，好比三虎居乐园。有一次小虎不服虎妞的管，瞪着小虎眼把脸翻。虎妞一见有了气，叫声小虎你听言，你别跟我要虎

脾气，你狐假虎威为哪般？如果惹恼了我这只母老虎，虎毒不食子我放一边。直说得小虎害了怕，好像老虎打盹发了蔫。

这这小小的虎娃呀：

**（三十五）**

送情郎送至大门以东，一出门就刮起了大北风，刮大风倒不如下点小雨好，下小雨好与我那郎多呆几分钟；

送情郎送至大门以西，一出门就碰上了卖梨的，我有心给我的郎买上梨两个呀，猛想起我的郎吃不得凉东西；

送情郎送至大门以北，一出门就见到了老王八驮石碑，要问那老王八犯的何等罪，想当年卖烧酒兑过凉水；

送情郎送至大门以南，从怀中掏出了十块大洋钱，这五元为我的郎买张火车票，这五元给我的郎一路做盘缠；

送情郎送至火车站，火车发动一溜烟，小奴我好心酸。

真真好个的痴情女子呀：

**（三十六）**

金评彩挂，全凭说话，不说黄的，不说粉的，不说那姑娘媳妇坐不稳的。

说喜的，说乐的，说那大家都不难过的。

说灰的，说白的，说那叔叔、大爷、婶婶大妈、兄弟姐妹都发财的。列位听了：

## 二、五音大鼓的行话、谶语

相传鼓书为周庄王所创，书门有好多规矩，师传弟子，必有一番礼节，经过师傅严格的考查后，才把此秘笈传授，得此秘笈者即为这一代的宗师掌门。

庄王传鼓秘笈

一拃一寸长，留它是君王

落在弟子手，劝化传四方

此木中央放，放在相夫样

梅青胡赵门，三代续家长

此木祖师分，一块案上存

相夫见子面，你是哪门人

劝君莫要盘问咱，七八点我全编

随在江湖拜老师，全凭积业展

青云童子造鼓为业

乃八音属他当先

君王家响鼓登殿

众群臣齐上金銮

说书弟子走近前

忙把醒木贡献

先生二字不敢当

五湖四海游遍

时来与君王对坐

运去和乞丐同眠

自从盘古到如今

每月上朝一遍

此木做来五寸八

师傅传与弟子拿

劝说公案与交易

皇王代上有我家

周庄王留下此木

音乐中随鼓传拿

走遍天下有我家

缺它不能传化

此木师旷置，云游在他乡

落在弟子手，生意此琴章

◎ 代代相传的秘笈（一）◎

◎ 代代相传的秘笈（二）◎

◎ 代代相传的秘笈（三）◎

琴章定准音，祖师论武文

为乐双十月，这才教他人

你本紫荆树为高

终朝每日任逍遥

我今随到溜平地

从此不能把鼓敲

我本一品在当朝

终朝任我自逍遥

尔今随到溜平地

我作旌旗柱二条

此木吉光置，流落在四方

明为云根柱，响鼓子桃腔

轰子存中央，响动震四方

生旦净末丑，装模又作样

脚跐明光地，眼望五湖边

行遍天下路，云游在世间

一双大雁飞上天

来到江边把食嘛

枱因相夫无殿使

金鸣叼至口内安

可达相夫路了舟

江湖之甲把光立

一到地上来打虎

积少成多买饭食

搬去上字成天子

拿去二横人相连

人字去尖盛了眼

积少成多一宝元

枝叶一把文武选

喜乐悲欢扇子扇

春夏秋冬皆有用

不过拿他当指点

中央一块土，化他三十五

脚趾明光地，放放老相夫

脚趾十五地，有地十三更

梅青胡赵门，地上说今书

鼓板琴鼓为业，善劝君王尽心

同心协力正乾坤

保定江山牢稳

南天门在上边开

三杯御酒摆开来

十方弟子来到此

奉请祖师坐莲台

龙图一块为业

折页一把生涯

江湖河海有我家

万丈波涛不怕

此木能工制造

一块分为上下

上为欠边草鲜花

今古书词一下

折页古来就有

不论君臣全拿

我抡棍棒把枪扎

习学武将打架

鼓板琴弦为乐

庄王醒迷劝化

传我海角走天涯

轰芥平词一家

## 三、拜门词（拜堂子、拜山）

五音大鼓每到一个地方演唱，都得先"入场"，所谓"入场"就是当地年纪较高，有一定威望的人出面对想要演出的人说一套行话，如果对方对答不上来，那么"对不起，您在此地不会有饭吃，当地也不准您在此说唱。"这不是所谓的"踢盘子""砸场子"，而是正常的交流，俗语说叫"拜门"，如能够通过，您在当地是极有尊严的，当地会好吃好喝招待，而且演出费也会很高，第一年"拜门"通过后，以后这支队伍就是"熟人"了，再到此地就会受到如亲友一般的礼遇。这种方式在大城市叫"拜堂子"，在山区或农村地区（大村镇）叫"拜山"。

### 1. 主方说词

青音童子造鼓为业，矮八音数它当先；

说书童子走上前，又把醒木贡献；

金王爷响鼓登基，众群臣赶奔金銮；

太监殿角喊连天，文武一齐上殿；

有本出班早奏，无本各自归班；

金王爷传下圣旨，叫我们管遍海角天涯；

文武群臣通过，圣上给的决断！

### 2. 拜答词

龙图一块伟业，折页一把生涯；

江河湖海有我家，万丈碧波不怕；

折页古来就有，无论文武全拿；

我抡棍棒把枪扎，模仿文武打架；

鼓板琴弦为业，庄王醒迷劝化；

传我海角走天涯，四面八方一家；

此木巧匠制造，一块分为上下；

不许刻字与雕花，金鼓数词说话。

3. 对方又说

乾元开路封山河，生意琴张为人磨；

祖师留下八方地，弟子治下九里河；

六手合一番天印，二仙盘道一手托。

4. 拜方再答（用鼓板磕手）

此木实贵制，流荡弟子手；

生意秦叶张，琴张定准音。

祖师论今古，生旦净末丑；

天地任我游，皇上开的口；

解开番天印，让我教化人。

## 四、"踢盘子""砸场子"行话

过去说书艺人说不好时，经常被"踢盘子""砸场子"，干这些事的人全是行家，并非当今小说中所说的搞破坏的都是些地痞流氓。比如说书人论剑时，如果需要做指剑的动作，正确的是用手指指宝剑的剑尖，如果你用手去捋，那就大错特错了，如果有行家在场，你很可能被踢盘子或砸场子。但砸场子、踢盘子也是有规矩的，如果砸场子的人说词不对，会被艺人笑话，反过来会被观众耻笑，严重的，观众会和艺人一起把砸场子的人暴揍一顿；相反如果艺人对答不上来，那只有挨砸了，那样现场的观众都会帮着砸场子的人。

蒙鼓词：

来人手持一块红布，把说书人的书鼓盖上，说下面的词句，对方如若答不上来，蒙鼓人就可以把鼓拿走，说书艺人不能有任何的不满情绪，只能任由对方嘲笑和贬低，当然以后也不能在当地说书卖艺了。相反，如果说书艺人对答上来，则这拨艺人就是蒙鼓人家里的座上宾。当然这蒙鼓人在当地不是族长就是一手遮天的有影响力的人物。

蒙鼓：

南有河来北有山，山河二字紧相连；

西边天边狂风起，一片红云遮满天。

艺人对答：

一块红云遮满天，山河二字紧相连；

七寸楗子手中握，楗挑红云霞满天；

南来北往宾朋助，相见相扶何谓然。

扔鼓楗词：

踢盘子的人拿起说书艺人的鼓楗子（鼓槌），丢到地上说：

我本紫荆树为高，终朝每日乐逍遥；

鼓楗落在溜平地，从此不能把鼓敲。

艺人对答：

艺人先对答下词，然后捡起鼓楗。此事不能露怯，如捡鼓楗不说词或说了词不立即捡起鼓楗都算露怯，同样不能说书，只能收场走人。

您本紫荆树为高，终朝每日乐逍遥；

鼓楗落在溜平地，我做金梁柱一条。

扔木板（铁板：月子板、鸳鸯板）词：

作用与扔鼓楗词相同，方法也相同。踢盘子人把板丢到地上，说：

此板做来五寸八，师傅相传弟子拿；

没有金刚钻在手，免开尊口早回家。

艺人对答，然后立即捡起板：

此板做来五寸八，师傅传与弟子拿；

劝说公平与交易，劝人行善积德家；

金銮殿前我常走，皇王族谱有我家。

另外，五音大鼓还有好多行话，这也是很重要的，您用行话讨饭和用普通话讨饭是有区别的，如果对方认为您是道中人，而对方也是道中人，那您就像找到了亲戚一般，待遇也较一般讨饭人要高。如喝酒叫"搬山儿"，吃饺子叫"飘洋子"，烙饼叫"翻张子"，大米饭叫"马牙散"或"象牙散"，小米饭叫"星星散"，喝粥叫"提溜散"；当官的叫"赤子点"，贼（小偷）叫"荣子点"，唱大鼓书的叫"孩轰子"，上庙叫"赶会儿"；尤其是上厕所的话，如果找不到厕所，想问

路人，如果说不对，那就只好挨憋了。上厕所解大手叫"偏衫儿"，小便叫"架梁子"。艺人们的这类规矩很多，现如今这些规矩早已不用，由于老人们记忆有限，只记住了这些。

## 五、五音大鼓对三教九流的说法

三教：儒、道、佛三教。

九流：上、中、下三等。

上九流：一流佛祖二流仙，三流皇上四流官，五流斗子六流秤，七工八商九种田；

中九流：一流举子二流医，三流阴阳四流推，五流丹青六流相，七僧八道九棋琴；

下九流：一打狗，二宰牛，三修脚，四剃头，五唱戏，六吹鼓手，七娼，八跑，九街游。

## 六、二十八星宿

五音大鼓的艺人们有时也干些推卦算命的营生，他们常用的二十八星宿为：

角木蛟、亢金龙、氐土貉、房日兔、心月狐、尾火虎、箕水豹、斗木獬、牛金牛、女土蝠、虚日鼠、危月燕、室火猪、壁水貐、奎木狼、娄金狗、胃土雉、昴日鸡、毕月乌、觜火猴、参水猿、井木犴、鬼金羊、柳土獐、星日马、张月鹿、翼火蛇、轸水蚓。

## 七、密云地区方言的特点

鼓书的发展流派主要是因为各地情况不同而形成的，其中最重要的就是方言特点不同。密云县蔡家洼村也一样，因为其主要在密云地区演唱，所以在艺人们演唱时经常带有密云地区的方言俗语，道白时用得更多。故此了解密云地区的方言俗语，对认识和研究蔡家洼村的五音大鼓具有十分重要的意义。密云地区人口构成复杂，方言俗语具有地方特点，内容非常丰富。

### （一）密云方言儿化音突出

儿化音在密云方言中普遍存在，孩子说话和大人一样，世代传承，习以为常。

密云的儿化音使用范围很广，几乎渗透在生活的各个方面。

表示时间的：昨儿、今儿、明儿、啥前儿、前半晌儿、后半夜儿、上半季儿、上半年儿、端午儿、冬仨月儿、腊月年根儿、那一阵儿、愣一会儿等。

表示方位及器物名称的：前村儿、后店儿、村口儿、村东头儿、庄头儿、胡同口儿、大门口儿、大街门儿、拐弯儿、拐角儿、猪圈门儿、西墙根儿、房檐儿、墙垛儿、屋门儿、门钉锦儿、门帘儿、窗档儿（窗棂）、窗钩儿、炕沿儿、炕头儿、身份证儿、户口本儿等。

与穿戴相关的：背心儿、裤衩儿、褂衩儿、短裤儿、喇叭口儿（裤子）、汗衫儿、尖领儿、毡帽头儿、帽盔儿、发带儿、腿带儿、鞋带儿、方口儿（鞋）、拉袢儿、线笸箩儿、顶针儿、针头线脑儿、褥单儿等。

与吃喝相关的：小米儿、黄豆儿、棒子面儿、擦豆泥儿、蒸豆包儿、捧一把枣儿、抻片儿（汤）、熬萝卜条儿、肉炒白菜丝儿、粉条儿（炖猪肉）、刺葫芦条儿、摘豆角儿、晾白薯干儿等。

与炊具、摆设相关的：盆儿、碗儿、盔儿、勺儿、坛儿、点心盒儿、盐缸儿、饭瓢儿、酒盅儿、酒壶儿、板凳儿、闹钟儿、掸瓶儿、药铫儿、茶盘儿、茶壶茶碗儿、茶叶罐儿等。

此外，许多有把儿的农具都带儿化音：锄把儿、镐把儿、铁锹把儿、耠子把儿等。

另有交通工具：牛车儿、手推车儿、三轮车儿、自行车儿、小汽车儿、玩具车儿等。

人们对家畜的称呼：小花猫儿、小黑狗儿、小白猪儿、马驹儿、牛犊儿等。

人们相互称呼：二姨儿、三婶儿、大媳妇儿、妻侄儿、老爷们儿、老娘们儿等；喊孩子的小名：小五儿或小六儿等。

在日常生活中，儿化音随时随处可听到：

碾棍儿、木杆儿、秤杆儿、细柳绳儿、柳罐斗儿、老井沿儿、树梢儿、树根儿、铁管儿、耳朵眼儿、出远门儿、捎口信儿、响晴天儿、大红人儿、当官儿、猪倌儿等。

气鼓鼓儿、乐呵呵儿、哭咧咧儿、顺溜溜儿、起早摸黑儿、偷偷摸摸儿、较真儿、有滋味儿、紧溜儿、麻利儿、嘎嘣儿的、屋儿里坐、身子骨儿当儿当儿的等。

就连开玩笑也带儿化音，如谁谁是小胖墩儿、某某长得像瘦猴儿、张三长得细高挑儿、李四长得小矮个儿、田家闺女长得像朵花儿、谁谁长得倍儿好看等。

密云话儿化音比较明显，人们张嘴说话自然带出"儿"音，这一现象表现在生活的各个方面，包含在衣食住行的言语之中。

上述例句中的儿化音，在书面上不一定都写出来，因为口语表达与书面语是有区别的，这牵扯到带儿化音的句子的读法。例如：村北头儿、十字路口儿、五婶儿、黑猫儿、打枣儿……这些带"儿"的词句，照书面读时不能咬住"儿"字不放，当读到"头、口、婶、猫、枣"时要轻声而过，自然带出"儿"音（平时说话也一样），这几句话写在书面上可以省略"儿"字。因此可说，儿化音在书面上可写可不写，但不完全是这样。如："老婆"与"老婆儿"，"捎信"与"捎信儿""过节"与"过节儿"词义表达是有区别的。"老婆"指妻子，而"老婆儿"指上了年纪的妇女。"捎信"，指捎书面信或字条，而"捎信儿"指捎口信儿，即传话。

此外，带不带儿化音，与每句话的语言环境有关，如说话口气、上下句联系等。家乡话儿化音突出，但不是句句都有。有的话不带儿化音就不顺耳。如：南墙根儿、腊月年根儿、冰棍儿、井台儿、台阶儿、小孩儿、老伴儿、悄悄话儿等，如果将这些句子的儿化音去掉，实际咬文嚼字地读起来会显得"艮"，不好听。

（二）"啥""觩""忒"口音是密云方言的明显特点

密云人说话经常带"啥""觩""忒"口音。

　　"啥"，相当于普通话里的"什么"，例如："找我啥事？""叫我干啥？""你啥前儿走（你什么时间走）？""这是啥东西？""她长得啥样儿？""他俩有啥能耐？""为啥以大欺小？""这木头啥用？""你啥别说，我知道。""你啥脑子？死木疙瘩！""家里要啥没啥，啥啥都等我。""你啥都不懂，就会吃！""有爹妈在，你怕啥？"等，日常生活中随时可听到"啥"字。

　　"齁"字和"忒"字，相当于普通话里的"非常、特别"，也可代替"真、太、很、挺"字。例如："这炒菜齁咸""糖水齁甜""天气齁热""外面齁冷""这东西齁贵"；又如"这孩子忒累人""你带的东西忒多""这间房子忒小"等。

　　另外，还有一个特殊字音"黢"，如"屋里没点灯，黢黑。"说外面伸手不见五指，用密云话说"外面黢黑的"。

　　"黢"与"忒"字义有相似点（如：黢黑，忒黑），但代替不了"忒"字。

　　此外，密云话在感叹语气上还有一个明显的特征，如："儿柔！""儿柔地！"——相当于普通话里的感叹词"哎哟"或"嘿哟"。人们在看到惊人的场面时会发出感叹，例如："儿柔！你这小小人儿真精！""爷儿爷儿（太阳）从西边出来啦？今儿你起得这么早！儿柔地！"

　　密云地区的中老年妇女说话常带口头语："挠玩儿的"——相当于"真是的"，一般是家庭妇女见面时自然带出的，如"哟，老姐们儿！大老远的来啦，还拿这些东西，你总惦记我，挠玩儿的！"又如"老嫂子，你老眼昏花的，还做针线活儿呐！挠玩儿的！"

　　密云一带的口音与普通话标准音不同，例如：弄，念"nou（四声）"；哪个，念"乃个"；叔叔，念"shoushou（一声）"；粽子，念"zeng（四声）子"；上学，念"上xiao（二声）"；暖和，念"nang（三声）乎"；播种，念"播zhong（四声）"；耕地，念"jing（一声）地"；扬场，念"rang（二声）场"；屁股，念"pie（四声）户"；熬日子，念"nao（二声）日子"；熬菜，念"nao（一声）菜"等。

### （三）"吞字"现象

吞字，即减字。特别是专用名词中间省略，一带而过，并带儿化音。如：去西田各庄，口语说"去田各张"；去统军庄，口语说"去统庄"；去密云县城，口语说"去密县"；怀柔县，口语说"怀儿县"；黄鼠狼，口语说"黄儿狼"；家里来了亲戚，口语说"家来戚（qiě）了"；你啥也别说，往往舍掉"也"，说成"你啥别说"，你啥也别干，会说成是"你啥别干"；犄角旮旯儿会说成"几旮旯儿"等。

### （四）重音变调

如："妈"本平声字，却念成去声，发"骂"音；干啥的"啥"，发"刹"音，如"干啥去？"就会说成"干刹（啥）去？"，别当回事的"当"本身读平声，却被发成去声。

### （五）贬义词当褒奖词用

比如说一个小孩好，会说"这小孩儿傻好儿的"；当面表示对一个人的喜欢，往往说成"这王八××""这磕东西""这小兔崽子"；如果一个姑娘对一个小伙子有好感，往往说"这王八××"有时还会加一句"这挨刀的"，如果听到这样的话，就说明姑娘看上了这个小伙子，或者至少对这个小伙子没有坏印象。

### （六）有的尾音加"子"字

比如，老婶，叫成"老婶子"；老嫂，叫"老嫂子"；毛驴叫"毛驴子"；儿马（小马）叫"儿马子"；马驹叫"马驹子"……

### （七）其他

有的地方不但儿化，还在儿前加衬字。如二姨，经常叫成"二姨爷儿"；二婶叫成"二婶子儿"；小猪叫成"小猪玩儿"；哪地方往往被说成是"哪乎溜儿"；把回家说成"家走"；把命令别人别动，或表达安静的意思时，往往会说"浅住儿地"，意思是安静、别动；把让你喝粥（吃面条）说成"把这碗粥（面条）提溜喽。"

密云一带方言俗语丰富多彩，充满乡土气息，带有明显的地方特征，这些往往在五音大鼓老艺人们的表演中不经意间流露出来。但也有缺点，其一是发音不十分固定，常有变化。其二就是说话带把儿（带脏

字），而这些话把儿有时还真没有歹意。

## 八、普通话词语与五音大鼓所用方言俗语对照

括弧前是普通话，括弧内是密云习惯用语。

### （一）时间与方位

太阳（爷爷儿、老爷儿）；凌晨三点半左右（鸡叫头遍）；天刚刚蒙蒙亮（黎鸡儿叫）；拂晓（闪亮儿、天傍亮儿）；日将出（爷爷儿冒红儿）；日出（爷爷儿出、爷爷儿晒屁股）；早晨（早歇、早息）；太阳升高（老爷儿一竿子高儿）；上午（前半天儿、前半晌儿）；午前（头晌儿、烧晌午火前儿）；中午（晌火、晌火头儿、爷爷儿正南、烧晌午火）；日过午（晌火歪）；下午（后半天儿、后半晌儿）；日落西山（爷爷儿落、爷爷儿压山）；黄昏（后上、晚上）；夜幕降临（天傍黑儿、天擦黑儿）；夜间（黑下、黑瞎）；入夜（三星儿出了）；午夜（三星儿晌午）；后半夜（三星儿偏西）。

每日（见天）；今天（今儿个）；明天（明儿个）；到明天（赶明儿）；昨天（昨儿个、头儿天、列个儿）；昨天夜里（列黑介）；前天（前儿个）；前一天的前天（大前儿个）；前一天（头儿天）；第二天（第儿天）；后天（后儿个）；后天的次日（大后天、大后儿个）；前一年（头儿年）；第二年（第儿年）；去年（头年）；年前（头年儿）；年底（年根儿）；上半年（上半季儿）；后半年（后半季儿）；农历每月三十天（大进）；农历每月二十九天（小进）；端午（单五儿）；清明（清萌）；中秋节（八月节）；农历十二月（腊月）；元旦（阳历年）；春节（阴历年）。

什么日子（几儿）；今天几月几日（今儿几儿）；什么节日（啥日子口儿）；什么时候（啥前儿）；那时候（那截儿）；那些日子（那乍子）；这几天（这zhei乍子）；刚开始（乍不辰儿）；起初（起根儿、一起根儿、打起根儿）；当前（眼巴前儿）；目前（眼目前儿）；一会儿（呆会儿、愣会儿）；突然间（冷不丁、瞅不冷子）；干一阵活儿（干一崩子活儿）；单程（一杵儿）；双程（一遭）；一段儿（一隔栏

儿）；接二连三（不离气儿）；一个挨一个（拿帮儿、挨帮儿）；到处
（饶处、犄旮旯儿）等。

**（二）植物、动物、家畜名称**

辣椒（秦椒）；番茄（西红柿）；蓖麻（大麻籽）；向日葵（爷
爷儿转）；花生（花参）；没长豆的秕花生（秕揪子）；高粱和玉米黑
穗病所结出的果实（饪头）；高粱秆（秫秸）；秫秸顶尖儿部分（格档
儿）；大米（粳米）；玉米（棒子）；玉米秸（棒子秧）；马铃薯（土
豆）；山药（山药蛋）；南瓜（倭瓜）；地瓜（白薯）；白薯苗（白薯
秧儿）；麦茬后栽的白薯（薯母子）；小葱（葱秧子）；萝卜种苗（萝
卜栽子）；白菜萝卜刚出土长叶儿（菜茧儿、萝卜茧儿）；花蕾（花骨
朵）；凤仙花（指甲草儿）；牵牛花（喇叭花儿）；槐树果荚（槐儿
胆）；红果（山拉红、山里红）；树幼苗（树栽子）等。

在野外生存的豺狼虎豹等动物，俗称（山牲口）；狼（麻鞠子）；
松鼠（扫帚挠子、花了棒子）；黄鼠狼（黄儿狼）；老鼠（耗子）；
蛇（长虫）；蚯蚓（曲直子）；蝼蛄（蜊蜊蛄）；青蛙（蛤蟆）；蟾
蜍（疥蛤蟆）；蜣螂（屎壳郎）；雄蜣螂（大尖儿）；雌蜣螂（官儿
娘子）；螳螂（刀螂）；蝗虫（蚂蚱）；瓢虫（花大姐）；蚜虫（腻
虫）；黎雀（黎鸡儿）；伯老鸟（胡伯喇）；乌鸦（黑老鸹）；啄木鸟
（鸹耷拉木）；猫头鹰（夜猫子）；蟋蟀（蛐蛐儿）；蝉（知了、叽了
子）；蝴蝶（蝴铁儿）；苍蝇（蝇子）；麻雀（家雀qiao子）；老麻雀
（老家贼）；壁虎（蝎拉虎子）；蝙蝠（盐面虎）；蜘蛛（蛛蛛）等。

母鸡（草鸡）；鸡蛋（鸡子儿）；母狗（槽狗）；公狗（牙狗）；
公猫（郎猫）；母猪（老克儿）；公猪（牙猪）；种猪（压猪、刨栏
子）；坯子猪（克郎）；仔猪（猪崽儿、猪秧子）；一窝最后出生的小
猪（垫窝儿）；母牛（乳牛）；小公牛（牤牛蛋子）；阉割的公牛（犍
子）；牛脚（蹄夹子）；母马（骒马）；小马（马驹儿）；小公马（儿
马、儿马蛋子）；小骡子（骡驹儿）；母驴（草驴）；公驴（叫驴）；
公羊（骚葫芦）；小羊（羊羔儿）；牲口怀孕（揣上了）；母猪发情
（跑圈子）；母马发情（起骡）；猫发情（叫春）；鸡交配（压步）；

狗交配（吊窝子）；猪交配（搭圈子）；羊交配（打羔）等。

### （三）屋里院外状物名称

木柜（板柜）；顶棚（顶脊、顶揪）；屋里摆设干净而有条理（利省）；两间一明一铺炕（连儿屋连儿炕）；里外屋同烧一个锅灶（连锅儿灶）；冬天没烧炕，屋里冷（凉锅冷灶、冷水似的）；夏天在院中搭起的锅灶（凉灶）；四间房的面积盖五间（四破五）；盖房砌地基（码磉）；盖房垒四面墙（攒筒）；房顶苫薄抹泥（苫背）；墙内抹滑秸泥（挂袍）；这墙垒三层（垒三性）；这墙垒得有棱有角（四楞见线）；房山没柁，将檩子直接担在房山上（硬山搁檩）；正房山墙与厢房山墙之间的空地（房岔）；从房山通往的道或两房山夹一道（过道）；将南倒座留一间作进出院的大门（门道）；房子盖得不正（斜抹掉角、斜抹千儿）；院墙下的出水沟（水窟眼儿）；下扇窗户（下码扎儿）；厕所（茅房、茅窖子）；篱笆（寨笆）；周围（院遭儿、沿遭儿）；为挡鸡猪在院门口设置的人迈腿而过的矮门（迈门子、二道门子）；用树枝或木棍勒绑的街门（栅门）；院中柴禾乱堆，几样农具四下乱扔（驮马四片）；人走了，大门敞开（大敞窑开）；什么东西应该放在什么地方（安里顺甲、安墙靠北、挨墙靠背、挨墙顺脚）等。

### （四）农活儿、农具名称

以种地为生（土里刨食）；秋末获丰收（好年头儿）；种地或耕地在前面为把式牵引牲口（拉墒）；种地或耕地时以犁出的第一条垅为定向标准（打墒）；夏天庄稼长高，用耠子犁沟除草，翻土培土（耠青）；为挡车轮下滑溜车，在车轮下塞石头或硬物（打眼儿）；秋收谷类（掐谷、找黍子）；秋收芝麻（杀芝麻）；秋收白薯（砍薯秧、刨白薯）；白薯下窖（窖白薯）；立冬前收白菜（起白菜）；秋收花生（耪垅，捡秧）；秋收玉米（掰棒子）；秋收高粱（砍高粱、扦高粱头）；铁锨头与木把儿衔接处（铁锨裤儿）；套牛用的弯木（牛韅子）等。

## （五）家具和生活用品名称

家具、炊具统称为（家伙）；临时的度量器，俗称（制子）；锅盖（大盖顶）；盆盖（小盖顶）；茶壶（铫子）；熬药的罐子（药铫子）；装茶叶的铁皮盒（茶叶砬子）；小酒杯（酒盅儿）；铁皮饭碗（饭盔儿）；铁皮带把儿水杯（把儿缸子）等。

梳头盒（梳头匣子）；梳头用具（梳子、篦子）；旧式留声机（戏匣子）；半导体收音机（戏匣子）；手电筒（电棒儿）；印章（手戳儿、盖章儿）；手套（手巴掌）；毛巾（手巾）；抹布（擦布、攥巴）；笤帚和炊帚用秃了（枯杵儿）；火柴（取灯儿、洋火）；烟卷（洋烟）；水泥（洋灰）；肥皂（胰子）；香皂（香胰子）；布做的衣扣（疙瘩扣儿、扣袢儿）；工作服（制服）；棉大衣（大氅）；水鞋（雨鞋）等。

婴儿上衣外套（哈喇褂儿）；小孩儿围的屁股帘（piè户帘儿）；围巾（围脖儿）；围涎（围嘴儿）；尿布（裤子）；包袱（包裹）；包袱布（包楞皮儿）；烟袋荷包（烟袋蛤蟆、烟袋盒巴）；横笛（横鼻儿）；二胡（胡胡儿）；小孩玩具（玩玩艺儿）；小手枪（撸子、盒子枪）；水桶（水筲）；铁锹（铁锨）；捶布石（春磨石）；摩托车（电驴子）；三轮摩托车（三码子、三轮蹦子）等。

## （六）人体部位名称

个儿矮（个儿矬）；小矮个儿（矬把子）；身体（身子骨儿）；身高而瘦（细高挑儿、瘦干儿狼）；面容（面模）；少兴（面嫩）；雀斑（黑雀qiāo子）；麻子脸（麻兜子）；皮肤细（滋腻）；皮肤白（白净）；皮肤黑有光泽（黝黑儿）；头（脑袋瓜儿）；癫痫头（秃疮嘎巴）；天灵盖（天灵盖儿）；后脑（后脑勺儿）；前额（脑门儿、性门儿）；前额突出（奔儿喽）；额前皱纹（抬头纹）；眼睛（眼珠子）；眼眉（眼支眉、眼遮眉）；睫毛（眼毛、眼支毛）；眼角（眼犄角儿）；眼屎（眵目糊）；耳朵（耳头、耳叉子）；耳孔（耳头眼儿）；耳背（耳聋）；耳垢（耳蚕）；鼻梁（鼻梁子）；鼻孔（鼻子眼

儿）；鼻涕（脓带）；打喷嚏（打嚏分）；两腮（腮帮子、脸巴子）；口（嘴巴）；嘴两旁（嘴巴子）；兔唇（豁唇儿、三瓣子嘴儿）；口水（哈喇子）；下颌（下巴颏）；颈（脖子）；后颈（后脖梗儿）；肩膀（膀子、肩膀头儿）；前胸（胸脯儿）；乳房（妈儿妈儿）；肚子（肚囊子）；肚脐（肚脐儿眼儿）；后背（后脊经）；脊椎（脊经骨）；腋下（嘎肢窝）；手心手面（手心手背儿）；手指（手支头）；手指肚（手支嘟儿）；指甲（指甲盖儿）；大拇指（大拇哥）；小拇指（小指头）；手虎口（大拇哈巴儿）；裆下（交裆、哈巴裆）；屁股（piè户）；肛门（piè户眼儿）；膝盖（拨棱盖儿）；足（脚丫子）；脚腕（脚脖子）；脚面（脚背儿）；脚掌（脚板儿）；脚趾（脚支头）；脚趾之间（脚哈巴儿）；脚掌起茧子（脚垫子、脚鸡眼）……

### （七）家族亲戚伦理称呼

一对夫妻（两口子、公母俩）；年轻夫妻（小两口儿）；丈夫（当家的、主事的、老头子）；妻子（内口子、屋里的、烧火的、媳妇、老婆）；父母（爸妈、老家儿）；祖父祖母（爷爷奶奶）；曾祖父曾祖母（太爷爷太奶奶）；高祖父高祖母（祖太爷祖太奶）；丈夫的父母（公公婆婆）；丈夫的祖父祖母（爷爷公奶奶婆）；丈夫的伯父伯母（大爷公大婆母）；丈夫的叔叔婶子（叔公婶婆）；丈夫的兄嫂（大伯bai子、大伯娘）；丈夫的弟弟弟媳（小叔子、弟妹）；丈夫的姐妹（大姑子、小姑子）；丈夫的姐妹出嫁后称（少姑奶奶）；丈夫的姑出嫁后称（老姑奶奶）；丈夫的姑父姑母（姑公姑婆）；丈夫的舅舅舅母（舅公舅婆）；丈夫的姨父姨母（姨公姨婆）；妻子的父母（老丈人、丈母娘）；妻子的舅父舅母（舅丈、舅丈母娘）；妻子的姑父姑母（姑丈、姑丈母娘）；妻子的姨父姨母（姨丈、姨丈母娘）；妻子的兄嫂（大舅子、大舅嫂、大妗子）；妻子的弟弟、弟媳（小舅子、内弟，弟妹、小妗子）；妻子的姐妹（大姨子、小姨子）；妻子的姐夫妹夫（连襟儿、一担挑、一般沉儿）；妻子的兄弟的子女（妻侄儿、内侄儿、妻侄女、内侄女）；兄弟的子女（侄儿、侄血xie子、侄女）；姐妹的子女（外

甥、外甥女）；舅父舅母的子女（表哥、表弟，表姐、表妹）；父亲
的兄弟、嫂子弟媳（大爷叔叔、大妈婶子）；母亲的兄弟、嫂子弟媳
（舅舅舅妈）；父亲的舅父舅母（舅爷舅奶）；父亲的姨父姨母（姨爷
姨奶）；外祖父外祖母（姥爷姥姥）；母亲的舅父舅母（舅姥爷舅姥
姥）；母亲的姨父姨母（姨姥爷姨姥姥）；儿子的岳父岳母（亲家亲家
母）；女儿的公公婆婆（亲家亲家母）；嫂子与弟媳关系称（妯娌）；
已婚女子（娘们儿）；未婚女子（姑娘家）；已婚男子（老爷们儿）；
未婚男子（少爷们儿）；隔辈男人互称（爷们儿）；女儿（闺女）；女
孩儿（丫头、丫头片子）；男孩儿（小子、小蛋子/血xie子）；十六七
岁男孩儿（半大小子）；最小的儿女（老儿子、老闺女、老末儿、老疙
瘩）；乳母（奶妈子）；接生婆（姥娘）；老年妇女（老婆儿）……

## （八）组词对照

舀（抔）；折（撅）；扔（撇）；挤（欺）；推（搡）；搬
（挪）；担（挑）；追（撵）；捉（逮）；掐（剋）；淋（浘）；打
（揍、梃、楔）……

我家（晚家）；我们（晚们）；他们（您tan们）；乳名（小名）；
别称（外号）……

右手（正手）；左手（作手）；担子（挑子）；柴禾（柴火）；
打猎（打围）；勤俭（勤谨）；慰劳（犒劳）；送礼（打点）；喜欢
（稀罕）；表扬（夸奖）；承诺（应承）；褒贬（包寒）；可怜（拽
障）；讨厌（腻烦）；嘲笑（挖苦）；央求（央该）；诱惑（招呗）；
别扭（硌扭）；焦躁（起急）；生气（攘气）；粗心（剌唬）；撒野
（撒村）；喧哗（热闹）；安静（消停）；摆弄（摆楞）；整理（揍
守）；保养（洁在）；健康（硬朗）；多重（多沉）；很轻（屁轻）；
逆风（呛风）；顶住（馇住）；等死（舍死）；枪毙（枪崩）；恐怕
（捧怕）；缺点（毛病）；游泳（凫水）；淋湿（轮湿）；思考（咂
嘛）；估计（估摸）；平均（背拉）；下垂（耷拉）；解馋（剌馋）；
太咸（齁咸）；暖和（暖乎）；邪乎（血乎）；欠账（该账）；减去

（刨去）……

伤疤（疤刺）；痒痒（刺挠）；擦泪（抹咕）；害羞（害臊）；陆续（滤续）；迟到（误了）；种地（耠地）；耕地（经地）；拔草（薅草）；锄地（耪地）；间苗（薅苗、开苗、挖苗）；深夜（半夜）；松软（暄腾）；松动（和腾）；坚固（牢靠）；结实（柱重、瓷实）；鸡瘟（传鸡）；寻宝（淘换）；翻找（施分）；寻找（踅摸、追根）；理睬（搭跟、搭挂）；收入（进项、进账）；储存（积攒、存项）；打扮（扎咕、捯饬）；佩服（做兴、做情）；吵架（吵嘴、拌嘴）；恐吓（蝎虎、吓唬）；胡说（胡吣、瞎掰）；嫌弃（嫌駒、駒营）；脚踩（踩咕、扒扎）；浪费（糟叽、糟糠）；倾斜（歪棱、侧棱）；抚摸（摩挲）；公路（马路）；村街（灯街、当街、官道）；支出（费用、花销、挑费）；墓地（坟地）；夏历（旧历、阴历、农历）；公历（新历、阳历、西历）……

领导（上边儿）；父母（老家儿）；从小（发小儿）；自己（自个儿）；体形（身条儿）；接吻（亲嘴儿）；拐杖（拐棍儿）；保证（保准儿）；打赌（嘎东儿）；鸡鸣（打鸣儿）；走运（走字儿）；巧合（寸劲儿）；屡次（屡赶儿）；探路（蹚道儿）；车辙（车沟儿）；职业（营生儿）；内行（通经儿）；守护（看堆儿）；颤动（呼扇儿）；光滑（光溜儿）；驼背（罗锅儿）；从来（压根儿）；赶快（麻溜儿）；表面（浮头儿）；贪吃（贪嘴儿）；贪图（占便宜）；结痂（定嘎渣）；寻死（寻短见）；自刎（抹脖子）；耸肩（端肩子）；怀孕（重身子）；溺爱（护犊子）；山崖（山砬子）；褡裢（上码子）；惹事（捅娄子）；逃跑（挠丫子）；翻脸（翻秧子）；辞职（撂挑子）；方言（地方话）；俗语（大白话）；一丛（一蹲盘）；彗星（扫帚星）；口算（口喃账）；欠债（拉饥荒）；还债（堵窟窿）；难免（保不齐）；倒立（拿大顶）；腰间（半尺腰）；情人（相好的）；献媚（哈、巴结）；扑克（牌、怕撒）……

行李（铺盖卷儿）；窗棂（窗户档儿）；一排（一拉溜儿）；驼峰（骆驼鞍儿）；凉爽（透心儿凉）；拉稀（蹿鞭杆子）；恐惧（心里发

毛）；笔直（笔管条直）；共计（归了包堆）……

一个（单个儿、单帮儿、单不愣儿）；团结（抱团儿、抱攒儿）；身旁（跟前儿、伴揽儿）；逗笑（逗乐儿、逗哏儿）；油饼（油箅子、油炸鬼）；立刻（立马儿、立时马当）；中间（当见儿、当乎见儿）；最末（后尾儿、末了儿、末末拉）；丑陋（磕、碜碜、寒碜、寒拉八磕）；散步（蹓跶、遛街、遛食、遛弯儿、绕弯儿、轧马路、散心儿）……

羞愧人（臊人）；没希望（没戏）；一半儿（半拉）；出格儿（框外）；不光滑（碴巴）；出彩虹（出绛）；山北坡（阴坡）；山南坡（阳坡）；着火了（走水）；随份礼（破费）…

两性人（二尾子）；调解人（说合人）；委屈人（屈人心）；强迫人（硬掐脖）；说假话（瞎胡人）；贴心话（体己话）；来客了（来戚了）；住一夜（住一宿）；有事干（有营生）；挤时间（查功夫）；不走运（点儿背）；不喜欢（不待见）；不言语（不粘语）；口头禅（口头语）；歇后语（俏皮话）；找问题（挑不是）；坏主意（馊主意）；皱眉头（欺鼻子）；流口水（哈喇子）；顶回去（撅回去）；双胞胎（双傍儿）；剃光头（秃瓢儿）；捉迷藏（藏猫儿）；一点儿（一丢儿）；捡便宜（捡漏儿）；赚便宜（赚香迎）；晒太阳（晒囊囊）；一担水（一挑水）；拾废品（捡破烂）……

圆圆的（滴溜儿圆）；满满的（溜溜儿满）；屋里黑（黑咕隆咚）；正合适（可丁可卯、可斤可卯）；不要紧（不大吃紧）；不熟悉（离拉隔生）；不言语（不言声儿）；聚一起（聚一堆儿）；没料到（好不央的）；鸡蛋羹（鸡蛋糕子）；打耳光（打耳刮子）……

没办法（没治了、没咒念）；本家族（亲家当户、当家什户）；出嫁女（出聘、出门子、聘闺女）；难为情（害羞、害臊、臊不哒）；训斥人（熊人、卷人、呲达、杠哒、数叨）……

粗心大意（刺忽）；临时借用（拆兑）；自寻烦恼（找病）；改变主意（变卦）；孕妇小产（小喜）；黑灯瞎火（黢黑）……

同流合污（蹚浑水）；惊慌失措（吓毛了）；惊恐万状（肝儿

颤）；挑选日子（择日子）；直言不讳（不存心）；不辞而别（日蹦了）；撒腿就跑（撒丫子）；双手乱抓（乱胡撸）；得宠吃香（占香迎）；体弱多病（身子撼）；于心不忍（不落忍）；几分硬币（钢镚儿）……

微风吹面（风风溜溜）；马路边沿（马路牙子）；零碎东西（零七八碎）；毫无价值（狗屁不值）；腥味十足（腥气咯挨）；原来如此（闹了归齐）；马马虎虎（糊弄搭局）；日夜兼程（连宿搭夜）；人头攒动（乌泱乌泱）；打个耳光（掴个耳光）；心急火燎（急急燎燎）；官儿太太（官儿娘子）；衣衫褴褛（破衣拉撒）；浑身发抖（四肢烂颤）；不知好坏（不知好歹）；久病不起（待死不活）；伤口结痂（定疙渣儿）；任意放纵（由着性儿）；提心吊胆（提溜心儿）；正在操作（占着手儿）；一丝不挂（光赤溜儿）；一丁点儿（一齁星儿）；一点点儿（一丢丢儿）；鸦雀无声（鸦么雀静）；不言不语（不蔫不语）；说话生硬（艮不呆呆）；脚踏实地（真打实凿）；东倒西歪（侧侧窝窝）；湿木变形（翘棱、走就）；外地口音（怯口、侉子）……

到处嚷嚷（嚷嚷巴伍的）；人多嘴杂（三片嘴、两片舌）；没忙没闲（没紧没闲儿）；一墙之隔（界壁儿）；这儿那儿（这嘿儿那嘿儿）；千方百计（想八方儿、变着方儿）；不老实（没时闲儿）；考虑考虑（嘬磨嘬磨、拿摸拿摸）……

## （九）组句对照

抡起棍子打人（捊lu）；驱逐、赶走或追赶（撵）；从一侧用力掀起沉重的物体（撖）；因不洗脖子，积攒了许多泥垢（皴）；将菜干儿用开水煮一煮（炸zha）；切成段儿的青菜用开水滚一滚捞出（焯）；挡住渣滓或泡着的食物，把汤水倒出（滗）；白薯切成片，用饼铛烤烙（炉）；把馒头热一热（熥）；用秤称东西（约）；切肉馅儿（剁）；挖出白薯黑点（剜）；

呕吐之前的恶心状态（干晕）；心里不痛快，又难说出口（窝碴）；走路不赶时间，慢慢腾腾（哈撒）；走路快，身前倾，脚步大

（颠哈）；走路快，身前倾，时有点头（趔zan哒）；挑一挑重东西使劲儿慢行（嘎撒、嘎悠）；大口吃东西，很香（哈嘛）；腆肚慢行（哈巴）；这孩子刚会走（乍巴）；坐下两条腿叉开（哈叉）；糨糊（糨子）；各种薄纸板（纸袼褙儿）；睡不着，在被窝里来回卷腿翻身（gui鳅）；碾碎的豆子和玉米（豆chai儿、棒chai儿）；贫嘴，好逗闹，常在众人面前开玩笑（活宝）；经常做善事（积德）；偶然遇到的好事（俏事）；甲和乙说私密话，婉言让丙离开（支走、支开）；躬身抱拳（作揖）；双手用力压、揉面团（擫面）；一个碗打碎了（cei了）；这东西不怎么样（不济）；做饭（捒饭）；干活儿（捒活儿）；把活儿干仔细（捒守）；阉割牲口（骟）；阉割仔猪（劁猪）；卖猪肉的商店（肉杠）；吃某食物不放心（咯叽、硌应）；见某食物要吐（犯腻、恼蝇）；寻找一个人，到处打听（闻悉）；承诺的事却没能兑现（坐蜡）；大便小便（拉屎尿niao尿sui）；逮着虫子立刻弄死（撸nou死）；说话冲，顶撞人（呛人）；吃饭快，气管进食而引起咳嗽（呛了）；铅笔使秃了（该削xiao了）；不该动的乱动，或举手打人（手欠）；怀抱孩子，又带东西（累赘）；男人乱搞女性，作风不正派（搞破鞋）；遇见讨厌的人或想起某事让人心烦，或见某物不干净（嗷啕、孬啕）；小孩儿不认生，敢说敢道（冲达）；头脑迟钝，言谈举止慢性子（茶歇）；院子小，房屋低矮（心窄、憋屈）；刚下台阶就摔了一跤（倒霉、背兴）；柴不潮不湿（干楞）；用干柴引燃湿柴，火苗渐渐熄灭，冒起浓烟（酿烟）；因受惊吓一群人四处跑散（炸窝）；挺大个人，手指扎个刺儿就咧嘴了（邪乎）；秋末冬初气温逐渐下降，今日大风明日又雨（逗冷）；初冬刚冷（乍冷、杀冷）；双臂左右伸直量出最大的长度（一讨）；拇指和中指张开量出最大的长度（一拃）；这孩子无事生非（惹事）；这孩子到处打架伤人（惹祸）；这孩子到处偷摸（祸害）；脱粒后的麦穗壳（麦鱼儿）；铡碎的麦秸（滑秸）；麦鱼儿和滑秸，统称（穰秸）；鸡啄（鸡鹐）；鸟啄（鸟弹）；虫蛀（虫儿打）；蚂蚁吃（煞啦）；叶子上腻虫（拿住啦）；这孩子咬一口苹果，又咬一口梨（滥揽）；这孩子见伙伴来了，忙把玩具拢到身边（霸揽）；这孩

子怎么说他都不听（皮沓）；这孩子平日很少闹病，有点儿小病几天就顶过去了（皮实）；

怀柔县（怀儿县）；步行（地下蒯）；一脚踩空，身子突然倾斜（侧zhai不楞）；手脚冻僵（拘挛儿）；白菜卷叶（拘缕儿）；为躲避对方的视线而悄悄地走了（蔫溜儿）；他跟她说别人话里有话，她很在意（吃心了）；主动跟人家说话或主动帮别人干事（上赶着）；这孩子摔倒了爬起，再摔倒再爬起（禁摔崩）；家事屡遭不幸，对以后的日子没信心（没心成）；粥熬干了（抓锅了）；左手拿筷子吃饭（作不咧）；伤口震裂又发炎了（性兴了）；糟啦（拽zhuai啦）；这孩子从小得了一场病，影响了正常发育（受迭落）；因干点儿小事心急火燎，一次次忙手忙脚（碎催的）；改日再见（改儿见）；见某人不提气，便说（怂胎子）；二人有积怨，话不投机，见面就吵（火杠火、话杠话）；小狗冻得叫个不停（冻狗子）；睡醒懒得起来（偎窝子）；孕妇临产期（临月儿）；日子刚好过就去世了（没造化）；面朝地跌倒（马儿趴）；一脚踩空，掉下山崖（炮砬子）；跟人家瞎忙乎，跑前跑后没少出力，却没受益（遛狗腿）；任意挥霍钱财（糟钱儿）；越穷，反而越不惜财物（穷大手）；破旧不结实的东西（管儿娄）；这东西是最好的（没挑儿）；小苏打（面起子）；各样剩饭剩菜倒入锅中重新煮开（一勺烩）；不顾情面，公开争吵（抓破脸）；二人矛盾公开化（撕破脸）；喘不上气（捯气儿）；体胖，走路跟不上前面的人（老粘追）；家里粮食够吃（够嚼谷）；喝了一肚子米汤，饱了（水饱儿）；这一拨儿（一发儿）人；看谁都不顺眼，说话就吵（找碴儿）；攀到半山中（半山腰）；中途遇雨，他没带伞挨淋了（挨淀了）；这孩子不看家，到处玩儿（不着调）；这孩子心灵手巧（能干儿）；以赖为赖，皮皮溜溜（臭皮囊）；到处散布人家不好的事（臭臭人）；给成堆的东西估定价钱（估堆儿）；买卖双方商议食品价钱（划价儿）；反反复复琢磨，拿不定主意（倒砸唧）；干活儿故意磨时间（磨洋工）；不老实干活儿，偷懒（耍滑头）；自己不干，动嘴支使别人（支嘴儿）；说话不讲理，偏听偏信（不情理）；他会看风水，能掐会算（半仙儿）；将

谷糠、饲料、榆树叶、菜帮菜根等和泔水搅拌一锅煮（炐猪食、馇猪食）；见事就躲，什么活儿都不干（懒蛋包）；挺大个人连几十斤东西都背不动（怂蛋包）；等看好结局，坐等享受好结果（赌好儿）；花了钱，出了力，心甘情愿吃亏（冤大头）；中午不休息（卖响了）；夏日午休（歇晌）；地头休息（地头歇）；劳动中间休息（打中歇）；旧社会的童工（半伙儿）；旧社会给富人家当长工或打短工（扛活儿）；当长工（扛长活儿）；

抱起孩子亲亲腮（挨挨nāi nāi脸儿）；很难说（是个说儿）；着着实实（坐坐实实）；怀里像揣个小兔子，小心翼翼的（志儿兔儿）；不理你（不答跟你）；二人关系不错（怪好不赖）；换位思考（翻调个儿）；一时想不通（绕着扣儿）；没法装车，树枝子捆得不紧又不整齐（犄拉八叉）；父亲每次上县赶集儿子都紧追其后（后尾yi巴跟）；那人扯淡的话太多（淡逼溜星）；很脏（腌拉吧唧）；厚着脸皮说（觍脸子说）；说话靠不住（没准舌头）；这孩子学大人说话一本正经（像模像样，人模狗样）；他跳上台刚要讲话，突然间裤子秃噜了（丢人现眼）；出汗后，搓出的泥垢（泥拘缕儿）；颜色很黑（黑不溜秋）；米饭熟而不烂（筋仁仁儿）；饿了，累了（没囊劲了）；张三和李四打架，引起王五与赵六的争吵（罗圈儿架）；病愈出院后，起居或出入小心，将就保养（将养将养）；他对手下的东西护得很紧，不让他人接触（手把揽拢）；非常高兴（乐不得儿）；经常见他乐呵呵的（乐不够儿）；酒渣鼻（酒糟鼻子）；头发长而散乱（披头散发）；凉开水（凉白开儿）；把刚淋湿的衣服晒一晒（呲拉呲拉）；四面八方（四处八下）；道路弯弯曲曲（拐弯抹角、绕袭八脚）；俩人不和，经常生气（生气略恼）；抓得满脸流血（花瓜似的）；食物淡而无味（寡不唧唧、寡寡落落）；扔了可惜（可惜了儿）；面部表情不服气（撇扯拉嘴）；说话横，怒目圆睁（歪巴横狼）；这孩子穿上新衣一照镜子，抿嘴笑了（美不丢儿、美不丢丢儿）；几个小伙子清早拜年，串了东家串西家（跑扑腾）——扑（读四声）；这孩子常做错事挨打，屡做屡错（没血xie筋儿）；心里空荡荡的没事干（没着没落）；串亲没来得及带

礼物（空手落脚）；衣服穿旧不结实了（穿过性了）；衣服脏，有许多油点儿（油渍麻花）；饭馆里端饭菜的服务员（跑堂儿的）；这篮子装点什么的（装点伍的）；

那人干活儿慌慌张张（慌手巴脚）；四肢朝天（四脚哈天、仰八脚子）；偷偷地（蔫不唧儿）；他每次进家门说句话，愣一会儿就走了（冒咕冒咕）；依仗背后有人支持（仗腰眼子）；挑头不服从领教，还挑毛病（耍刺儿头）；干事果断，干脆，利索（乒乓五四）；毫不隐瞒地把实情公开（明着大卖）；很久不见了，不舍离去（有渴没渴）；妻说事夫不上心，没搭话（不搭拢儿）；这人做事没把握，结果说不准（没品禁儿）；慢性子人，干事拖拉（拖泥带水）；自以为貌美而得意卖弄的样子（美不丢儿）；婴儿睡眠时忽而露笑容（睡婆婆娇）；没良心，忘恩负义的人（白眼儿狼）；制造假象蒙混过关（使假招子、打马虎眼）；这孩子没有老实的时候（没时闲儿）；这孩子好动，见什么捣鼓什么（多手动脚）；月光照在地下（月亮地儿）；阳光照射的地方（太阳地儿）；阳光被遮挡的地方（背阴凉儿）；

见某人不得人心，便骂道（不是人揍的）；变脸了，把原定的事推翻（翻车、翻盘子）；为一件事反反复复地对人说（磨唧、念秧儿）；你们该干啥就干啥，别支使我（甭打我单儿）；二人见面没有话题，东一句西一句（没话抢达撒）；双目紧盯（盯刚儿瞅着）；心里很清楚（明镜儿似的）；做事有耐性（有耐心烦儿）；干事有本事（有两把刷子）；绿色的菜叶（绿不缨儿的）；温乎，不烫嘴（温得乎儿的）；东拉西扯地开玩笑（扯里格儿楞）；泼冷水（打破头楔儿）；明知客人吃饭随意，主人却问喜欢吃什么呢？（杀鸡问戚儿）；个矮而说话声高（矬老婆高声）；哎哟！嘿哟！（儿喁！儿啦喁！）；满脸汗水顺脖流下（四脖儿汗流）；这柴不湿不潮（干楞、响干儿）；万般无奈（大么一见儿）；吃东西想着对方，相互推让（有紧有让儿）；遇见谁跟谁纠缠（逮谁挠扯谁）；做事遇到困难就退缩（着边就卷刃）；前妻或前夫的子女（先头撂下的）；这孩子还小，不懂事（吃屎的孩子）；

这木杆子又细又长（车连车连的）；锅碗瓢盆盛饭冒尖儿（岗尖岗

尖的）；屋内摆设东倒西歪（叮当锣似的）；这盖子扣在窖口上挺严实（严丝合缝儿）……

勾引（招呗、招呗头子）；碾碎的豆子和玉米（豆踖儿棒踖儿）；某人某物他看上了（央中了、样上了）；不敢再叫阵了，认输了（孙子啦、草鸡啦）；很热，响晴的天没有一丝风（嘎嘣嘎嘣的天）；吃完饺子又喝了半碗饺子汤（原汤儿化原食）；没主意，焦急地在院中转悠（转磨、转磨磨儿）；20世纪六七十年代，大中学生上山下乡插队落户（知青、插队学生）；不知底细（不知根儿尾儿）；了解某人某事的底细（知根儿知底儿）；这路面平平整整（平平张儿张儿）；这里静悄悄的（消消停停儿的）；熟视无睹（长眼出气儿的）；说话溜边儿，逮啥说啥（没有把门儿的）；突出、明显引人注目（显鼻子显眼儿）；靠近边沿儿的地方（溜边儿溜沿儿）；端起一碗粥喝得声响（忒儿喽儿忒儿喽儿的）；他长一身膘，走路肌肉直颤（嘚儿嘞儿嘚儿嘞儿的）；台下人头攒动人声鼎沸（呜秧呜秧的、呜嚷呜嚷的）；

花色纷杂（花哨、花里胡哨、花不棱登、花花搭搭）；举止慌慌张张（毛咕、毛毛咕咕、毛了毛咕、毛了咕唧）；见某人某物心烦、讨厌（腻脑门儿、脑门儿嗯嗯成一个疙瘩）；妙语连珠（说话线穿似的一串串儿的、说话卖瓦盆似的一套套儿的）；穿戴不整洁，歪戴帽，趿拉着鞋（肋胅le te 嘞儿四儿、嘞儿撒、嘚儿嘞儿）；非常惊恐的样子（头发根儿挓叉）；遇事慌张，没办法（慌神了、麻爪儿了）；那人说话不正经（没正形、没六儿达撒）；秉性难移（生就了骨头、长就了肉）；忽一阵干这，忽一阵干那（想起一出是一出）；犹豫不决（意拉意思、二五心思）；不是直系亲属（胯骨轴上的亲戚）；两家关系太远，是拐弯亲戚（八竿子胡撸不着）；早饭尽是稀粥，中午光是米饭。"尽是、光是"相当于家乡话（一坦儿或干查碗儿）；阴天（阴天不拉、阴了吧唧、阴不搭搭）；孕妇腆着肚子迈方步（撺撺儿的、跩跩的）；孩子在怀里下坠（打坠儿、打提溜儿）；这孩子缠着大人不下怀（磨人、磨坨子、嬲嬲人）；家里很穷（穷得叮当响、穷得叮当锣似的）；这菜有些苦味儿（苦不唧唧儿、苦不唧儿的）；对他俩同等相待（没偏没向、没

薄没厚）；二人关系始终保持距离（不冷不热、不远不近）；关键时刻（褃节儿、节骨眼儿）；这事办得差不多（不斤不厘儿、不大斤厘儿、不大差池儿）；那事没办成（黄啦、吹啦、吹台、瞎啦、瞎眯啦、没治啦、没辙啦、歇菜啦、傻眼啦、褶子啦、砸锅啦、泡汤啦）。

总之，一个地方的方言代表着一个地方的历史和文化，是人民群众生活方式的反映。京郊密云地域辽阔，历史悠久，蒙古族、满族等少数民族和汉民族的融合以及文化在碰撞中的交流融合，创造了具有特色的方言，这些乡音俗语充满了乡土气息，带有明显的地方特征。

研究地方方言的人也许会发现，密云地区的方言和习惯用语与好多地方有相通或共同之处，这是由密云地区独特的地理位置造成的。从有资料记载的历史书籍中，密云地区的北侧山区，在北齐时代就筑有长城。众所周知，长城是抗击外侮的边关墙子。从那时起，密云地区就是兵家必争之地，军队来自全国各地，他们都在此留下了遗迹，或语言或实物。密云的居民大多是在明朝大移民的浪潮中迁来的。山西大槐树村的移民故事就发生在那个时期。现如今密云古北口镇的河西村是著名的百家姓村，说是百家，其实最多时不止百家。这也是密云地区方言、习惯用语比较多的原因。鼓书艺人文化水平较低，他们的技艺一般是师徒口传心授，因此带有地方语言的特点，五音大鼓也不例外，老艺人们的演唱口音具有明显的方言俗语的特点。

（注：上述83~102页资料由赵守旺老师提供。）

# 第三章

# 五音大鼓的生存环境

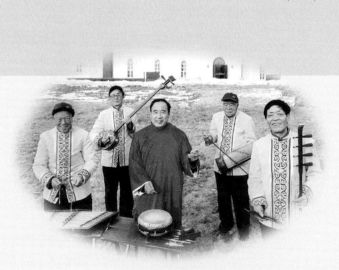

第一节

# 五音大鼓的历史文化价值

◎ 五音大鼓纪念封 ◎　　◎ 五音大鼓纪念邮票（一）◎　　◎ 五音大鼓纪念邮票（二）◎

　　说五音大鼓珍贵，是因为五音大鼓的本体构成和形成流变，具有十分珍贵的历史文化价值。

　　第一，它不仅是孕育北京琴书的母体，而且与流传甚广的京东大鼓、东北大鼓、梅花大鼓、乐亭大鼓和平谷大鼓都有着密切的关联和深远的渊源，在近代北京、天津和河北曲艺的发展过程中发挥着重要的影响。

　　第二，它的产生和形成原因十分独特。相传是在清朝各地不同的民间曲艺形式流入承德之后，被当时精通音律的高人与民间艺人根据不同形式的唱腔曲调，加以发挥后才合成的。起初在宫内以"清音会"的形式自娱说唱，后来流入民间，被艺人们传至南京、天津和河北的安次（今廊坊）一带。

　　其中，传入安次的一支发生变异，在主要沿袭"奉调"演唱的基础上，孕育形成了单琴大鼓，并在后来发展成为北京琴书；而传到河北兴隆及其附近北京密云的一支，在巨各庄镇蔡家洼村五亩地自然村被完整地保存了下来，直至今天被重新发现。因此，五音大鼓对我们研究清代宫廷娱乐与民间艺术的关系，有着重要的作用。

　　另据深入考证，五音大鼓是紧随山东的铁板大鼓和沧州的木板大

鼓之后产生的鼓曲，对以后的京东大鼓、乐亭大鼓、梅花大鼓、东北大鼓、东北二人转的产生都有重要的影响。

第三，它的伴奏乐器之一——瓦琴，为北方的鼓书和鼓曲形式仅有，对于研究曲艺音乐史，无疑有着特殊的意义。

第四，如前所述，现存尤其是城市中被称为"大鼓"的各种曲艺形式，伴奏使用的"大鼓"并不大，而是直径不过尺许、厚度不过两寸半的小书鼓。演出的节目也并非真正"大鼓"时代的长篇大套，而基本上都异化为专门演唱短篇抒情性节目的"鼓曲"了。能够继续保持说唱相间的表演方式且仍叙事"说书"的，已经十分少见。而五音大鼓是目前为数不多的将鼓书说唱和鼓曲演唱同时统一于一种形式之内的曲艺形式。其艺术表现的功能价值相对较大而又独特，从而具有一定的稀有性，五音大鼓不仅是今天发掘、继承和保护、传承这类非物质文化遗产的重要资源，而且是深入研究19世纪末20世纪初传统曲艺在宫廷与民间、城市与乡村生存交流和发展演变的重要活态标本，堪称曲艺史研究的"活化石"。

过去，密云及其附近一带的农村，每逢年节都有搭"灯棚儿"请艺人说书的习俗。当年蔡家洼村的五音大鼓很有名气，至今流传的俚谚"五音大鼓响，山中百鸟都观唱"就是证明。然而，随着历史的演进，人们的娱乐方式不断增多，适宜其生存发展的社会生态环境正在改变，五音大鼓这种古老的曲艺表演形式已很难引起青年人的重视，艺人们也不再以此作为谋生的手段，因此，五音大鼓自身的发展缺乏内在动力。加之现在仅有的五位老艺人年事已高，后继乏人，传承堪忧，亟须采取有力措施加以抢救和保护。

五音大鼓

第二节

## 五音大鼓面临的生存危机

### 一、经济与科学技术发展带来的冲击，动摇了传统文化发展的根基

五音大鼓产生于封建社会末期，其后经历了各个社会发展的历史时期。伴随着经济与科学技术的不断进步，五音大鼓这一艺术形式则经历了"产生—兴盛—逐渐衰落—濒危"的历程。它产生与兴盛的原因在于：这种艺术形式适应和满足了小农经济条件下的生产方式与人民生活方式的需要。它逐渐衰落至濒危的原因则在于：现代科学技术发展改变了传统的生产方式和生活方式，一方面艺术传播手段简便化、多样化；另一方面人们闲暇时光减少，艺术消费的选择变多。尤其到了现代社会，五音大鼓这种一人演唱四人伴奏，较为单调、简慢的表演形式，难以适应现代社会快节奏、多变化的需要。由五音大鼓—单琴大鼓—北京琴书的变化就是一例。据关学曾老先生讲，他从小学习五音大鼓，但到后来变成了单琴大鼓，再到后来变成了北京琴书，这其中就有着时代进步和现代科技发展的历史渊源。

### 二、外来文明导致审美方式的变化，使得传统文化难以获取生存的群众土壤

从19世纪40年代起，西方文化凭借其经济和军事等优势，冲开了中国封闭的国门，改变了中国传统的音乐艺术审美方式。例如，西方的军事很早就出现在清朝军营。20世纪初新式学堂的兴起，以西方音乐为主的"学堂乐歌"课、模仿西方样式设立的专业音乐院校，以及电影、广播的传入，都加速了外来音乐的涌入，成为引领时尚的音乐主流。20世纪后期中国改革开放，随着社会经济技术的发展，音乐会、文艺晚会等大型文艺活动及广播、电视的兴起，外来音乐及时尚流行音乐的兴盛，

都急剧地改变了我国城乡大众音乐欣赏的方式、口味和习惯。在审美方式出现了多样化的同时，对我国传统文化也形成冲击。目前，尽管政府及社会有识之士已经意识到弘扬民族传统文化的重要性，但以表演古典文化艺术为主的五音大鼓因缺乏外在震撼力等先天性的弱点，仍然难以适应当今社会音乐欣赏方式，不能满足广大青少年的需要。

## 三、西方音乐教育体系的影响，使得传统文化的发展后继乏人

中国近代以来的普通学校音乐教育和专业音乐院校的音乐教育，有关教学模式及教育理论、技术理论，以及教程材料等，都以西方为基础模式，学生接受的主要是西方教育，以及受西方音乐影响较大的中国近现代音乐创作，对民族传统音乐的整理、研究和学习仍较为落后，传统音乐进入教育体系尤其是普通学校的就更少。近几十年来一些音乐院校也设置传统音乐专业，但受就业面窄的影响，模式较少，不能与西方音乐教育体系的影响相提并论，毕业的学生也只能改行，从而形成一种恶性循环，五音大鼓更是不能幸免。

## 四、中国传统文化本身的式微

20世纪，中国社会从政治体制、经济制度到人们的伦理道德、行为规范，都经历了重大变化。中间还有两次世界大战，尤其是日本侵略造成了严重的破坏，也有"文革"这样来自极左思潮破坏一切旧文化的动乱，使得中国传统文化所受到的挑战和冲击，是令人难以想象的。许多古老的艺术曾经面临的问题是：要么脱胎换骨，要么自我消沉。

## 第三节

## 社会各界对五音大鼓的关注

### 一、各界的关注

五音大鼓在1980年密云县文化馆举办鼓书老艺人培训班的时候被发现。1998年之后，这门鼓曲艺术逐渐引起人们的关注，北京艺术专家多次来密云考察，中国音乐学院派研究生到小山村进行挖掘整理，密云县文化部门也相继开展五音大鼓的非物质文化遗产保护工作，并取得了一定成果，使得这门古老艺术在濒临危亡的时候得以复生，保住了这块中华鼓曲艺术的活化石。

1998年，密云县文化馆组织民间艺人参加"首届民间艺术大奖赛"，获得民间收藏一等奖；

2000年4月，几位五音大鼓老艺人被中央电视台《夕阳红》栏目请去演唱五音大鼓；

2000年8月，五位老艺人参加了密云县电视台纪念中国共产党建党80周年的演出，并参加了20集电视连续剧《日出东方》的拍摄；

2001年5月25日，《京郊日报》刊出了五位老艺人演奏的照片；

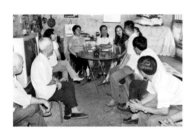

◎ 时任国家知识产权局周副局长来调研五音大鼓 ◎

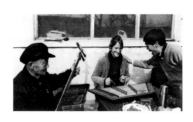

◎ 石振怀副馆长和王健康导演在五音大鼓老艺人当时的家中 ◎

◎ 外国人学习五音大鼓 ◎

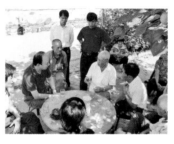

◎ 吴文科与老艺人座谈 ◎

◎ 文化部孙凌平处长就五音大鼓讲话 ◎

2001年，在中央电视台《乡村大世界》节目中，五位老艺人因为演唱五音大鼓，获得"才艺之星奖"；

2002年1月25日，《京郊日报》以《五音大鼓——密云地区的纳西古乐》报道五音大鼓的发现历程；

2002年7月22日，《北京晚报》用大篇幅详细介绍了五音大鼓；

2003年10月17日，《京韵报》以英文形式整版介绍了五音大鼓，并刊载五位老艺人的演出剧照；

2003年12月24日，《北京青年报》用一整版的篇幅发表题为《五音大鼓流传密云小村》的文章，介绍了五音大鼓的情况；

2003年，密云县文化委员会成立专门机构搜集、整理五音大鼓的相关资料信息；

2004年4月27日，在有关部门开展的"知识产权保护，我们在行动"活动中，数十家媒体对五音大鼓进行了集中报道；

2004年4月28日，《北京晚报》发表了题为《密云五音大鼓仅剩五人会唱——中华曲艺绝活面临失传》的文章，呼吁人们关注五音大鼓的生存状况；

2004年11月16日，密云县文化委员会组织召开了"五音大鼓专家论证会"，时任北京市曲艺家协会名誉主席、北京琴书创始人关学曾及中国艺术研究院音乐研究所研究员栾桂娟等人参加；

2004年11月17日，《北京日报》刊载题为《"五音大鼓"兴于清代》的小型考据文章；

2004年，北京市文化局批准"密云蔡家洼村五音大鼓"进入第一批北京市非物质文化遗产试点项目；

2005年春节，五音大鼓老艺人参加北京农民春节晚会演出；

2005年5月11日，《北京晨报》刊载了题为《密云传承五音大鼓》的介绍文章；

2005年，五音大鼓五位老艺人应邀参加北京电视台《相约北京》演出；

2005年11月8日至10日，中央电视台综艺频道摄制组至密云专门为

五音大鼓拍摄专题片；

2006年春节，五位老艺人参加厂甸庙会的文艺演出；

2006年5月5日，《北京日报》在第三版"北京文化地图系列"之"非物质文化遗产"专版中登载中国艺术研究院曲艺研究所所长吴文科题为《神秘独特而又珍贵的"五音大鼓"》的文章；

2007年，密云蔡家洼村五音大鼓被批准进入"第一批北京市非物质文化遗产名录"。五音大鼓老艺人齐殿章被北京市文化局批准为五音大鼓非物质文化遗产传承人。

◎ 部分剪报 ◎

## 二、高苹老师对五音大鼓的评述

在中国艺术研究院曲艺研究所工作的高苹老师，对五音大鼓十分关注，曾与中国艺术研究院曲艺研究所所长吴文科教授一起考察五音大鼓，后来她又亲自住到五音大鼓主唱李茂生家中进行调研。

北京市东北郊密云县巨各庄镇蔡家洼行政村五亩地自然村，留存着一支五音大鼓的演出班子。"五音大鼓"这个古老的曲艺曲种由民间艺人的代代相传而延续至今，但关于它的文字记载却非常零散，仅在一些叙述北京琴书等曲种历史渊源的文献中被间接提及。因此，学界对于这种艺术形式的具体形态知之甚少，可以说是只知其"名"而难详其

"实"。1998年，蔡家洼村五音大鼓偶然被密云县文化委员会发现，以"密云民间艺术"形式参加了北京市首届民间艺术大赛，并获得了"民间收藏一等奖"，这一民间艺术随即成为各大媒体和学术界关注的焦点。2007年，经过严格的申报和评审程序，蔡家洼村五音大鼓作为濒危的曲艺品种，被正式列入第一批北京市级非物质文化遗产名录，受到当地政府的保护。

### （一）蔡家洼村五音大鼓的历史渊源

有关"五音大鼓"的记载仅在一些类书及志书的"北京琴书"条目中略有涉及。如《中国大百科全书·戏曲曲艺》中记载："北京琴书：曲艺品种。流行于北京、天津、河北省。前身是清代流行于河北安次县一带及北京郊区农村中的五音大鼓，以三弦、四胡、扬琴等乐器伴奏。长期没有专业艺人，只有农民在农闲时传唱，以为娱乐……"《中国曲艺志·北京卷》中记载："北京琴书：形成于20世纪40年代……前身是清代道光年间河北省安次县、廊坊及北京东南郊区和通县一带农村传唱的五音大鼓……"归纳起来，"五音大鼓"是一种以三弦、四胡、扬琴等多种乐器伴奏的曲艺曲种，主要流行于清代的河北安次县一带及北京郊区的农村地区。

"五音大鼓"的起源要追溯到"京东大鼓"。据《中国曲艺志·河北卷》中对"京东大鼓"的记载，京东大鼓最初起源于京东三河、宝坻、香河一带的农村。清代乾隆年中期，木板大鼓名家李文通从家乡河北逃荒到京东后，在原来木板大鼓的基础上，吸收了当地流行的"靠山调"，用京东口音加以演唱，最终形成了京东大鼓。此后，京东大鼓经历了几代人的传承与创新，流传范围逐渐扩大到河北承德、廊坊、张家口、保定、沧州及唐山等地，甚至到了京津地区和东北的大部分地区，深受各地群众的喜爱。由于流传地域扩大，京东大鼓的称谓也随之"多样化"。在京东大鼓发展的不同历史时期和不同地域，先后有京东怯大鼓、四平调大鼓、平谷调大鼓等十几个名称，其中包括"因四人分别持三弦、二胡、扬琴等乐器伴奏，一人击鼓板站立演唱而被称为五音大鼓"。从关于京东大鼓的介绍来看，京东大鼓大约出现在清代乾隆中

期，直到清末，逐渐成为广泛流行于河北廊坊、承德、京津、东北地区的大曲种。其称谓在不同的时期和地域也不相同。其中，因艺人加入了三弦、二胡、扬琴等乐器，所以又被称为"五音大鼓"。由此可知，五音大鼓是京东大鼓的一个分支。此后，五音大鼓又演变出各地五音大鼓的分支，蔡家洼村五音大鼓是这种地方化过程中遗存下来的一支。

初期的"五音大鼓"又被称为"落腔调"，其音乐结构很可能是在"落腔调"这个基本曲调的基础上进行板式变化的。《中国曲艺音乐集成·天津卷》中的"天津曲艺音乐种类表"提到了"落腔调"这种曲艺形式，称其形成地点为京东、安次等地，曾名"五音大鼓"。又如《中国曲艺志·北京卷》在"北京琴书音乐"条目中，括注提到"落腔调"说："北京琴书音乐是在五音大鼓（"落腔调"）的音乐基础上，经过单琴大鼓逐渐演变过来的。"笔者将蔡家洼村五音大鼓、北京琴书的基本曲调和大兴再城营村五音大鼓的基本曲调对比，不仅可以得到佐证，而且还发现"落腔调"就是五音大鼓音乐中的"四平调"。一些资料也能给我们提供与此相关的信息。《中国曲艺志·河北卷》的"逸闻传说"部分记载："冀东南的香河、安次、武清一带农村，农民耕作停下来间歇时，常集聚在地头，捡瓦块击犁唱曲，称为'乐乐停停'，以意味一乐就停。唱词一般是即兴编唱，四句一番地演唱。后来所唱曲调被民间说书艺人吸收，又称作'乐（落）腔调''四平调'"。但值得注意的是，蔡家洼村五音大鼓不是在一个曲调上进行板式变化的，音乐唱腔除了四平调以外，还有奉调、慢口梅花、悲调等多种曲调。这说明蔡家洼村五音大鼓的音乐形式已经不同于初期的五音大鼓，而是在传承过程中有了进一步的发展，使得其唱腔更加丰富。

## （二）蔡家洼村五音大鼓的基本艺术构成

### 1. 表演方式

蔡家洼村五音大鼓的表演形式为：一人双手分持鼓楗和简板（竹木板或金属板）击节说唱，另有四人分别操持三弦、四胡、打琴（扬琴）和瓦琴进行伴奏。表演五音大鼓的五位老艺人，按年龄从高到低，依次是齐殿章（1926年生人）、齐殿明（1935年生人）、贾云明（1935年生

人）、陈振泉（1943—2009年）和李茂生（1946年生人）。他们的表演分工为：李茂生执鼓板说唱、贾云明操三弦、齐殿明拉四胡、齐殿章打扬琴、陈振泉拉瓦琴。根据五位老人的回忆，蔡家洼村五音大鼓在他们的太爷辈时就在五亩地村扎根了。那时候家里很穷，为了维持生计，父辈们便在农忙时务农，农闲时在附近的村里以说唱表演鼓书贴补家用。旧时，在冬季农闲和春节期间，邻近的河北一带农村，有搭"灯棚儿"的习俗。每逢搭起"灯棚儿"，村里人都会请说书艺人说唱几个晚上，至少说完几部大书。在"灯棚儿"众多的说唱表演节目中，唯有五亩地村独家说唱"五音大鼓"，其独特的演出阵容以及丰富的说唱内容，深受乡亲们的欢迎。老艺人们带去的大小书有几十种，其中《呼家将》《五女兴唐传》《清朝响马传》《杨家归西》《丝绒记》是他们的常演曲目。

## 2. 音乐构成

蔡家洼村五音大鼓的唱腔曲调有四平调、奉调、慢口梅花、二性板和柳子板。四平调是蔡家洼村五音大鼓表演最常用的唱腔曲调。此腔使用非常广泛，除了叙述故事情节外，还可用于表现悲伤的情绪，变化十分灵活。奉调婉转华丽，字疏腔繁，多用于抒情。而慢口梅花艺人已经不会唱了，但据老人们回忆，用于表达悲伤的情绪，慢口梅花的音乐风格与前两者差别很大，二性板，一板一眼，用于紧张的情节或高潮处，可以大段地单独使用，也可以作为一个过渡引出柳子板。柳子板，有板无眼，似说似唱，通常用于情节的高潮处和唱段结尾。蔡家洼村五音大鼓的曲目在开演时，一般先奏一段"断板"，然后再接开场诗，之后由奉调起唱，接四平调、二性板、柳子板。

蔡家洼村五音大鼓使用的伴奏乐器共有6件：书鼓、简板（木板和金属板）、三弦、四胡、打琴（扬琴）和瓦琴。瓦琴是陈振泉家祖传的，它是之前其他鼓书和鼓曲伴奏中少见的乐器。由于原琴周边的木头已经破损，齐殿章老人就在原来的基础上锯掉了几厘米。琴身底部有一圆形音孔，演奏时，左手拇指置其中，四指握琴，右手拉马尾弓进行演奏，一柱一音。

### 3. 传统节目

由于五位老人年事已高，目前只能演唱几部中等长度的鼓书。这些鼓书的内容题材广泛，有劝人行善积德、敬老爱幼、勤奋好学的，如《报母恩》《鞭打芦花》《鲁班学艺》等；有改编移植的民间传说，如《水漫金山寺》《说西厢》等；还有一些表现百姓日常生活的或娱乐性的小段，如《小两口争灯》《挡窗户》《绣荷包》等，都具有浓郁的民间生活气息。此外，艺人们还新编演了《新世纪新密云》《密云三大基地》《思念》等创新节目，体现了蔡家洼村五音大鼓随着时代的前进而不断发展创新的功力。

### （三）蔡家洼村五音大鼓的价值与现状

蔡家洼村五音大鼓的发现可以让我们了解到五音大鼓鲜活的表演形式。值得注意的是，瓦琴作为伴奏乐器，为鼓书鼓曲类曲种形式所仅见。该曲种在落腔调的基础上形成，通过艺人传播、相互学习和借鉴，使得落腔调在京津一带的农村地区广为流传。艺人们在落腔调的基础上，吸收当地方言、民歌，使得其与其他曲种在初期有着天然的联系，如四平调大鼓、平谷调大鼓等。因此，五音大鼓对于研究华北地区曲艺各曲种之间的联系、发展与演变有着重要的价值。而且作为北京东北部地区流传的五音大鼓中分衍、变异出来的一支，蔡家洼村五音大鼓唱腔曲调的丰富性和伴奏乐器的独特性也可谓独树一帜，具有独特的研究价值。

不容乐观的是，随着经济社会的不断发展和科学技术的不断进步，人们的生活节奏日益加快，生活方式也发生了巨大的变化，娱乐的方式也随之增多，欣赏传统五音大鼓的人已经很少。而且五音大鼓的五位艺人也不是以此谋生，只是闲暇时凑在一起自娱自乐，新创的节目较少。由于年事已高，他们现在只能说唱几部中等长度的曲目，且前辈艺人所传的许多曲目及部分唱腔已经不会了。更令人担忧的是，当地没有人愿意学习、传承这门艺术。长此以往，蔡家洼村五音大鼓必定后继无人。面对这种局面，密云县文化馆做了大量的抢救和保护工作，成立专门的工作机构，制定"调研、挖掘、整理、抢救、保护"的工作方案，召开

挖掘整理的座谈会，录制音像资料，鼓励文化馆学员和老艺人家庭成员跟老艺人学艺，以促进五音大鼓的传承与发展。

## 三、吴文科教授关于五音大鼓的考察意见

2005年9月2日至4日，吴文科教授应邀对北京市密云县巨各庄镇蔡家洼村五亩地自然村的五音大鼓的遗存进行了专门考察，他发现：

第一，五音大鼓是现存鼓书和鼓曲类曲艺表演形式中比较特殊和珍贵的一种，也是被长期湮没、新近才被发现的传统曲艺表演形式。过去的史料和传说中有此名目，但没有资料记载和遗存证明。所以，20世纪80年代编纂的国家重点科研项目《中国曲艺志》中的"北京卷"和"河北卷"都没有将其作为独立的曲种全面记载。北京市密云县巨各庄镇蔡家洼村五亩地自然村1998正式发现这个曲种，采用伴奏的乐器之一——瓦琴在同类曲种中绝无仅有，而且唱腔曲调非常丰富。一般的鼓书或鼓曲曲种，唱腔曲调通常由一个基本曲调演绎成不同板式构成，五音大鼓则是由五个基本曲调及其演绎成的众多板式构成。

第二，五音大鼓在近代曲艺史上，曾对北京、天津、河北等地的曲艺发展和北京琴书等曲种的形成，有过重要影响。但后来长时间地销声匿迹，致使现今的蔡家洼村五音大鼓成为已知唯一的传承点，是研究这段历史和这一曲种的"活化石"。

具有上述特征的五音大鼓，是北京乃至全国都较为罕见的曲艺曲种，属于十分珍贵的非物质文化遗产。其价值大概有如下几点：

（1）作为一个十分独特的曲艺表演形式，五音大鼓对于研究华北乃至东北地区曲艺之间的交流和发展演变，包括北京琴书的形成历史，具有重要意义。

（2）其产生形成的特殊性，对研究清代宫廷与民间艺术的关系，有着特殊的价值和意义。

（3）它的伴奏乐器之一——瓦琴，为鼓书或鼓曲类曲艺曲种仅有，对于曲艺研究和音乐史研究，具有十分特殊和重要的意义。

（4）现存的大鼓类曲艺品种，大都转向单纯演唱鼓曲了。五音大

鼓的表演，说唱鼓书和演唱鼓曲还同时存在于一个曲种之中，从而使得这个曲种也较独特，具有十分重要和珍贵的研究价值。

（吴文科：中国艺术研究院曲艺学研究员、《中国曲艺志》总编辑部主任、《中国大百科全书》第2版"曲艺"学科主编。）

五音大鼓

## 第<span>四</span>节

# 密云地区的鼓曲艺术环境

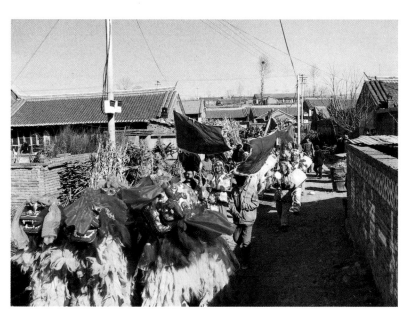

◎ 密云传统花会 ◎

### 一、综述

密云县地处北京远郊，是个"八山一水一分田"的山区县。南与顺义、平谷为邻，西面是怀柔，东面是河北省兴隆县，北侧与河北的滦平、丰宁二县接壤。

密云县是北京通往东北、内蒙古的交通要道之一，明末清初，商品经济发展起来，从事各种艺术活动的民间艺人也流动演出于关内外，对密云地区曲艺活动的产生和发展有着重要的影响。

县域内的主要曲艺形式有乐亭大鼓、西河大鼓、五音大鼓、京东大鼓、评书、相声、十不闲、快板、山东快书等。

曲艺比戏曲的产生和发展要早好多年，清朝中期，密云县已有专门

◎ 传统高跷 ◎

演唱乐亭大鼓的艺人，他们通常串村和赶庙会演唱。早期主要是盲人以说唱兼算命打卦为生；后来穷困的农民及鼓书爱好者，在农闲时也有以说书补足家用和玩儿票的。乐亭大鼓发展起来后，盲人已为数不多。据1978年召开的全县鼓书艺人大会统计，当时到会的百余名说唱和伴奏人员中，盲艺人只有十余人，多半是伴奏者，能唱说书文的只有几个人。

新中国成立前，密云交通不发达，穷困闭塞，只有并行的京承铁路和公路能经过的密云、石匣和古北口三镇，文化生活较为丰富。三镇每年有庙会十余处，商贾云集百艺皆临，各乡农民蜂拥赶庙会，看戏听书，一飨对文化生活的向往。但庙会能有几日？又不能老幼都去赶庙会，众多的农民一年四季面朝黄土背朝天，他们渴望得到曲艺的娱乐和艺术的滋养。民间鼓书艺人则承担起了这个历史时期的文化娱乐重任。因此深山老峪和平原村落，都留下了鼓书艺人的历史足迹。

农闲时节是鼓书艺人活动的黄金季节，夏季的树荫下、场院里都是说书处，京东大鼓对广大农民有着文化启蒙教育和认识历史的作用。

旧社会，每个村庄和山寨，都有几位大家所公认的"讲书人"，他们有的粗通文墨、广记博采，有的经商耍手艺"走京进卫"见过大世面，有的去密云、石匣、古北口三镇看戏听书较多，他们就成了农闲聚众聊天儿时的"人心儿"，绘声绘色地讲今论古说戏文，比老爷爷、老奶奶讲故事传说高一档次。这些"讲书人"实际上是业余的"评书演员"，继承和发展着民间口头文学的精粹，传播历史、地理、哲学知识，成了民间文化和历史的义务讲师。

旧中国，每个村庄每年都有各种行帮的乞丐沿门讨要，有的空口讨要，有的数快板，有的打着响铃牛骨扇唱莲花落，"竿手"则念喜歌儿，有的念一些陈词旧套，有的则即兴编唱讨好的押韵词句。这几种形

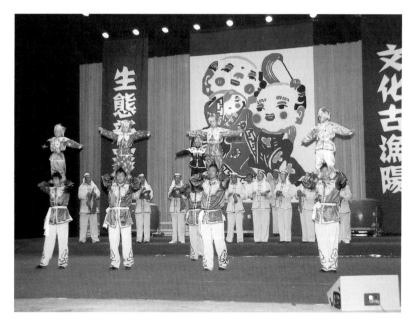

◎ 密云传统民间舞蹈蝴蝶会 ◎

式，后来也逐渐形成了曲艺曲种，同样放射出艺术光彩。

密云县的民间花会中，有一档会叫作"十不闲"，也叫"诗赋贤"，以唱为主，既唱套曲也即兴在走会时编唱新词，讥讽不良现象或褒扬贤风等。

外地的流浪艺人，也有到密云唱河南坠子、二人转的，但都没流传下来。

密云的西河大鼓，是1940年前后从平谷传入该县东部山区农村的，主要是吴姓人拜师学艺，同族传教，在大城子乡山区一带说唱至今。

新中国成立后，鼓书艺人既说唱传统书目，也配合时事政治的宣传，说唱了大量的新书小段，直接或间接地对教化民风作出了贡献。

在政府文艺政策的指导下，传统书目中不健康的情节和语言得到了净化，从而提高了书目的正面教育作用，演出的习俗也得到改正，不准算卦看风水骗人，反对宣传迷信说法，艺人们的思想觉悟逐年得到提高，开始以"新文艺工作者"的责任感从事说唱工作。

"文革"中，民间艺术遭到摧残和封杀，民间艺人受到排挤和

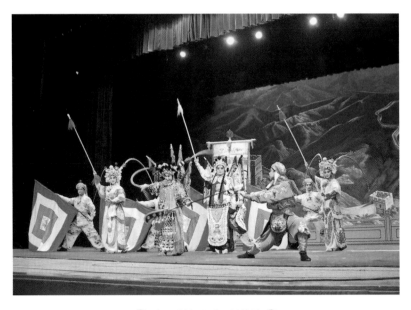

◎ 密云县河北梆子剧团 ◎

打击。

1970年，密云县河北梆子剧团解散，在原剧团基础上聘用了一部分人又招收了一些学员，建立了"密云县贫下中农毛泽东思想宣传队"，用多种曲艺形式配合政治宣传。

粉碎"四人帮"之后，民间艺人得到解放。但由于十年的冷落和荒废，有的人年事已高不能说唱了，有的人心灰意冷拆了弦子摔了鼓，青年人也懒于学唱继承，再加上电影、电视的逐渐普及，新成长起来的观众的审美情趣日益现代化，陈旧的演出形式逐渐被淘汰。所以，曲艺需要改革，以新的演唱形式和风格适应时代审美的发展，以革新的艺术魅力吸引当代听众，发展曲艺艺术。如：一曲电视剧《四世同堂》主题歌，唱遍全国。现在的业余演出和会演中，曲艺节目仍占有很大的比重。

曲艺要"推陈出新"，就要打持久战，要在群众"喜闻乐见"上大做文章，在继承的基础上创新发展，在新时期只有适应新浪潮才能放射出奇光异彩！曲艺既要发展自己的独立形式，又要"借窑烧砖"，与影视及戏曲横向联合以求得新的突破和发展。

## 二、乐亭大鼓

乐亭大鼓是密云县流行的最主要曲种，演唱的艺人数量居首位。据老艺人说，清晚期已流传到密云城乡。老艺人胡成文（"鼓协"理事，1980年77岁）说："我20岁在天津学习评书、快板书及京韵大鼓，出师后在天津演唱了两年，后来回咱老家改学乐亭大鼓，车道峪村冯荣德是我师父，教我唱乐腔及江湖门里的规矩。演唱已50余年，在本县及河北省的承德、兴隆、滦平都唱过。"

◎ 密云地区鼓书艺人 ◎

乐亭大鼓是站唱形式，大三弦伴奏者坐。演员左手执铁板右手击鼓，矮脚书鼓置于桌上。有定场诗词、小段（书帽）、大书（正书、蔓子活儿）。

板式有散板、中板、快板（演唱快板时，左手铁板换成木板），说、表演、唱交替交代情节、人物及评说。演唱地区以本县境内为主，也到邻县演出，个别演员还到过长春、沈阳及哈尔滨演出。

◎ 西河大鼓 ◎

## 三、西河大鼓

西河大鼓流行于密云县东部大城子乡山区一带，是1940年前后由平谷县马长营村张士良为师传教的一种曲艺形式，张士良的师父是北京齐化门书馆说书的"老黑张"。密云县初学者是河下村的吴

庆福，又传教其兄弟子女，共有十余人演唱此曲种至今。西河大鼓主要在本县、河北省的兴隆县等地说唱。大三弦、矮脚书鼓、铁片为伴奏乐器，为站唱形式。

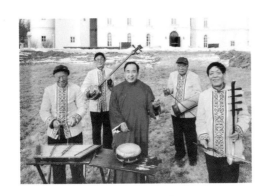

◎ 五音大鼓 ◎

### 四、五音大鼓

五音大鼓的伴奏乐器是大三弦、二胡、扬琴、瓦琴、书鼓，一人站唱，伴奏者坐着伴奏。唱腔是奉调大鼓和乐亭大鼓的混合腔。东邵渠乡大石门村李德奎（现已70余岁）最早成立五音大鼓班，师承艺名排辈为春、德、世、义、祥。现在只有蔡家洼村的几位老艺人能唱和伴奏。

### 五、京东大鼓

"文革"期间，密云县河北梆子剧团解散，1970年在原剧团的基础上成立了"密云县贫下中农毛泽东思想宣传队"（以下简称"县宣传队"），大量艺人学演曲艺，京东大鼓、山东柳琴、单弦、天津时调、二人转、单出头、山东快书、相声等曲艺形式传入全县乡镇的"村宣传队"。1979年恢复剧团，"县宣传队"解体。

◎ 密云地区鼓书艺人 ◎

1982至1987年，"密云县评剧队"在全县的巡回演出中兼演曲艺，其中宣传交通安全的京东大鼓《星期天儿》《相亲路上》就演了百余场。在密云县的业余会演中也有此曲种，农村小青年也喜欢哼唱。

### 六、评书

对于评书，有狭隘的解释，也有宽泛的认识。只有专业演员一块"醒木"、一把扇子、一条手帕，在书桌前表说才算评书吗？不完全是这样。实际上，评书的业余演出更有广泛性，它起到了传播文化的历史

作用。

县文化馆小分队下乡巡回演出的节目中，有对口相声、四人相声，都受到农民的热烈欢迎，并不断被观众要求返场。原北京曲艺团的笑林，原名赵小林，当年由"县宣传队"调到文化馆演出小分队，参加相声《高价姑娘》等段子的演出，很受农民观众的青睐。1982年他由密云县文化馆考入北京曲艺团。

在1982至1987年的演出中，"密云县评剧队"每次都有曲艺节目，曾演过对口相声、群口相声及化装相声《金钱孝子》《三厢情愿》《三生有幸》等，受到观众掌声和笑声的鼓舞，又自编了许多相声段子和化装相声。县里历年会演中，都有它的相声节目。

## 七、山东快书

"县宣传队"中主要的密云籍演员有笑林（赵小林）、陈光启等。据笑林自己说，他在九岁时就向其义父刘司昌学山东快书，绰号"小山东"。他在"县宣传队"及文化馆演出小分队演出的《打票车》，说遍密云，很受欢迎。

1982年高元钧曾携其弟子在密云剧场演出《武松》集锦。

◎ 密云鼓书艺人为百姓说唱 ◎

## 八、十不闲

"十不闲"也叫"诗赋贤"。密云县的"十不闲"不单独演唱，而是算作民间花会中的一档会，于年节走会或庙场赛会时，和其他会档一起演出于街道或庙前广场，流行于密云、石匣、古北口三镇及农村已200余年，现在七八个村庄还保留此项活动。

◎ 民间花会十不闲 ◎

新中国成立前的白龙潭，每年农历三月三日是赛会日，众花会都到该会拜祭龙神祈求风调雨顺。新中国成立后反封建迷信，白龙潭庙会停办，赛会取消。1987年该庙会得以恢复，又有了花会活动。

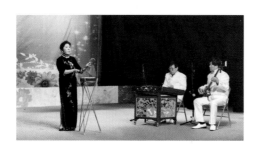

◎ 密云地区鼓书艺人 ◎

## 九、鼓书

密云县演唱鼓书的民间艺人，文化水平不高，没有创作能力，都是学自师父的口传心授，一小部分人能阅读古典通俗小说为书樑子演唱，但无人整理出完整的文字脚本。演唱的主要是忠烈节义、颂忠贬奸，歌颂宣扬爱国主义、民族英雄及传说故事等的节目。

小段书目有《双锁山》《游湖借伞》《水漫金山寺》《刘云打母》《二十四孝》《五猪救母》《拴娃娃》《白猿偷桃》《蓝桥会》《红月娥做梦》《妓女告状》《十字坡》《大上寿》《绕口令》《单刀会》《草船借箭》《华容道》等。

传统大本书目有《杨家将》《金鞭记》《说岳》《说唐》《隋唐》《薛家将》《粉妆楼》《狸猫换太子》《包公案》《大小五义》《大小八义》《三国》《彭公案》《施公案》《周公案》《刘公案》《济公传》《回杯记》《西厢记》等。

新中国成立后，提倡说新书、说好书，新书目有《新儿女英雄传》《烈火金刚》《敌后武工队》《野火春风斗古城》《林海雪原》《红岩》等。为配合历次政治运动，也创编了一批书帽小段，但因唱词太水，情节平平，大多是唱政策口号，没有艺术生命力，因此难以成为传世之作，也就随着时光消逝了。

## 十、相声

《蔫大胆儿》是对口相声，是徐振文于1982年创作的作品，讽刺拖拉机手酒后开车违反交通规则的现象。由密云评剧队演出百余场，现仍存有稿本。

《反正话儿》是对口相声，是王家声于1986年创作的作品，讽刺骑车违反交通规则的现象。由评剧队演出百余场，现仍存稿本。

《家庭改革》是化装相声，由王育创作于1986年，讽刺不赡养婆婆的儿媳妇。由评剧队演出七十余场，主要演员有郑仲利、张来山、贾连青，现存有导演本。

《国家大事》是化装相声，1986年由王家声创作，以计划生育为题材。由评剧队演出六十余场，主要演员有关宗福、郑仲利、郭翠华、张来山，现存有导演本，曾获北京市农民艺术节创作奖及公路系统会演二等奖。

## 十一、二人转

《撞丈人》是李永于1986年创作的，讲的是主角违章骑车撞倒老丈人的故事。由评剧队演出百余场，演员是吕凤书、张秀容，现存导演本。

## 十二、音乐

曾存有录音磁带两盘，由鼓书老艺人胡成文、冯自荣、吴庆福、贾桂东等演唱，由于时间紧迫，来不及翻谱。

## 十三、表演

1982年，密云县组建了一支以演评戏和曲艺为主的评剧队配合政治中心的宣传工作，在全县巡回演出。该队有30余人，其特点为"三小"，即小队伍、小装备、小节目，六年演出1200余场，很受领导的重视和群众的欢迎，被北京市文化局和《北京日报》等誉为"京郊乌兰牧骑"，北京电视台进行过该队演出的录音报道。他们以小评戏及多种曲艺形式进行灵活的演出，给观众带来欢娱和教益，大小舞台、场院、操场、山坡、埂台、树荫下、饭厅里，都留下过他们的身影。演员和乐队人员都是来自农村的文艺骨干和知识青年，边学艺边演出，生活艰苦，练功刻苦，演唱风格朴实亲切，生活气息浓郁。这支队伍存在了六年。

### 十四、演出机构

古北口镇的"福缘善会"是受到清朝乾隆皇帝封赏的"皇会"，在其18档花会中有一档"十不闲"。

◎ 密云传统花会 ◎

八家庄皇会：乾隆皇帝赐予半朝銮驾的皇会，白龙潭庙会的会首，他们有御赐金棍开路，会旗上有"御赐金棍，打死勿论"，也有十不闲会档。

西邵渠花会：该村花会已有200余年历史，据老艺人说，"十不闲"这档会有100多段唱词。可惜老艺人今已所剩无几，唱词也记不全了。

密云县宣传队：成立的前几年以演唱曲艺的方式进行宣传，将多种曲艺形式引进到密云，开拓和发展了密云地区的曲艺演出活动。密云县宣传队培养了许多曲艺人才，曾向全总文工团选送了单弦演员梁月英，向北京曲艺团选送了相声演员笑林。

鼓书艺人协会：成立于1981年，全县召开民间鼓书艺人大会时，参加大会的80余名鼓书艺人中，有50余名被批准为首届会员，选出了理事会并制定通过了会章，发放会员证、会徽。协会在提高艺人思想觉悟、说唱技巧和职业道德等方面做了很多工作。

1987年暑假，法国巴黎市有30余名汉语系大学生到密云县实习一个月。协会理事张福文和会员郭生德被请去讲述乐亭大鼓，并向他们介绍中国曲艺，写了十个传统小段书目印发给他们，让他们带回国。

评剧队：一直兼演曲艺，宣传法制政策，如交通安全和计划生育等，为横向联合、经济集资打开局面，获得有关领导的支持和社会单位的经济赞助，使该队的经济收入有所保证。曲艺形式可以及时并迅速地反映现实和政策，所以该队一直坚持曲艺节目的创作和演出。

### 十五、演出场所

农村书场：新中国成立前，农闲时特别是春节到正月十五元宵节期

间，农村有请艺人说书的传统。夏季多是在三伏天的夜晚，冬季日夜都有，有的富裕村同时有两三场书同日比赛说书，正月十五前后的十天是说书的高潮期，一直到农历二月初春耕才罢。

庙会书场：一般庙会是三至十天，都有说大鼓书的，有用布帐子围起来的听书棚，有摆地摊的听书场。极少数庙会没有戏曲演出，戏楼的舞台上也尽是说书场。

剧场演出：新中国成立后的一段时期庙会没有了，鼓书形式又逐渐参加了剧场舞台的综合晚会或调演、会演等。

## 十六、演出习俗

乡村鼓书：农村鼓书艺人，大都两人搭档演出，一人唱一人三弦伴奏，或轮番演出，每场说唱三四个小时，观众还舍不得离去，被"扣子"拴得寝食不安。一般都是包场计酬，村中管食宿安排，待为宾客。庙会演唱因听众流动性大，说唱到"扣子"处刹住，向观众"打钱"，收完钱后继续说唱。

有部分艺人，特别是盲艺人，有的说书兼算命打卦骗人，还有的看风水卖假药。新中国成立后，文化部门和协会耐心地教育他们改邪归正，专事说书获取正当收入，基本上清除了种种坏习俗。

舞台演出：电影、电视逐渐占领村镇文化生活的阵地以后，鼓书演出受到冷落，人们转而更青睐影视中的相声评书及以曲艺为主旋律的影视插曲。《重整河山待后生》唱遍全国，刘兰芳说的评书，吸引了全国听众，盛况空前，侯宝林、马季、姜昆、冯巩的知名度也很高。曲艺节目参加舞台上的综合演出，也有一定的观众，调演、会演中节目比重可观，但水平上不去，从而影响曲艺的发扬光大。

## 十七、文物古迹

仅存有古北口镇关帝庙戏楼及庙场，那里自清朝开始就是庙会期间的戏曲、曲艺演出场地。由于年久失修，自1982年停止使用，列为县文物保护单位。白龙潭古庙重修再塑金身，成为北京十六景之一的度假村

游览妙境，古径两侧的山脚下，是当年庙会兴盛时的书场遗址。

## 十八、传说谚语

据老艺人讲，说书的祖师爷是周庄王。庄王派四大家臣游说诸侯罢战，演变成评书鼓曲，分为梅、青、胡、赵四大派。伴奏乐师起自师旷，他为致力于音律，而自己揉瞎双眼，专注于耳音听觉，不为视觉所乱。

"一边莲花落，一边大鼓书，说是说唱是唱。"

"说书唱戏是比理，教人爱好行善走正道。"

"艺人进山，如同接官。"

（注：此部分资料由密云县文化馆退休老师王家声提供。）

## 十九、鼓曲艺术

### 大事年表

| 年代 | 曲种 | 演出个人或团体 | 演出影响 | 备注 |
|---|---|---|---|---|
| 清晚期 | 乐亭大鼓 | 2至3人搭档演唱 | 普及全县村庄，也去邻县演唱 | 外来曲种 |
| 清晚期 | 莲花落 | 乞丐个人演唱于解放前 | | 外来曲种 |
| 清晚期 | 十不闲 | 与民间花会一起演唱 | 全县30余个花会中都有这档会 | 外来曲种 |
| 1940年前后 | 西河大鼓 | 2至3人搭档演出、大城子乡吴庆福等 | 流行于密云县东部山区，也到邻县演唱 | 由平谷县传入 |
| 1970年 | 相声、快板、山东快书、单弦、二人转、单出头、天津时调 | 由"县宣传队"及各村宣传队广泛学习演出8年之久 | "县宣传队"演遍本县村镇，去北京会演得过奖，带动曲艺多种形式在密云广泛流传 | 外来曲种 |
| 1981年11月 | | 鼓书艺人协会成立 | 团结全县鼓书艺人自管自教 | |

| 年代 | 曲种 | 演出个人或团体 | 演出影响 | 备注 |
|---|---|---|---|---|
| 1982年 | 化装相声、京东大鼓 | 由"密云评剧队"在全县演出六年之久 | 宣传交通安全和计划生育等，很受欢迎，北京电视台播放过录音报道 | 外来曲种 |
| 1987年8月 | 乐亭鼓书 | 为法国留学生30人演唱、讲课一个月，写了十个小段书目给他们带回法国 | 中国的曲艺小段，带回法国，传入国际文化界 | |

### 曲种表

| 名称 | 别名 | 传入时间 | 传入地点 | 流播地区 | 现状 |
|---|---|---|---|---|---|
| 乐亭大鼓 | 乐腔靠山调 | 清晚期 | 农村 | 全县 | 农闲时山区农村有零散说唱 |
| 西河大鼓 | 西河调 | 1940年前后 | 农村 | 县东部山区农村 | 艺人演出 |
| 五音大鼓 | | 新中国成立前 | 农村 | 蔡家洼村 | 已停止演唱，仅存几位老艺人 |
| 京东大鼓 | | 1970年 | 县宣传队 | 全县 | 现在的"艺术团"和业余演唱中存在 |
| 十不闲（诗赋贤） | | 清朝 | 农村花会 | 全县 | 春节花会演出时有活动 |
| 相声、山东快书、二人转、单出头、单弦、天津时调 | | 1970年"县宣传队"学唱8年 | 密云县城 | 全县 | 业余演出和会演中还有相声、快板、单弦、山东快书 |
| 四人相声、化装相声 | | 1982年至1987年 | "密云县评剧队"曲艺组 | 全县 | 自编自演形式中常用 |

## 第五节

# 生态环境优美的五音大鼓
# 之乡——蔡家洼村

◎ 美丽的蔡家洼村 ◎

　　蔡家洼村位于密云县城东5公里处，距京承高速17出口500米，东南两面依山，北侧傍潮河，地理位置优越，生态环境优美，是一个集生态农业、观光工业、休闲旅游业为一体的综合性园区。全村林木覆盖率达80%以上，村域面积1000多亩，环境优雅景色宜人，同时有着丰富的历史文化遗产。

　　蔡家洼村是一个美丽的乡村，可以说是一个人间仙境，悠悠的五音鼓声在山村缭绕，如诗如画。清晨，当第一缕阳光洒向树梢，欢快的小鸟已经叽叽喳喳地将熟睡的人们叫醒。此时，豆腐坊制作的新鲜豆腐已经被装上了配送车，准备送往各大超市和批发市场；学生们依次坐上专车来到学校上课；老人们来到健身广场，遛弯儿、扭秧歌；家长将孩子

送到幼儿园后去村里的企业上班。伴随着旅游车的滴滴声，蔡家洼村观光园迎来了当天第一批客人，这就是蔡家洼村村民新一天的开始。

蔡家洼村是一个山村，却没有鸡鸣狗吠的喧嚣，也看不见猪栏圈舍的脏乱，走进蔡家洼村，一排排整齐的楼房鳞次栉比，村民的住宅楼错落有致，平坦宽敞的柏油路纵横交错，生态观光园欣欣向荣，休闲商务旅游区游人如织，村民开着小轿车穿梭往来……这一切构成了一幅美丽乡村的和谐画卷。

"京郊乡村文明管理民主先进村""北京最美乡村""首都绿色村庄""全国休闲农业与乡村旅游示范点""全国休闲农业与乡村旅游五星级园区"等荣誉光环笼罩着这座美丽的小山村。

蔡家洼村现有住户800多户，2600多居民，通过旧村改造，整合全村土地资源，集中优势谋发展，该村把土地、山场全部流转到村集体统一规划经营，实现了资源资产化，资产资本化，资本股份化，实现了农民和集体经济利益最大化；同时，探索实行了"资产量化型"农村集体经济产权制度改造模式，让农民当上了股东。

村里将村庄建设规划为一大居住区、三大产业区，走出了一条三种产业融合发展的新路子。2012年全村经济总收入5.5亿

◎ 蔡家洼村生机勃勃的农业观光园 ◎

◎ 蔡家洼村的高科技农业大棚 ◎

◎ 蔡家洼村樱桃园里的樱桃 ◎

◎ 蔡家洼村手工豆腐坊 ◎

◎ 蔡家洼村充满生机的儿童乐园 ◎

元，人均收入3.5万元。小山村面貌的巨大变化，吸引了八方游客经常来此参观、旅游。中央部委及各省市的领导、专家也纷纷来此考察、调研。

2013年，蔡家洼村建起了玫瑰情园景区，玫瑰情园景区结合自然地形，在山坡丘陵地上依势而建。多种花卉与绵延的草地景观，与背靠的山峦形成了一幅大美的浪漫乡村画卷。作为北京市远郊区县首个人工种植的玫瑰花园——玫瑰情园，目前已成为一个集休闲观光、科普、采摘销售和徒步、骑行运动为一体的多功能综合性的主题公园。再加上以前建起的工业园区，看新村美景，赏玫瑰花海，游工业园区，采摘珍奇果蔬，品尝香醇红酒，住乡村酒店，喝健康泉水，吃豆腐全席……伴随着2013年9月23日玫瑰情园的开园，密云县巨各庄镇蔡家洼村以新的面貌张开双臂迎接八方来客，使蔡家洼村实现了农业、文化和旅游三元素的浪漫结合。

站在整个村子的制高点，透过薄薄的云雾放眼望去，远处绵延的群山高低起伏，一排排齐整的楼房掩映在一片开阔的绿色之中。这里可以俯瞰密云县城的全貌，隐约还能窥见密云水库的堤坝。

景区种植面积已达1000多亩，除丰花1号、四季玫瑰和大马士革等多个玫瑰品种和各名优品种的月季外，同时还可以观赏到薰衣草、罗勒、金光菊、香囊草、红花鼠尾草、月见草等十多种草花。

在欧洲的传说中，玫瑰是与爱神维纳斯同时诞生的，玫瑰是她的化身，所以玫瑰的花语就是爱情。为此，景区引入中世纪欧洲贵族马车及驿站的理念，选取雅典、威尼斯、米兰、巴黎这四个以浪漫著称的城

市，通过对这些城市典型建筑风格和浪漫元素的提炼，运用微缩景观的设计手法来进一步完善设计并逐渐建设，在玫瑰园中打造"相识—相知—相恋—相守"的欧洲浪漫城市之旅，从而使游人在欣赏玫瑰的同时，感受到人生的浪漫与精彩。

◎ 蔡家洼村的现代化热带林果大棚 ◎

漫步玫瑰情园，无论从哪个角度都可以看到玫瑰花，还有情侣路、爱河、许愿石……一步一景，让人目不暇接。在这里，可以品尝到玫瑰做的食品，感受到玫瑰由鲜花转变成食物的过程和惊喜。

将美景与背后的山色融为一体，拥有不同地形的公路与山地路的玫瑰情园，还是一个风格独特的骑行场地和环山徒步基地。其绿色生态环保定位与自行车骑行活动所倡导的"融于自然，低碳环保"理念高度一致，让游人既能真正享受骑行与徒步之乐，又能达到锻炼身体的目的。

◎ 蔡家洼村热带林果大棚的香蕉园 ◎

浪漫如童话般的乡村生活，可以在蔡家洼村科技生态园中寻觅到，"蔡家洼村是古老的，悠远的历史赋予了它深厚的人文底蕴，蔡家洼村又是崭新的，凭借得天独厚的旅游资源，从过去的穷山村走上了辉煌的发展之路，而传统的农耕人则融入了绚丽的新生活"。蔡家洼村民族旅游专业合作社负责人张绍德介绍说，眼下该村正着力打造5000亩都市型现代农业园，发展高效农业、观光农业和设施农业。这里已是有机樱桃的果园基地，今后还要栽植20多个品种，15万棵大樱桃，建成华北

五音大鼓

地区最大的有机樱桃采摘基地。

驱车沿环山公路绕行，可看见车道两侧种植有近百种本土化水果，如海棠、桃、杏、枣、李子、葡萄等，这里有路就有树，有路就有林，有路就有园，环山的"百果长廊"蔚为壮观。

蔡家洼村的人还充分利用林下空间，种植金银花、葛根、枸杞子等中草药，发展林下经济，与科研院所合作，建立农业科技研发基地。这里的800亩智能化阳光温室大棚，栽植热带果树、蔬菜、花卉及各色盆栽的精品特色蔬果，形成了一个颇具规模的果园，同时也是一个在北方就能看到南方热带水果开花结果的观光旅游点，展现了"一年四季有花，一年四季有果"的美妙景象。

在农业园区内新颖别致的聚拢山科技开发大楼内，设有2000平方米的农业科普展厅，作为"青少年科普教育校外大课堂"的科普基地，已颇具规模。它借助模具、道具、实物布景等，生动展示了农业从古至今的发展历程。

进入占地面积400亩的现代观光工业园区，又是另一番风景。村民们利用当地干鲜果品、蔬菜、菌类、豆类等农副产品进行深加工，开发生产出系列休闲食品；利用蔡家洼村山泉水资源，生产聚拢山小分子团饮用水，发展一村一品。蔡家洼村卤水豆腐将传统小磨豆腐生产与现代工业生产形式结合，既传承传统手工豆腐的制作方法，又让游客自己动手实践，得以体验现代化、规模化生产豆腐的过程。

这里所有产品的生产车间均设有观光走廊。车间一侧是透明玻璃，可以将所有生产、制作过程尽收眼底，旁边则展示琳琅满目的自产商品。

"工业园区将生产监督、商品

◎ 蔡家洼村热带林果大棚的热带水果 ◎

销售、科普教育融于一体，以独具特色的工业生产形式，形成了观光工业的新亮点。"张绍德自豪地说。

蔡家洼村走出了一条三种产业融合生产、生活和生态的新路径，形成了紧密连接农业、农产品加工业和服务业的新型乡村产业发展形态。

蔡家洼村以它独特的魅力，展现了魅力乡村的"生产美，生活美，生态美，人文美"。

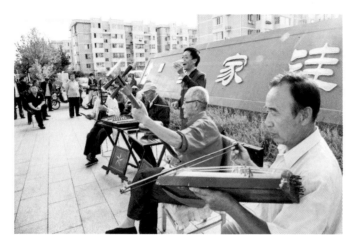

◎ 五音大鼓老艺人们在村口演唱接待游客 ◎

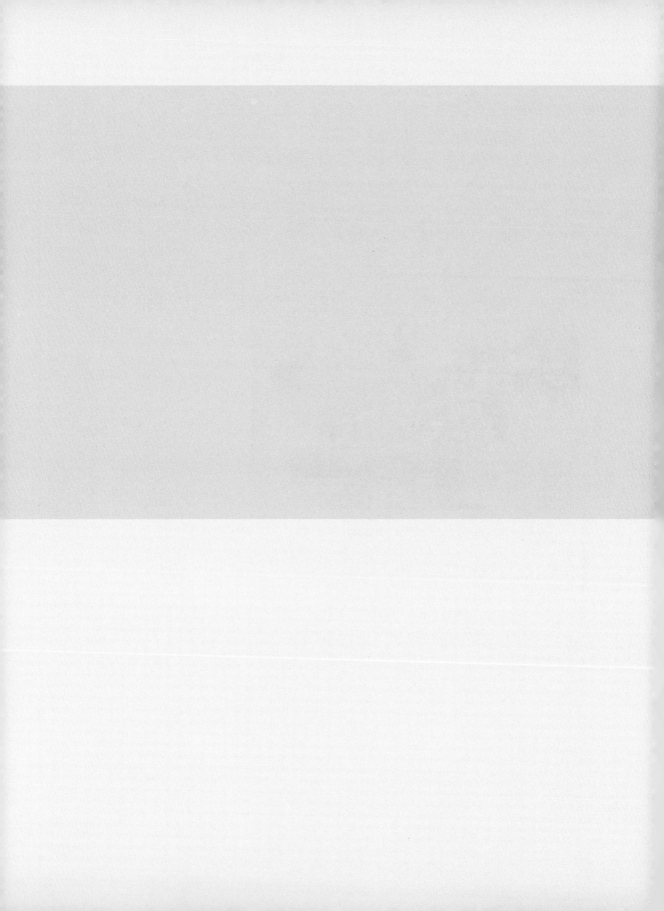

# 五音大鼓的传承

# 第四章

<div style="text-align:center">

第一节

## 五音大鼓传承人小传

</div>

◎ 李茂生 ◎

### 一、李茂生

李茂生生于1946年，是密云县蔡家洼村五亩地自然村人。

李茂生1963年被选为生产队保管员，之后又当上生产队会计，由于李茂生工作勤恳、兢兢业业，很快得到了上级领导的首肯，并于1966年被选送到县砂厂铁矿当工人，在工厂里他先后干过带班长，当过生产安全员，不论在哪个岗位上，李茂生都干得非常出色，受到领导和群众的一致好评。

李茂生生性喜好文艺，从小受父亲李进义的熏陶，学唱五音大鼓，经常跟父亲一起外出演出。李进义老先生对说书有严格的讲究，他不允许自己的演出出一丁点儿错误，是一个对艺术、对观众十分负责的老艺人。老先生的儿子也学鼓书，但他只是让儿子在家练唱，而出棚演出时只是帮忙打下手，绝不可以演出。所以李茂生一直到老父亲去世之后，才开始接替父亲演唱。他会唱《水漫金山寺》、《王三姐住寒窑》（武家坡剜菜）、《三堂会审》、《鞭打芦花》、《报母恩》几个传统短篇，还有《密云三大基地》《密云地税》《歌唱新密云》几个现代段子。

李茂生的演唱高亢洪亮，声音悦耳，听众非常喜欢。他不光擅长鼓板演唱，还精通乐器伴奏，如三弦、四胡、打琴（扬琴）、瓦琴，此外他还会唱莲花落小调和河北民歌小调。

## 二、齐殿章

齐殿章生于1926年，是密云县蔡家洼村五
亩地村人。

齐殿章七八岁时就开始帮助家里给雇主
家放猪、打猪草，稍微长大一点儿，就与爷爷
齐贺生一起在农闲时到各地演唱五音大鼓。那
时的冬季经常下大雪，雪大的年头，积雪会没
到小殿章的大腿根儿。他非常懂事，总是帮祖
父和父亲背各种家伙什儿（演说五音大鼓的道

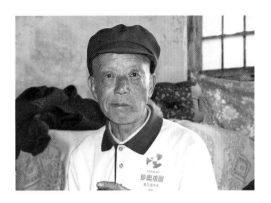

◎ 齐殿章 ◎

具）。在大雪中他经常像游泳似的划雪滚爬，浑身湿透是常事，就是那
样，他也不把身上的东西给祖父和父亲背。懂事的他到15岁时，就开始
给雇主干农活。农忙时给地主干农活，农闲时就又背上家伙什儿出口外
随长辈去说书。齐殿章的青年时期，正值抗日战争和解放战争时期，颠
沛流离的卖艺生涯，让他长了很多知识。他先后到过辽宁、天津、河
北、山东等地。虽然如此辛苦，家境依旧不好，但他却从祖父和父亲那
里继承了五音大鼓提倡的义气和助贫扶困的良好品质。连年的半逃亡、
半讨饭、半卖艺的生活，使得在家乡解放时，五音大鼓的几种乐器都丢
失、损坏殆尽。好不容易盼来了平安的生活环境，家里分得了土地，卖
艺也能有些收入了，可没有家伙什儿的他们即使身怀绝技，也不能施
展，这可难坏了齐殿章。为此他和父亲（这时祖父齐贺生已经去世）到
处寻找，把村民们捡回的人民解放军解放密云县城时的炮弹壳淘换到家
里，用二斗半小米从提辖庄村的原皇亲家里换来了小扬琴，把炮弹壳子
做成了四胡，就这样他们凑足了五件乐器，开始了农闲期间走口外演
唱五音大鼓的生活。"文化大革命"期间，老人们悄悄地传承着老祖
宗传下来的绝技。正因为如此，他们才得以保护了鼓曲中的这块"活
化石"。

齐殿章老先生擅长四胡伴奏，同时精通三弦、打琴（扬琴）、瓦琴
的伴奏，会唱莲花落小调和河北民歌小调，他也会持鼓板演唱。由于走
访的地方多，从艺时间长，他知道五音大鼓的许多规矩和讲究，也会独

五
音
大
鼓

有的行话，健在的几位老艺人都承认他是五音大鼓的活历史。齐殿章老先生会唱《蓝桥会》《杨八姐游春》《水漫金山寺》《王三姐住寒窑》《韩湘子讨封》等。

### 三、贾云明

贾云明生于1935年，是密云县蔡家洼村五亩地村人。

贾云明从1972年开始当过三年生产队队长（现在的村主任），之前的1969到1972年当生产队会计。当会计时，他一心为公，绝不为自己谋私利，做了三年会计以后，在1972年当上了生产队队长。他当上生产队队长那年，正赶上当地大旱，蔡家洼村没有河流通过，老乡吃水都得靠打井。那年村里的几口井都干涸了，村民们仅靠一口水井过活，更多的生活用水还得到远在十几里外的潮河去取水。为此他带领村民把那口井再打深和扩大，以便多出些水。结果水井扩大以后，原本水就不多的水井却没水了。这可难坏了贾云明，尽管村民没一个人埋怨他（因为他的人品好，早在村民心中树立了良好形象），他却深深自责，认为自己的工作没有做好，于是他把自己家里的人都用上了，早上很早就起床到潮河去给乡亲们运水。后来大家在他的带动下都加入到运水的行列中。朦胧的清晨，一支老少运水大军从潮河到蔡家洼村来回运了好几次。在运水救急之时，他丝毫没有忘记为村民们找水打井，他请来专家找水源，召集人员打井，终于解决了大家的用水问题。

贾云明老先生的祖父和父亲是与齐殿章的祖父、父亲一起演唱五音大鼓的。在五音大鼓旋律的熏陶下，他从小就受到了祖父和父辈们的影响，有时也和父辈们一起去帮忙演唱，但他出去的时间较少。他的从艺生涯是在新中国成立以后。他同时精通三弦，擅长四胡伴奏，

◎ 贾云明 ◎

也会打琴（扬琴）、瓦琴的伴奏，还会唱莲花落小调和河北民歌小调。

## 四、齐殿明

齐殿明生于1935年，是密云县蔡家洼村五亩地村人。

◎ 齐殿明 ◎

齐殿明七八岁时正赶上抗日战争，他是齐殿章的亲弟弟。由于有大哥齐殿章和父亲、祖父一起为家里奔波，他就没有像哥哥那样艰辛地到处奔走。他也给雇主干过农活，也从祖父和父亲那里继承了五音大鼓提倡的义气和助贫扶困的良好品质。就在哥哥和父亲到处寻找五音大鼓乐器的时候，他把陈振泉家祖传保存的瓦琴进行修补，恢复了瓦琴的功用，同时帮他们凑足了五件乐器，开始了农闲期间走口外演唱五音大鼓的生活。他经历了"文化大革命"时期的"破四旧"，但却很好地保护了这些乐器，为五音大鼓的传承作出了卓越的贡献。

齐殿明老先生，1958年参加了几十万人修建密云水库的民工大军，在修建这座首都重要水源基地的时候，他荣获了"优秀青年突击队员"的称号；由于他在水库工地工作成绩突出，1959年北京二建七处成立时，他被挑选到北京二建做工人。在"文化大革命"期间，曾有知识青年上山下乡，城里工人返回家乡改变家乡的号召。这个时期，齐殿明为响应国家号召，毅然返回家乡，投入到"战天斗地"的"火热"生活中。在党的十一届三中全会后的第二年，他当上了生产队队长，由于他生性倔强，一心为村民着想，当了两年生产队队长（村主任）。齐殿明在外做工时，每到休假和春节都与大哥等人一起去演唱五音大鼓。

◎ 黄清军 ◎

## 五、黄清军

黄清军生于1947年，是密云县蔡家洼村五亩地村人。

黄清军从小在家务农，农闲时偶尔和父亲一起随齐国华（齐殿章的父亲）说书，后来学习了木匠手艺。其实黄清军早些时候也唱五音大鼓，1980年密云县文化馆举办鼓书艺人培训班的时候，就是由黄清军带队的。后来由于黄清军从事木匠工作，常年在外，五音大鼓就由非遗保护时的工作人员在没有他参加的情况下申报了资料。黄清军思维敏捷，记忆力好，会的鼓书段子很多，中长篇有《金鞭记》（呼家将故事）、《隋唐传》、《薛家将》、《白袍征东》、《响马传》（说唐）、《杨家将》（潘杨讼）、《小五义》、《破洪州》、《彩楼配》、《包公案》（三侠五义）、《西厢记》、《杨家归西》、《薛刚反唐》、《呼延庆打擂》、《小八义》等。短篇段子有《杨八姐游春》（佘太君智抗昏君）、《二姐上寿》、《红月娥做梦》、《双锁山》（高君宝与刘金定爱情故事）、《小姑贤》、《三堂会审》、《佳人送饭》、《王二姐思夫》、《刘云打母》、《华容道》、《草船借箭》、《孔明招亲》、《单刀会》、《水漫金山寺》（白娘子与许仙爱情故事）、《蓝桥会》、《装灶王》、《韩湘子上寿》等。

黄清军的演唱高亢洪亮，声音悦耳，深受听众喜爱。老先生不光会司鼓板演唱，还精通乐器伴奏。他精通三弦，擅长四胡伴奏，也会打琴（扬琴）、瓦琴的伴奏，会唱莲花落小调和河北民歌小调。

## 六、陈振泉

陈振泉生于1943年，2009年离世，享年66岁，是密云县蔡家洼村五亩地村人。

1972年以前陈振泉先生在密云县水泥厂工作，在工作期间当选为水泥厂先进职工，之后连续两年在水泥厂被评为工厂先进代表；1965年被任命为车间带班班长，同年又被调到供销科担任销售工作。他工作兢兢业业，不论在供销科还是在生产线上都是工作骨干，他乐于助人，经常帮大家做好事，深受领导信任和工友爱戴；1972年回乡务农，此后他在村里当了五年的赤脚医生，五年内他为村民们看病无数次，全村几百户村民家都留下过他的身影，他还多次登门为村民看病、送药。

　　陈振泉擅长瓦琴的伴奏，同时精通三弦，也会四胡、打琴（扬琴）伴奏，会唱莲花落小调和河北民歌小调。陈振泉的祖父和父亲都跟齐殿章老先生的祖父、父亲演唱五音大鼓，农闲时在家务农。他为五音大鼓保存了最古老的乐器——瓦琴。

◎ 陈振泉 ◎

第二节

## 五音大鼓的传承状况

◎ 蔡家洼村五音大鼓传承基地（一）◎

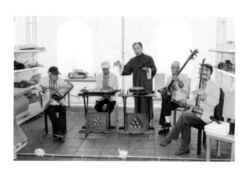

◎ 蔡家洼村五音大鼓传承基地（二）◎

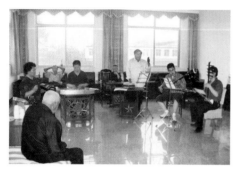

◎ 文化馆干部在学习五音大鼓（一）◎

五音大鼓从传到密云蔡家洼村开始，就与"义"字结缘。老艺人们因为义气聚拢到一起，有福同享，有难同当。当文艺也像其他产品一样进入到"文""物"交换，或者说，以"艺"换钱逐渐发展的时期，各地艺人为了一场演出收入，因为多一个人就多一份的分成，而使个人收入减少的时候，就开始尽量精简。从多人尽可能减少到最少，从而获得最大收益。鼓书是一人演唱，而伴奏可以多人，也可以用较少的人，而一场的收入是不变的。在这种情况下，许多人开始了一人伴奏一人演唱，或两人伴奏一人演唱，有的干脆一个人抱把三弦自奏自唱。而五音大鼓自蔡家洼村传人接手这门艺术后，始终没有减过人，几人相聚，代代相传。他们对传承人的选择是非常挑剔的，这五个人必须学会使用所有五种乐器，而且几乎五个人都能演唱。他们传授技艺时也是非常严格的，从本书第二章第一节即可以看出其难度。

正因为难度较大，在政府开始重视非物质文化遗产工作的时候，五音大鼓也揭开面纱被世人关注。密云县文化馆一方面召集五位艺术干部进行学习，把老艺人们召集到县城宾馆，搜集整理资料；另一方面，针对老艺人们提供的线索到全国各地去考察调研，以期通过政府文化部门的努

力把这门古老的艺术传承下去。搜集整理材料是非常成功的。密云县文化委员会把五音大鼓成功申报了北京市级第一批非物质文化遗产，并将老艺人齐殿章申报为五音大鼓传承人，从而得到了政府对五音大鼓的保护。但在业务干部传承技艺的部分，却出现了问题。对于老艺人们的演唱技艺，业务干部们学习了半年时间，也没学会一个完整段子，几个人的伴奏也非常吃力，别说几种乐器全通，就连一种乐器也达不到老艺人们的演奏效果。再有就是年轻人对这种文艺技能的兴趣极低，因此接受老艺人的传艺太慢，还有的业务干部还没学完就调到别处去了，形成新的断档。而这种情况还相继发生。因此由业务干部传承的计划失败了。

有鉴于此，老艺人们在自家村子也在吸纳新人进行传承。村里的领导非常有文化意识，对传统文化非常支持，他们给五音大鼓老艺人们发工资（每人每月900元，不包括政府为老人发放的养老金和老年补贴），安排练习场所。传承取得了一定的成果，原来的老艺人陈振泉去世了，他的弟弟陈振江接过了哥哥的乐器，黄清军老先生和齐春同（齐殿明的儿子）相继接替了齐殿章、齐殿明两位老先生的位置，而两位齐老则承担起传承的责任，退居二线，天天到演习场地教授新人。现在的蔡家洼村每天都可以听到悠扬的五音鼓书了。

◎ 文化馆干部在学习五音大鼓（二）◎

◎ 文化馆工作人员在练习五音大鼓 ◎

◎ 文化馆工作人员在给老艺人解说鼓词 ◎

## 密云蔡家洼村五亩地自然村五音大鼓传承谱系

| 代别 | 姓名 | 性别 | 出生年月 | 文化 | 传承方式 | 学艺时间 | 居住地址 |
|---|---|---|---|---|---|---|---|
| 第一代 | 刘玉昆 | 男 | 不详 | 不详 | 不详 | 不详 | 不详 |
| 第二代 | 齐福田 | 男 | 不详 | 不详 | 师传 | 不详 | 河北兴隆火焰山村 |
| 第三代 | 齐贺升 | 男 | 1875年 | 私塾 | 师传 | 不详 | 密云县蔡家洼村 |
| | 陈殿宫 | 男 | 不详 | 不详 | 师传 | 不详 | 密云县蔡家洼村 |
| | 贾德山 | 男 | 不详 | 不详 | 师传 | 不详 | 密云县蔡家洼村 |
| 第四代 | 齐贺升 | 男 | 1875年 | 私塾 | 师传 | 不详 | 密云县蔡家洼村 |
| | 齐国华 | 男 | 1899年 | 私塾 | 家族传承 | 不详 | 密云县蔡家洼村 |
| | 贾会青 | 男 | 1896年 | 私塾 | 师传 | 不详 | 密云县蔡家洼村 |
| | 陈朝稳 | 男 | 1896年 | 私塾 | 家族传承 | 不详 | 密云县蔡家洼村 |
| | 李进义 | 男 | 1901年 | 未上学 | 师传 | 20世纪初 | 密云县蔡家洼村 |
| 第五代 | 李进义 | 男 | 1901年 | 未上学 | 师传 | 20世纪初 | 密云县蔡家洼村 |
| | 陈廷栋 | 男 | 1924年 | 私塾 | 家族传承 | 20世纪初 | 密云县蔡家洼村 |
| | 贾会东 | 男 | 1924年 | 私塾 | 家族传承 | 20世纪初 | 密云县蔡家洼村 |
| | 齐殿章 | 男 | 1926年 | 私塾 | 家族传承 | 1940年 | 密云县蔡家洼村 |
| 第六代 | 齐殿章 | 男 | 1926年 | 私塾 | 家族传承 | 1940年 | 密云县蔡家洼村 |
| | 齐殿明 | 男 | 1935年 | 小学 | 家族传承 | 1952年 | 密云县蔡家洼村 |
| | 贾云明 | 男 | 1935年 | 初中 | 家族传承 | 1958年 | 密云县蔡家洼村 |
| | 陈振泉 | 男 | 1946年 | 初中 | 家族传承 | 1958年 | 密云县蔡家洼村 |
| | 李茂生 | 男 | 1946年 | 初中 | 家族传承 | 1959年 | 密云县蔡家洼村 |

| 代别 | 姓名 | 性别 | 出生年月 | 文化 | 传承方式 | 学艺时间 | 居住地址 |
|------|------|------|---------|------|---------|---------|---------|
| 第七代 | 齐殿章 | 男 | 1926年 | 私塾 | 家族传承 | 1940年 | 密云县蔡家洼村 |
| | 齐殿明 | 男 | 1935年 | 小学 | 家族传承 | 1952年 | 密云县蔡家洼村 |
| | 贾云明 | 男 | 1935年 | 初中 | 家族传承 | 1958年 | 密云县蔡家洼村 |
| | 李茂生 | 男 | 1946年 | 初中 | 家族传承 | 1959年 | 密云县蔡家洼村 |
| | 陈振泉 | 男 | 1946年 | 初中 | 家族传承 | 1958年 | 密云县蔡家洼村 |
| | 黄清军 | 男 | 1947年 | 初中 | 家族传承 | 1959年 | 密云县蔡家洼村 |
| 第八代 | 黄清军 | 男 | 1947年 | 私塾 | 家族传承 | 1959年 | 密云县蔡家洼村 |
| | 贾云明 | 男 | 1935年 | 小学 | 家族传承 | 1958年 | 密云县蔡家洼村 |
| | 李茂生 | 男 | 1946年 | 初中 | 家族传承 | 1959年 | 密云县蔡家洼村 |
| | 陈振江 | 男 | 1953年 | 小学 | 家族传承 | 1960年 | 密云县蔡家洼村 |
| | 齐春同 | 男 | 1960年 | 小学 | 家族传承 | 1985年 | 密云县蔡家洼村 |
| 第九代 | 李金鹏 | 男 | 1971年 | 初中 | 家族传承 | 1985年 | 密云县蔡家洼村 |
| | 陈振江 | 男 | 1953年 | 小学 | 家族传承 | 1960年 | 密云县蔡家洼村 |
| | 齐春同 | 男 | 1960年 | 小学 | 家族传承 | 1985年 | 密云县蔡家洼村 |
| | 齐春立 | 男 | 1962年 | 初中 | 家族传承 | 1985年 | 密云县蔡家洼村 |
| | 齐科旭 | 男 | 1971年 | 初中 | 家族传承 | 1985年 | 密云县蔡家洼村 |

五音大鼓的传承

<div style="text-align:center">

第三节

# 五音大鼓的保护举措

</div>

鉴于五音大鼓的历史文化价值极高，密云县采取了一系列措施，对五音大鼓进行整理和保护。以下就是密云县文化委员会的保护措施：

五音大鼓因其曲调悠扬、演唱悦耳清晰，深受广大农村群众欢迎。然而到了2003年，五音大鼓只有巨各庄镇蔡家洼村的李茂生、齐殿章、齐殿明、陈振权、贾云明五位老人能够演唱。五位老人中年龄最大的齐殿章已74岁，年龄最小的主唱李茂生也已经57岁了。五音大鼓没有传人，老人们的一段唱词"五音大鼓来自民间，父老乡亲都喜欢，如若把它丢失掉，想要找回难上难。深钻细研去发展，才能对得起老祖先"，道出了他们对五音大鼓未来的担心与期盼。

五音大鼓面临失传这一危险状况，引起县委、政府领导和文化部门的重视。抢救、保护五音大鼓这一密云民间独有的曲艺表演形式，被列

<div style="text-align:center">◎ 密云县的专家论证会 ◎</div>

入文化部门的紧急工作日程。

## 一、抢救和保护五音大鼓的具体做法

抢救和保护五音大鼓的工作大体经历了四个阶段。

### 1. 成立机构、制定方案

2003年3月，密云县文化委员会成立了以文委主任为组长，文委常务副主任、文联主席、广电中心副主任和巨各庄镇主管副镇长为副组长的专项工作小组，下设业务组、协调组和办公室。该小组制定了五音大鼓挖掘整理工作实施方案，确定此项工作的主题为"调研、挖掘、整理、抢救、保护"，明确了岗位职责。"非典"过后，召开了五音大鼓挖掘整理座谈会，蔡家洼村演唱五音大鼓的五位老艺人通过座谈、演唱等方式，为我们提供了大量文字、音像资料，县文化馆立即着手对五音大鼓的各项资料进行整理。

◎ 密云县文化委员会制定五音大鼓保护方案 ◎

五音大鼓

### 2. 多方走访、反复考证

为了查清五音大鼓的产生、发展脉络，把这项工作做实做细，县文化馆抽调了一名业务馆长、两名业务干部先后走访了北京、天津、河北等地区的通州马驹桥、安次、武安、兴隆等地的20多家单位，拜访了"琴书泰斗"关学曾、曲艺名家马聚泉等专家学者，走访了多名老艺人。文化馆领导带领业务干部还到广西的一些少数民族地区进行走访，并到国家图书馆和首都图书馆查阅了大量资料。

◎ 工作人员在调查 ◎

经过多方调查考证，基本摸清了五音大鼓产生、发展及传承的脉络。了解到五音大鼓是一种比较古老的民间艺术曲种，兴起于清代道光年间的河北安次县（现廊坊市）。很早就在北京，天津，河北的廊坊、兴隆、承德、丰宁、滦平一带流传。《中国音乐辞典》中对五音大鼓的记载，称其为北京琴书的前身。密云蔡家洼村的五音大鼓在县域内已经传承了四代，从20世纪初至80年代一直在塘子、东邵渠、大城子一带流传。新中国成立前，农闲时节，老艺人们到河北的兴隆、滦平、承德一带农村唱过"灯棚儿"，以此补贴家用，20世纪70年代末到80年代初，县文化局每年召开民间艺人会议，他们都在会议上做过演唱。密云蔡家洼村五音大鼓使用的乐器与其他地方的有所不同，使用的有三弦、四胡、打琴、瓦琴、鼓板。最有特色的是瓦琴和打琴。五音大鼓的曲调有四平调、奉调、柳子板、慢口梅花、二性板。演唱的曲目有《五女兴唐传》《水漫金山寺》等，现在的5位老艺人也能演唱宣传现实生活的唱段。

### 3. 专家论证、确定价值

专项工作小组经过近一年的努力，圆满完成了基础性工作。一是记

录整理了五音大鼓的历史渊源、演唱技巧、演奏方法、演出活动经历及伴奏乐器独特的制作工艺等文字资料；二是挖掘整理了五音大鼓的代表性名书名段，主要曲牌、曲调和曲目；三是给老艺人添置了服装，还对有的乐器进行了复制；四是为五音大鼓录制了专题节目。

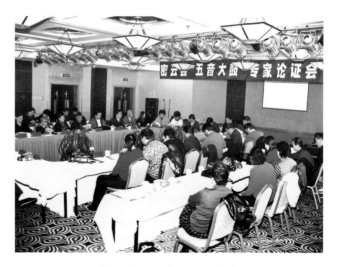

◎ 五音大鼓专家论证会 ◎

2004年11月16日，密云县文化委员会召开了由北京曲艺家协会名誉主席、"琴书泰斗"关学曾，曲艺名家马聚泉，中国音乐学院研究部主任钱锋，中国艺术研究院音乐研究所教授栾桂娟等九位专家学者参加的密云县五音大鼓专家论证会。会议达成了一致意见，认为五音大鼓是一种比较古老的民间艺术曲种，为研究中国民间艺术，保护、继承和发扬曲艺艺术提供了丰富的文字、音像、实物资料，是中国重要的民间文化遗产之一，具有很高的

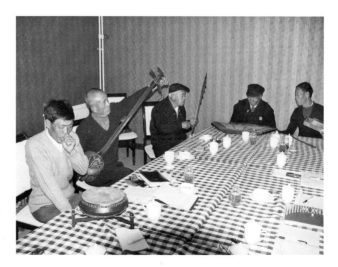

◎ 在密云县河南寨水之光宾馆集中老艺人挖掘五音大鼓 ◎

艺术价值和研究价值。密云县蔡家洼村的五音大鼓是现今五件乐器保存最完好、演唱组合最完整的。因曲牌保持得原汁原味，保留了传统文化的宝贵基因，被专家认定为"曲艺中的野生稻"。

4. 制定规划、传承发展

五音大鼓的挖掘整理及专家论证工作完成后，密云县文化部门立即着手进行第二阶段的传承发展方面的工作。其一，明确了传承单位、传

五
音
大
鼓

承人，建立了传承基地。鉴于五位老人年事已高，时不我待，因此在传承方面采取了特殊措施，先让文化馆业务干部学下来，然后再进行下一步的工作。学习中进行了两次集中辅导培训，每次一周时间的学习，为下一步传承保护打下了基础。其二，制定五音大鼓传承发展十年规划。内容包括：申报五音大鼓为国家级非物质文化遗产；把密云建成五音大鼓之乡，建立业余和专业相结合的人才培养体系；建立对五音大鼓老艺人的保护机制；举行五音大鼓展演，举办五音大鼓艺术节等。

现如今，五音大鼓已被北京市政府列入北京市级第一批非物质文化遗产名录；齐殿章老人被市文化局批准为五音大鼓传承人；蔡家洼村在一处住宅楼专门为老人们设置了百余平方米的五音大鼓练习基地，而且形成常态。

至发稿时，五音大鼓五位老艺人之一的陈振泉先生已经去世；齐殿章、齐殿明两位老人也因年岁太高，退居二线辅导；新增黄清军、陈振江、齐春同三位先生继续继承五音大鼓活动；黄清军先生不仅能使用各种乐器伴奏，而且是主唱高手，能唱多部长短书目。

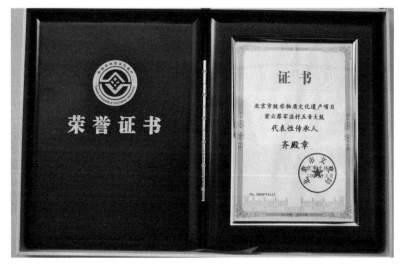

◎ 北京市文化局颁发的传承人证书 ◎

## 二、 做好五音大鼓抢救保护工作的经验体会

五音大鼓保护工作所取得的成功，为我们全面进行民族民间文化的保护提供了可借鉴的经验，同时也赢得县委、县政府对此项工作的重视，并得到市民保工作部门的好评。五音大鼓抢救工作的经验是：

### 1. 高度的历史责任感是做好五音大鼓保护工作的前提

五音大鼓作为一种较古老的民间曲艺，它的价值不言而喻。对于它面临的濒危状况，政府文化行政主管部门必须有清醒的认识。无论是五音大鼓还是其他散落在民间的文化遗产，都是先人留给我们的宝贵财富，不能丢失，把它们传给后人是当代人义不容辞的历史责任。对五音大鼓的抢救保护工作，正是怀着这样一种高度的历史责任感进行的。

### 2. 严谨细致的工作作风是做好五音大鼓保护工作的保证

五音大鼓的保护工作中体现出了四个勤字，即眼勤、腿勤、嘴勤、手勤，再加上细心严谨的态度。所谓眼勤，就是多看，多跑图书馆，多查资料，参考前人的宝贵资料。腿勤，就是不怕多跑路，只要有线索，不论价值大小，都要跑到，有时往往在不经意间，就有重大收获。嘴勤，就是要多问。这方面工作必须深入，不能浮于表面，要有一丝不苟的精神，一股打破砂锅问到底的韧劲儿，不能仅限于听到传说就落笔，传说有的是真，有的是误传，必须辨别真伪，这就是密云县文化部门的考证工作。他们在五音大鼓的考证中是这样做的：第一步先把老艺人集中起来，让每个老艺人都回忆自己所知道的情况，然后把这些都记录下来。第二步，去县图书馆、首都图书馆和国家图书馆查阅资料，核实情况。第三步，从查阅的资料中得知专家关学曾老先生是正宗传人，然后就拜访关老先生、马聚泉等一些鼓书艺人，取得进一步的线索。第四步，对从关老等人处得来的资料进行分析和考证。按关学曾老师的提示，走访了五音大鼓的发源地——河北安次县（今廊坊市），从中获取了很多资料。为了弄清瓦琴的现存状况远赴广西凤山、东兰等地考证，掌握了第一手资料。第五步，在进行外出考察的同时对县域内曾流传过五音大鼓的地方进行察访，了解到最早将五音大鼓传承到密云蔡家洼村的传承人在河北兴隆的火焰山村，于是又去了兴隆。通过细致的走访，

获得了珍贵的一手资料，其中许多传言均被证实。

2004年11月16日，密云县政府召开了五音大鼓专家论证会，持续已久的工作本该画上句号。但年底业务干部又发现河北武安有老艺人演奏瓦琴的图像，承德地区有五音大鼓的字样。查不查？不查，可能留下永远的遗憾；查，专家论证会已开完。最后本着严谨的态度继续进行查证。武安考证的结果是：原用于给武安平调伴奏的轧琴，已早就不用，仅有的一架琴也已找不到了。而承德考查的结果是，五音大鼓的真正起源与清朝乾隆年间的陪都承德行宫有很大关系，从而否定了五音大鼓起源于农村的说法，为最终确定五音大鼓的历史价值起到了重要作用。

关于手勤：就是多记多练。这点在继承中是最重要的，传统的民族民间文化遗产往往有很高的技术难度，为了很好地继承并使其发扬光大就更要靠动手练了。为了学会演奏和演唱技巧，密云县文化馆把老艺人们集中起来，手把手地教业务干部。现在文化馆业务干部已掌握了相当一部分技巧，为五音大鼓下一步的传承打下了基础。

### 3. 严密的组织领导是做好五音大鼓保护工作的必要条件

密云县的民族民间文化保护工作一直得到县委、县政府领导的特别关注和支持。主管领导多次亲临现场指导工作，并保证了必要的资金投入。同时，民保工作也是一项系统工程，仅靠文化部门自己的力量是不够的，还需要有关部门的大力支持和协作。在五音大鼓的保护工作中，密云县文化委员会成立了由各有关部门领导组成的工作班子，负责协调处理各有关方面的问题，使这项工作得以顺利进行。

五音大鼓抢救保护工作的成功进行，为密云县民族民间文化保护工作开了一个好头。2005年县委、县政府将民族民间文化保护工作列入到县政府为群众拟办实事的折子工程、重点工程中，并将此列入"争创全国生态县、建设生态文化"的指标体系。

# 寄语五音大鼓

时代的发展，催生了五音大鼓老艺人们的心声寄语。

申报北京市级非物质文化遗产时，蔡家洼村五音大鼓的成员有齐殿章、齐殿明、贾云明、陈振泉（去世）、李茂生；2007年，黄清军加入，组员成为齐殿章、齐殿明、贾云明、陈振泉、李茂生、黄清军；现如今两位齐老先生退居二线，新加入了三位新增者，分别为陈振江、齐春同、齐春立；年轻一辈的几个人经过跟长辈的学习，如李金鹏、陈振江、齐春同、齐春立、齐科旭也能搭班演出了。

五音大鼓起源于明末清初。何为"五音"，最早是以人的五个发音器官为名，即唇、齿、舌、鼻、颚。后来产生了奉调、四平调、慢口梅花、二性板、柳子板五种曲调，就以五种曲调命名，直至今天。五音大鼓一人司鼓板演奏，四人分别持三弦、打琴、四胡、瓦琴伴奏，演唱时主要由司鼓板者唱演书目，间或四位伴奏者也搭腔模仿书目中角色与主唱互动，形成一唱一答或一唱数答的形式，以起到渲染烘托的效果。

五音大鼓曾经到宫廷演唱过。蔡家洼村的五音大鼓到现在已经传了五代，现如今又有三代相传。老艺人用的乐器有两套，旧的一套有一部分是齐殿章老先生的父亲自己做的，打琴是齐先生用二斗半小米从提辖庄皇亲家换来的，其中的瓦琴已有200多年的历史了。1998年，北京市在大兴区举办第一届民间艺术品收藏大赛，老艺人因为这台瓦琴而荣获本届收藏大赛一等奖。新的一套是北京市文化局赠送的。齐殿明老先生自己用半年时间做了一台瓦琴，这台瓦琴非常好用，现在还在使用。

在"文化大革命"时期，五音大鼓被定位为"四旧"，老艺人把全部乐器都收藏起来，有的乐器因为长期搁置而损坏，后经修复方能使用。2006年县文化馆把旧乐器当珍品收藏。随着改革开放，蔡家洼村有

五音大鼓

了翻天覆地的变化，农民过上了丰衣足食的好日子，于是老艺人们又把这门老艺术重新拾起来，用来自娱自乐。在1998年获得北京市民间收藏一等奖以后，中央电视台《夕阳红》节目邀请五位老艺人进行演出，从此一度不为世人所知的五音大鼓重新与世人见面。老艺人们一直坚持不断歌唱国家的好政策，歌唱家乡的喜人变化，让人觉得身体健康，精神百倍。他们说："我们都这么大岁数了，身体还这样好，都是党和政府的好政策带来的。我们一定要在有生之年发挥我们的才艺，把当前的好形势唱出来。"

老艺人每周六都一起排练节目，不断总结经验、寻找不足。俗话说，"台上一分钟，台下十年功"，一点都不假，一天不练就感觉生疏不少，生怕满足不了观众的欣赏需要，特别是在《夕阳红》节目中演出之后。北京琴书泰斗关学曾老先生、中央音乐学院刘小平老师、钱锋老师以及栾桂娟等专家学者曾相继来访。之后，县里的文化部门也找过几位老艺人，把他们的五音大鼓申报为北京市非物质文化遗产，让老艺人参加各种活动，赢得了领导和专家的好评。

老艺人的演出段子有传统的《报母恩》《蓝桥会》《鞭打芦花》《水漫金山寺》《韩湘子讨封》《杨八姐游春》等；新段子有《新世纪新密云》《密云三大基地》《独生子女一枝花》《美丽乡村蔡家洼》等，书目内容都很有教育意义。

五音大鼓的几位民间艺人，努力保存了五音大鼓，在其复出之后，又取得了一定荣誉。但当今社会的审美标准与过去发生了根本性的变化，几位老艺人年纪都大了，年轻人又不爱学老旧的东西。所以他们很担心这门古老艺术在自己手上传丢。于是老艺人发出了"五音大鼓是块宝，代代流传到如今，我们要是把它来丢掉，对不起我们的老祖先"的心声。现如今，各级政府文化部门都非常重视他们，村委会更是把老艺人当作蔡家洼村的历史文化名片，让他们在村里的观光园区进行演出。从2008年开始，村里给五音大鼓的几位老艺人添置了设施齐全的百余平方米楼房一套，专门供他们演练五音大鼓，还给他们订制了服装，更新了乐器，从2010年开始，每月还给每位老艺人发放900元生活补助费。

从此老艺人干着更有劲了，老艺人的传承工作也顺利了，现如今新的一代五音大鼓艺人正在成长，他们有的现在都能替老艺人演出。为此，老艺人把十年前的唱词又改了回来：

> 五音大鼓数百年，
>
> 代代相传到今天，
>
> 它本是古老的文化遗产，
>
> 深受大家心喜欢；
>
> 当今时代变化大，
>
> 我们老当益壮换新颜，
>
> 决心把五音传承好，
>
> 让这美好的鼓曲永远流传。

（注：此部分资料由五音大鼓老艺人黄清军提供。）

由于对五音大鼓的有效保护，现如今，五音大鼓的几位老艺人十分高兴，他们每天都到村里设置的五音大鼓演习基地进行练习，他们把对自己家乡的热爱变成鼓词进行演唱。

## 《最美乡村蔡家洼》（唱词）

> 名扬四海彩云飘，利国利民五岳摇；
>
> 神州大地添异彩，数风流人物还看今朝。
>
> 五音大鼓数百年，代代相传到今天；
>
> 它本是古老的文化遗产，深受大家心喜欢。
>
> 五音大鼓唱新段，唱一唱蔡家洼村好景观；
>
> 蔡家洼是中国新农村建设的典范，
>
> 是北京最美乡村首都绿色庄园，
>
> 它本是观光休闲展示科普销售为一体的亮点，

非物质文化遗产丛书

Intangible Cultural Heritage Series

五音大鼓

堪称是花红柳绿生态的好庄园。

村北的公路有二十几米宽,

北端和京承高速紧相连,

四通八达全无阻,是农民致富的好来源。

高大牌楼迎宾站,奇花异草开两边,

那梧桐树是来自国外,招来了凤凰和财源,

只为我村环境好,多年的光棍当上新郎官。

生活的住宅楼拔地而起,布局合理多么美观,

环境整洁新气象,我们村民都喜欢。

购物不出大门口,看病诊所就在小区前,

幼儿园都是高标准,空军蓝天宇锋幼儿园;

学生上学专车送,不用家长花一分钱,

劳动就业条件好,那就是素食林鑫记伟业集团。

艾斐堡红酒庄园就在小区对面,

那是国际酒庄不一般,

酒庄是欧洲的建筑很独特,别具风格很可观,

可以观赏古时候酿酒文化,

那精美的作品人人都喜欢,

会议餐饮住宿为一体,度假休闲娱乐尽情地玩,

每天喝点红酒来品味,保准美容又养颜。

观光工业园多么宏伟,高大的厂房紧相连,

那都是科学化管理没有污染,

绿色食品健康又安全。

蔡家洼的豆腐名扬天下,通过深加工味道更新鲜,

有素鸡、素鱼还有素制五花肉,豆皮豆片豆腐丸,

腐竹素肉滋味美,各种糕点还有豆腐干,

那都是绿色食品放心去食用,

每天食用都用它益寿又延年。

温室大棚八百亩,都是利用瘠薄的土地和荒山,

在那里种南方的蔬菜和榴莲；

草莓猕猴桃多好看，还有木瓜荔枝和桂圆；

各种鲜果有十几种，自己采摘包你心喜欢。

我们的樱桃树就有五六万，

都是各国的优良品种世界领先，

我们是科学管理不使用化肥和农药，

结出的果实营养丰富，含有人体需要的多种氨基酸，

你要把我们村的樱桃来享受，长命百岁还得再加上20年。

环山公路25公里，好似玉带把腰缠，

站在高处往前看，眼前就是精美的玫瑰园；

玫瑰园占地1500亩，过去都是高低不平的荒草山，

现如今鲜花盛开香气扑人面，赏心悦目好景观，

一道道的台阶有序来排列，

就好似孔雀开屏一样般；

我们的玫瑰园拥有好多种，

有丰花一号大马士革和四季玫瑰，

都是优良品种花色鲜，碧绿草坪如同地毯一样般，

奇花异草各争先，蝴蝶翩翩起舞实好看，

百鸟朝凤悦耳边；

这里有情侣路、爱河、许愿石，古老的文化，

真是一步一景观，让您流连忘返动心弦。

您到这里赏花观美景，包您心情愉快又舒坦；

学生到此观美景，保您学习成绩优秀毕业搞科研；

青年伴侣观美景，保您事业有成恩恩爱爱度百年；

老人至此观美景，身体健康长命百岁寿比南山。

我今天不是说大话，

只因为您到这吃的、用的、看的都是绿色没有污染源，

更重要的是您生长在和谐的好社会精神愉快没有负担。

农业科技大楼多么优美，好似鲜花一样般，

在那里把我们的丰硕成果来展览，来了各界朋友去座谈，

谈历史，谈今天，越谈越觉得今天的小日子美又甜。

我村的美景说不尽，几天几夜都说不完，

说到此处算一段，欢迎各界朋友到我们蔡家洼来游玩。

游完美景听大鼓，五种妙音您赏全。

非物质文化遗产丛书

Intangible Cultural Heritage Series

五音大鼓

第 五 章

五音大鼓的传说故事

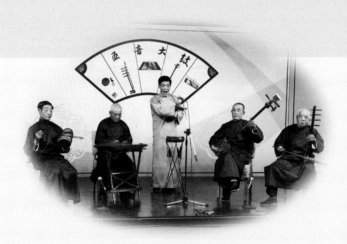

五音大鼓流传久远，伴随着许多动人的故事，《蔡家洼五音大鼓的由来》《义狐》《书祖的故事》就是其中的一部分。

# 第一节

## 蔡家洼村五音大鼓的由来

山区的冬季格外冷，外出讨饭兼说书算命为生的齐贺升、齐国华、陈朝稳、贾云青和李进义五人，艰难地行进在兴隆四道河和六道河之间的山谷中。

五人之中，李进义最小，还没有成年。几个人是初冬从家里出来的，一来是给人算命，二来是李进义会唱几段大鼓书；几个人都是一个村的，也就是密云县巨各庄镇蔡家洼村五亩地村小山沟的几个近邻。因为连年的自然灾害，加上不断的战火，生活非常艰难，当年收成又不好，他们几个便相约冬闲时间到外地卖艺兼讨饭挣几个钱以备度过来年的饥荒。

眼看年关将近，五个人在外混了一冬，要过年了，于是聚在一起结伴回家。

深冬的风很强劲，几个人都把破棉袄紧紧裹在身上，怀揣双手紧紧夹着两臂，几个大人肩上或多或少地背着些卖艺或讨饭要来的米面、干粮。

看看已过四道河了，翻过五道河的山梁，过了六道河就是密云县界的大城子了，到了大城子也就快到家了。此时虽然几个人都饿得够呛，但谁也不想动用命挣扎了一冬才换来的一点儿粮食，大家都等着到家后和家人一起过年呢。

刚刚翻上一个山梁的李进义突然折返回来，告诉齐贺升："大爷，不好，风紧，有绺子。"

说着话，对方也看到了他们，几个背着土枪，手拿棍棒的拦路人向这几个人包抄过来，几个人慌忙向背后的山沟里跑。身后的匪娃子有一个开了一枪，有几颗枪砂就落在了齐贺升的身边。

　　"大爷，把东西扔了吧，我们快跑。"李进义对齐贺升喊。

　　齐贺升咋不想扔啊，保命要紧，可要扔的东西是全家明年度饥荒的救命粮啊，丢了就是丢了全家的活路啊。齐贺升掂了掂粮袋。心想，反正一死，拼了命也得保住粮食，于是一咬牙继续奔命。

　　就在大家慌不择路地逃命时，跑在前面的李进义突然看见山坡上有一个穿花袄的姑娘。"快，跟我跑！"听见姑娘叫，大家拼命跟姑娘跑进另一条山沟，很快甩开了那些匪娃子。

　　等到了安全地带，一看姑娘，大家不约而同地叫了一声："是你啊！"

　　事情得从头年冬天说。头年冬天，也是齐贺升几个闯口外从古北口外往家赶。天正下大雪，雪越下越大，风也越刮越猛，十几步开外就见不着人影，眼前只有白茫茫一片。齐贺升依据经验和周围的道路类型识别，说"到了巴各石营孙家沟的地界了"。因为雪实在太大，大家准备找个背风的山崖堂（浅的天然山洞）休息。

　　也是凑巧，大家正艰难地在雪里扑腾（只能说是扑腾，李进义个子最小，雪几乎埋到了他的大腿了）。大家拔出一只脚再拔另一只脚，一个人拉着另一个人向前挪动。就在大家累得白毛汗直冒时，看见路边有一个石堂子，大家赶忙向石堂聚拢过去。

　　石堂子地方不小，雪没有漫到里边，刚好有一片空地。齐贺升把东西放到地上，让李进义看东西，他和几个大人去找些干柴笼火暖身。

　　附近没有树枝等柴火，齐贺升只好到更远的地方去找，拐过山脚，他正往前走，脚下被一堆软软的东西绊了一跤。"再厚的雪，踩下去也不会是软的啊。"齐贺升马上警觉起来：心想，该不会是碰上野兽了吧。他赶紧绕开。可他又想，如果是冻死或饿死的野兽，不是等于捡个外落（便宜）吗。于是他又掉头回来，用树枝拨开积雪。

　　这一拨开，让他大吃一惊，原来是一对母女因饥寒交迫昏倒在地，

五音大鼓

动弹不得，就被厚厚的积雪掩埋住了。他试探两人，都还有气息，便赶紧招呼另几个人把娘儿俩抬到了石堂里。

大家找来柴火把火点着，把母女俩扶到火边烤，齐贺升将随身带的水烧开，把一块玉米面饽饽煮开，做了一碗稀粥，喂给母女俩。经过半天的救助，两人终于被救了过来。

原来，两个人是出来走访亲戚的，谁知投亲不成，只好返回家，老家在兴隆火焰山村，一来因为雪大，二来，母女俩已经三天没吃饭了，熬到刚才的地方，终于昏倒了，如果不是几人相救，母女俩就得一命归西了。

救了母女俩，就不能让她们再饿死，于是齐贺升跟大家商量，把大家的干粮分一些给母女。还是孩子的李进义要把自己的干粮都给娘儿俩，几个大人便商量，大家一起救济她们，不让李进义一个人负担，最后禁不住李进义坚持，只好让他多出一些。当时大家都以为李进义是看上了女孩儿，后来到山上跟师傅学徒才知道，那个姑娘早许了人家，而李进义始终就没有那个想法。

"原来是你，"李进义首先认出了那个姑娘就是他们当年救的母女中的姑娘，便惊奇地问姑娘为何在此。姑娘说他跟父亲去看亲戚，刚好碰到过那些人，父亲说那些人可能是到前边祸害人的，准备到时候帮帮人家。姑娘说父亲是这一带有名的"快刀齐"，会使一手好飞刀，附近的土匪绺子祸害过好多村子，就是不敢到火焰山村来。就在爷儿俩在山头上看的时候，看到了几位，她最先认出的是李进义，她说父亲从另一侧迎那伙人去了，估计不久就会回来。大家脱离了匪徒的追袭，跟姑娘来到了姑娘的老家火焰山村。

说是村子，只不过才三户人家，姑娘家住在最高的山坡上，在最高处，刚好看到其他两家的院子。姑娘的母亲看到当年的救命恩人，当然喜不自胜。大家刚进家门不久，齐福田就回来了。

"爸爸，他们没把你怎么着吧？"姑娘赶紧问候父亲。

"没事，没事，他们敢不给我面子吗？"老头说着，也赶紧过来招呼惊魂初定的几个逃荒的人。齐贺升带头连连感谢老师傅的救命之恩。

老师傅却说，你们不是也救过我的老婆和女儿嘛，接着张罗老伴儿给几人做饭。

从那以后，几家就像亲戚一样来往起来。原来齐福田也是经常走南闯北的好汉艺人，使得一手好飞刀，还会唱大鼓书，特别是有一门绝技，就是后来的五音大鼓。他的五音大鼓是在承德一位老师傅那学的，是纯正的老调，当时各地的五音大鼓大都变了味，变成了以地方名称命名的地方大鼓，奉天派叫"奉天大鼓"，西河派叫"西河大鼓"，京东派叫"京东大鼓"，乐亭派叫"乐亭大鼓"等。齐贺升几人在跟齐福田走亲戚时，也相约一起出门演唱，齐福田也刚好搭伴凑伙，一伙人唱起了与别处不同的五音大鼓。小伙子李进义学习认真，记性极好，很快他就把《崇祯官话儿》（《木皮散人鼓词》）、《丝绒记》还有六部《春秋》中的两部和《呼家将》等十几部大书和几十部中短篇小书都学会了。

齐福田师傅教授大家，五音大鼓是应"义"而生，为"义"而存的，其他五音大鼓都因为分收益时分崩离析而解体，本打算把自己的这门绝技带到土里去（灭绝），但看到齐贺升几个人多年来生死相守，且信义有加，所以本打算封门的五音大鼓又传了下来。他让大家发誓，无论何时都不能为了薄利而毁坏了这门古老的传家技艺。

齐福田师傅去世以后，李进义已经长大，齐贺升、陈朝稳两位老人也相继去世。李进义接过主掌之位，带领齐殿章、陈廷栋、贾会东三人继续行艺。

也正是信守师父的遗嘱，五音大鼓经历风风雨雨，始终没有解散。

五音大鼓

# 第二节

# 义狐

火焰山村四面环山，只在东山向北转弯处形成一个自然的相对平整的山坡，坐落着四五户人家，几户人家世代睦邻友好，日出而作日落而息，日子平和，其乐融融。到了清朝末年，村中的齐家有了一个叫齐福田的儿子。小伙子乐善好施，走南闯北，八方学艺，练就了一身好技艺，能文能武，文能说上百部大鼓书，武能使一把好飞刀，远近闻名。有了这个小伙子之后，火焰山村更是平平安安，相邻几县的绺子土匪队伍都不来火焰山村打扰。

随着年龄增长，小伙子逐年渐老，在家的日子逐渐多了起来。在家的时候，村里的几户人家都知道他会说书，晚上都聚到他家听书，久而久之，村中的几个年轻后生也跟他学唱起来，他也唱得更起劲儿。

有一天晚上，村民们都聚到齐家的院子里听书，齐福田正唱得起劲儿，打手势时看见南山梁上两道绿幽幽的光亮，那天是月明天，月亮斜射的角度，让他看得分外清楚。他赶紧唱道："感谢大仙来保驾，感谢大仙来把书观；那位大仙来自哪里，晚生烧上高香啊敬上香烟。"报号完毕，那绿幽幽的光还在，他马上警觉起来，招呼大家都提起精神，以防有"砸明火"（抢劫）的来偷袭村子。

说来奇怪，大家沿齐福田指的方向都看到了那幽深绿光。可大家一议论，那光立刻没了，也没见什么动静。齐福田和几个年轻的手拿家伙向那闪绿光的山梁摸去，到了山梁上，那绿光又出现在前面，大家又往前赶了一段，那光还在前面，有人说是鬼火，有人说是狐仙，于是大家比怕绺子还害怕，都退了回去。齐福田起了好奇心，他艺高又胆大，凭借一身好武艺，只身前往，在连续翻过两座山头时，那两道光再没有动，他轻手轻脚靠近，当他能在月光下看清那东西的轮廓时，又一个景象出现在他更近的视野里。原来一只小白狐被猎人的猎夹夹住了后腿，

正在那挣扎，看到有人靠近，小东西立时安静下来。再看那闪绿光的东西，一只白茸茸的狐狸正蹲在一块大石头尖上合起两只前爪给齐福田作揖。

齐福田没管那大狐狸，而是把大铁夹子连同小狐狸一起抱回了家。大家听齐福田说狐狸请人救子的事时，都说齐福田在给大家开玩笑。

齐福田把小狐狸抱回家，把夹子从它腿上取下来，给小家伙敷上金创药，喂它吃东西。从那天开始，齐家院外每到快天明时都有狐狸的叫声，齐家人出门看时，每次不是死山鸡，就是死野兔放在家门口。

齐福田知道这是老狐狸给小狐狸送饭了。等到小狐狸伤好后，齐福田就把它放回山梁上去了，从那以后，那狐狸的踪迹就没了。

一转眼过了好几年，村民们把狐狸的事都快忘了。一天齐家人正在田里干活，突然山上来了一只雪白的狐狸，大家没怎么理会，谁知那狐狸却像挑衅似的跟齐家人鸣叫。齐家老大上前要抓它，它就后退，一点点把齐老大引过山梁到了一处山谷。到了山谷，那狐狸却不见了，齐老大觉得奇怪，不由自主地继续往前走了几步。这一走不要紧，正看见父亲身受重伤倒在路上。原来齐老先生上山干活时不小心摔伤了，由于没有帮手，自己伤又重，只好往回爬，但爬到这里再也没了力气，于是就昏死过去了。

齐老大恍然大悟，原来狐狸是来报信的，他感激地冲着山林四处行礼，然后背起老父亲赶回家里。

更神奇的是，在齐老先生去世后不久，一只雪白的狐狸也死在了老人的坟头上，那狐狸浑身雪白，没有一根杂毛。齐家人都惊叹不已，把那只狐狸深埋在老先生坟旁。

## 第三节

# 书祖的故事

### 一、痴情女双赴黄泉，信义男自残以报

斜阳古柳赵家庄，负鼓盲翁正做场。

古往今来悲喜事，三弦书鼓唱悠扬。

这是一个缠绵悱恻的故事，是一首爱情绝唱，更是一段大仁大义的英雄写照。

故事是悲壮的。书祖本来并不是盲艺人，而是一名风流倜傥的赶考秀才。旧时的都城在长安，也就是现在的西安。书祖是山东临沂人，祖上也是官宦人家，这一年刚好京城开科考选仕，书祖也和众多考生一起踏上进京赶考的行程，准备秋季的科举大考。

一路风餐露宿，跋山涉水，这一日终于来到京城。

京城好大好繁华，书祖家在山东临沂一代也是名门望族，家大业大，也曾见过好多场面，但和京城比起来，就逊色多了。年轻人好奇心一起，不免东游西逛一番。

也是赶巧了该有事，书祖一行人来到东街的一个十字路口，见有许多人围着，就想上去看看究竟。心想着，脚也随着迈步过去。就见人群中一位花白头发的老太太，破衣烂衫地坐在地上哭号。

其实老人并不邋遢，老人也是有身份的人，她是山东孟良寨的人，因为儿子在京城做官，好几年没回家了，于是母女俩到京城来找儿子。到了京城，才知道儿子遭奸臣弹劾被贬到外地去了。娘儿俩投亲无路，回家也没了路费，于是在街上乞讨。但是就在这时，一个大户人家的公子看见姑娘漂亮，顿时起了歹意，立时叫手下人来抓这个姑娘。母女俩抵抗不过，女儿被歹人掳走，老太太被拉扯得浑身泥土，本已破烂的衣

衫更加褴褛，没办法，只好当街哭号。

书祖听说此事，又见是山东老乡，赶考的心思一时全无，决定救出这个老太太的女儿。他把老太太安顿到一个老乡家住下，打听好那户抢人的大户人家的住处，便扮作看相算命先生到那家门前转悠。

大户人家虽然强横，但却迷信，抢亲纳妾也要图个吉利。听说门外有算命先生，便赶紧叫人来请，想让先生给算算吉凶祸福。书祖一听传唤，正中下怀，刚一进门就说晦气。这家老财主听说晦气，忙问原因。书祖就说，你家从东南方向来了灾星，原本昌盛兴隆的发家之势难免受损。财主暗暗庆幸，幸亏请了先生，要是任凭儿子胡来，把刚抢来的女人收了房，那就要大祸临头了。这老财主听信了书祖的话，就让书祖去看儿子掳来的女子。书祖来到关锁女子的房内一看，好个漂亮女子，真是貌美如花，肌凝如玉，心想多亏来得早，若不然，这美貌女子定会遭恶人毒手，心下更坚定了女子的心。

书祖见到女子，向老财主耳边说了几句话，老财主立即吩咐手下放人，并把儿子等人教训了一顿。

女子从恶人家脱身之后，没过多会儿，书祖就跟了出来，向女子说明原委后，便领她到老乡家去见母亲了。母女相见，抱头痛哭。

人是救出来了，可更大的麻烦事却出现在眼前。怎么安置这一老一小呢，书祖一时没了主意，自己是进京赶考的，身上盘缠有限，当时的处境只能送两人回家，但路途遥远，一个人的花费变成三个人的，实在应付不来。而留在当地，恶少不止一个，娘儿俩早晚还会遭遇毒手。

在作了一番仔细思索之后，书祖决定先送母女回家，明年再来赶考。

一路上，书祖三人省吃俭用，盘缠花完以后，就沿街乞讨。书祖在讨饭时，把母女安顿在破庙或僻静处，都是一人只身前往村寨，讨回饭菜尽量先让母女俩吃，如果讨得太少，就干脆自己饿肚子。老太太腿脚不好，碰上难走的路，书祖就背着老人赶路。

说不尽的风餐露宿，跋山涉水一路艰辛，这一日终于到了母女俩所住的庄上。一家人对书祖舍生忘死的救助感激不尽。老员外见书祖仪

表堂堂，又如此仁义，便立生招赘之心。原来姑娘尚未出聘，姑娘从小学习礼仪，女红针线无一不精，一路的相处，姑娘对书祖早心生爱慕之情，见父亲有此意，便立即允诺。

话说书祖在家早有妻室，妻子也是大户人家的千金，知书达礼，样样都好，可就一样，面容丑陋，在嫁到书祖家后，见书祖仪容俊美，自感般配不上，几次让书祖休了自己，而书祖坚持不肯，声言既成天地之盟，就将永生守护。过去的婚姻全凭父母之命，媒妁之言，对一个子女的婚姻，父母想的更多的是门当户对的利益，两人的情感不予考虑，再有就是，正房可为利而娶，而不喜欢的话，可以纳妾。谁知书祖是天生有信义之人，说既然已经娶妻，就终生不再另纳。为此父母也觉得有愧于书祖。

老员外的美意与书祖一说，书祖立刻拒绝，说自己已有妻室，不能再娶。老员外实在喜欢这仁义的年轻人，见年轻人如此说，更加心生敬佩。姑娘更是敬佩有加，一家人商定，就是做妾也要嫁给小伙子。于是老员外便找媒婆到书祖家说亲。书祖家听说有如此美事，刚好觉得第一房媳妇亏欠了儿子，正好补偿，于是欣然答应了老员外家。

就在两家都同意成就书祖好事时，书祖却说什么也不同意。虽然妻子相貌不美，但结婚以后的相处中，妻子的贤良早已冲淡了容貌上的缺陷，他已深深地爱上了妻子。

就在这时，书祖的妻子突然辞世。就在书祖妻子辞世的同时，被书祖相救的姑娘也投井自尽了。原来，两个痴情的女子为了深爱的男人，为了男人的幸福，为了成全对方，自己就选择了极端的做法。两家深感两女的恩义，便重礼将两女合葬。

深爱自己的两个女人的殉情，让书祖痛不欲生，就在两女的葬礼后，书祖毅然戳瞎了自己的双眼，他说爱人生活在黑暗世界，他也要在黑暗中生活，好天天陪伴他深爱的女人。

书祖不再为功名利禄而奔波，而是抱起了一把大弦子，把自己和妻子的爱情编成书目，唱起了大书，之后便有了《小两口争灯》；再后来，又将被救姑娘的情意和救姑娘的经过，编成长篇故事，后经多人加

工完善后就有了《丝绒记》的美妙故事。

书祖说书，浪迹江湖，他南来北往，行踪不定，在技艺上不断向各地的先贤学习，跟铁板大鼓书艺人学习铁板，跟木板大鼓艺人学习木板，还与老奉派交流，与河北民歌、安徽黄梅戏、陕北民歌等取长补短，创出了五音大鼓的鼓曲艺术形式。

## 二、智斗赵一霸

书祖家祖上一直是大户人家，家境殷实，祖传的家风是乐善好施，对乡里乡邻都极其照顾。到了书祖这代更是广散钱财，救济穷苦百姓。他还有一个爱好，就是好抱打不平。

赵庄的赵财主是有名的吝啬鬼，整天搜刮穷苦百姓，哪怕有一丁点儿好处，他都要占为己有，人称"赵一霸"。

这一天书祖领着徒弟们到赵庄说书，赵一霸当然不会消停，立刻就来找麻烦。书祖用心一想，不由得计上心来，决定教训一下这个"赵阎王"，于是书祖就让徒弟们准备了一番。

这一天，徒弟们来报，赵一霸又朝咱们这地界儿来了。书祖听说忙让徒弟们准备。赵一霸还真是准备来跟唱书班找碴儿的，可到近前一看，只见书祖端坐中央，徒弟们在往一块砖石上甩鸡蛋，那鸡蛋甩到砖面上，就听"刺啦"一声，一股烟起，那鸡蛋马上就熟了。徒弟用竹棍挑起熟鸡蛋递给师父，书祖接过来就美滋滋地吃起来。赵一霸的到来，书祖早已知晓，只是等老财主到了近前，才装作刚看见的样子，还煞有介事地让老财主尝了个摊熟的鸡蛋。老财主尝了鸡蛋，不明所以，想知道那块砖为何能摊鸡蛋。书祖说：老财东啊，您有所不知，当年太上老君炼丹时，孙悟空大闹天宫，搅了老君的炼丹炉，踩掉了几块砖，可巧让我们得了一块，我们这些人走南闯北的，全靠它做吃的呢，这块砖叫"烈火金刚砖"。老财主听后，立即就想据为己有，于是假惺惺地说：先生们，我也是乐施好善的人，以后大家尽可以到我家歇脚吃饭……就在老财主还没说出下文时，书祖接过话说：好说，好说，老财东不就是欣赏我的烈火金刚砖吗，好说好说，财东喜欢是给我们长脸，您老既然

喜欢，您请笑纳便是。说话间，已经过了好长时间，那块砖刚好温了，赵一霸拿到两手中，还有热热的余温，他便美滋滋地去了。

赵一霸前脚刚走，书祖就叫徒弟们赶紧准备，找来一匹瘦马拴在院子里。

赵一霸得了宝砖，喜不自胜，专门为宝砖做了宝匣，还腾出一间上房供奉。另一方面，他广发喜帖，告知亲朋邻里，说自己喜得宝物，叫大家吉日来观宝。说是叫大家沾沾喜气，其实是老财主想趁机捞上一笔大家随喜的份子钱。

终于，老财主请人择的黄道吉日到了，方圆百里的亲朋好友都来了，大家也确实想看看他到底得了啥宝物。老财主看大家都到了，就神神秘秘地等待吉时。他看着大家大盒小盒的礼物和拜帖，心里那个美啊，把眼睛笑成了一条缝，肥胖的猪头老脸上的赘肉都笑得堆作一团。他频频给客人们敬酒，有人着急要看宝物，他得意扬扬地说：等等吉时、吉时，不急啊不急。

酒过三巡，菜过五味，老财主才犹抱琵琶半遮面地把摆着"宝物"的八仙桌抬到院子里。他郑重地把砖块取出摆在桌上，决定亲自表演。他拿起一个鸡蛋向砖上甩去，鸡蛋非但没熟，蛋黄和蛋清还流了一桌子；再甩一个，还是如此。老财主急得直冒汗，接二连三地往砖上甩鸡蛋，都没有成功，反倒浑头八脑地弄了自己一身。

亲朋们见老财主搬出一块灰不溜秋的青砖已觉好笑，见他弄成这个样子，更是哄然大笑，然后便一哄而散了，顺手又把自带的礼物都拿了回去。

赵一霸出了大洋相，还白白赔上了好几十桌酒席，心里那个气呀，恨不得把书祖立即杀死，便气势汹汹地去找书祖。

赵一霸来到书祖的住处，还没到跟前就见到有好多人围在那里。老财主好奇心顿起，又悄悄地挤进人群。书祖早得他要来的消息，只见一个徒弟拿来一个铜盆接在拴在院子里的瘦马屁股下面，只听"当啷"一声脆响，马屁股下了一锭元宝。老财主看得傻了眼，以为自己眼花了，赶紧揉揉，又看，确实没错，那匹马分明拉出一块金灿灿的金子。

老财主刚才还火冒三丈，见这景象，立即贪心又起。等人群散尽，他假装笑脸来跟书祖套近乎。这一次老财主要高价买马，书祖说什么也不干：老财东啊，我得了一块宝砖，您给要了去，这次我又得了这宝马，您给我们留条活路吧，我们也一扒拉（一伙）人要生活啊，就指望这马给我们拉这一点儿金子过活啊。这赵一霸哪能放过，眼看就要急眼。书祖便十分不情愿地把缰绳交到老财主手里。

这赵一霸心眼多，心想宝马可不比那砖，这是实打实的硬货，拉金子，要是有人眼红可不是好玩的。于是他不再声张，只是暗暗地收拾那间藏砖的上房，铺上厚厚的地毯，把瘦马喂养在中间。他好吃好喝地喂马，那马一做拉屎状，他就赶紧叫家人用上好的铜盆铺上红布去接。第一天他接了一泡马粪，第二天又接了两盆马粪。由于他财迷心窍，心想喂得好，马拉的金子就多，于是没命地给马喂好料，结果没几天，那马撑得连连拉稀，弄得干净的上房里高级地毯一团脏乱臭，这时老财主才知又上了书祖的当。

为了宝马，赵一霸真的给了书祖好多钱，就在赵一霸把马买走之后，书祖又找人准备一番。

赵一霸接连上当，十分气愤，这一次他找来帮手，到书祖的书班上大闹一通，把值钱的东西全部掠走，还把书祖捆绑起来。

其实书班早已没什么东西了，书祖早做了安排。

就在当天夜里，快被气死的赵一霸找来两个长工，把捆好的书祖悄悄抬出村子，让他们把书祖沉到深潭里去。半路上，书祖就给两个长工讲故事，说服长工放了他。两个长工见东家太毒辣，平时对他们又不好，索性就放了书祖，然后自己也开溜了。

第二天，太阳出山时，书祖赶着一群羊穿过大街大摇大摆地走过来，早有赵一霸的狗腿子看到了，书祖便特意与人高声谈笑，说昨天他赶龙王大会去了，说龙王奖励了他一群羊，今天半夜三更还去，这一次要往最深的潭里去，到时龙王会奖励他一群高头大马，还煞有其事地对大伙说，别让赵一霸听到，说赵一霸坏得很，老抢他的好东西，这要让他听到，他一定会来抢的。

五音大鼓

　　狗腿子赶紧跑回府告诉赵一霸。于是赵一霸又亲自出门偷偷查看，见一大群羊在山坡上吃草，书祖正在眉飞色舞地讲述他的见闻。书祖说，本来赵一霸是要害他的，派两个长工把他沉入深潭，结果把他扔进潭里后，却见他赶出一大群羊，于是两人见者有份，各分一份走了。这赵一霸心里这气呀！

　　这老财主还真是记吃不记打，要不说他贪婪呢。这次他带上了两个最得力的狗腿子，吩咐两人到时把他往深潭里扔，还叫两人看他手势，到时好帮他赶马。

　　当夜三更刚到，他就迫不及待地让两个狗腿子往深潭里推他，当他脚够不着潭底儿时，就开始挣扎，一边挣扎一边大叫"……快……快……快"，他两手乱舞，露一次头喊一句"快"。其实就在他露出水面的一瞬间，只能发出一个"快"的音符。两个狗腿子和赵一霸都是一样的财迷，见主子挥手，又叫"快"，以为是叫他们去帮忙，就赶紧跳下潭去了，结果三人在水里乱抓一气，都一命呜呼了。

　　其实赵一霸没到自家的羊圈去看，书祖赶的正是他家的羊群。

　　就在赵一霸家大办丧事的时候，书祖早和徒弟们到远处说书去了。

　　传说书祖唱的就是五音大鼓，他先跟"四大门徒"一起说唱，这四大门徒是梅子清、青云峰、胡鹏飞、赵恒利。之后他又收了"五小门徒"，即丁、果、范、高、齐五家。

# 五音大鼓经典鼓词欣赏

## 第六章

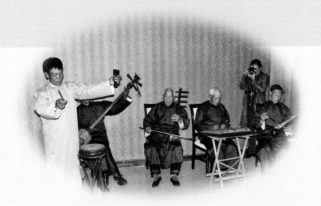

## 一、《木皮散人鼓词》

演唱：齐殿章

释闷怀，破岑寂，只照着热闹处说来。

十字街坊，几下捶皮千古快；

八仙桌上，一声醒木万人惊。

凿破混沌作两间，

五行生克苦歪缠。

兔走鸟飞催短景，

龙争虎斗耍长拳。

生下都从忙里老，

死前谁会把心宽！

一腔填满荆棘刺，

两肩挑起乱石山。

试看那汉陵唐寝埋荒草，

楚殿吴宫起暮烟。

倒不如淡饭粗茶茅屋下，

和风冷露一蒲团。

科头跣足剜野菜，

醉卧狂歌号酒仙。

正是那："日上三竿眠不起，

算来名利不如闲。"

从古来争名夺利的不干净，

教俺这江湖老子白眼看。

忠臣孝子是冤家，

杀人放火享荣华。

太仓里的老鼠吃的撑撑饱，

老牛耕地使死倒把皮来剥！

河里的游鱼犯下什么罪？

刮净鲜鳞还嫌刺扎。

那老虎前生修下几般福？

生嚼人肉不怕塞牙。

野鸡兔子不敢惹祸，

剁成肉酱还加上葱花。

古剑杀人还称至宝，

垫脚的草鞋丢在山洼。

杀妻的吴起倒挂了元帅印，

顶灯的裴瑾挨些嘴巴。

活吃人的盗跖得了好死，

颜渊短命是为的什么？

莫不是玉皇爷受了张三的哄！

黑洞洞的本账簿哪里去查？

好兴致时来顽铁黄金色，

气煞人运去铜钟声也差。

我愿那来世的莺莺丑似鬼，

石崇托生没个板渣。

世间事风里孤灯草头露，

纵有那几串铜钱你慢扎煞！

俺虽无临潼关的无价宝，

只这三声鼍鼓走遍天涯。

老子江湖漫自嗟，

贩来古今作生涯。

从古来三百二十八万载，

几句街谈要讲上来。

权当作蝇头细字批青史，

撇过了之乎者也矣焉哉。

但凭着一块破皮两页板，

不教他唱遍生旦不下台！

你看起初时茹毛饮血心已狠，

燧人氏泼油添盐又加上熬煎。

有巢氏不肯在山窝里睡，

榆林遭殃才滚就了椽。

庖牺氏人首蛇身古而怪，

鼓弄着百姓结网打净了湾。

自古道"牝鸡司晨家业败"，

可怎么伏羲的妹子坐了金銮！

女娲氏炼石补天空费了手，

到于今抬头不见那补丁天。

老神农伸着个牛头尝百草，

把一些旺相相的孩子提起病源。

黄帝平了蚩尤的乱，

平稳稳的乾坤又起了争端。

造作了那枪刀和弓箭，

这才是惯打仗的祖师不用空拳。

嫌乎那毛达撒的皮子不中看，

弄斯文又制下衣和冠。

桑木板顶在脑盖子上，

也不怕滴溜着些泥弹打了眼圈！

这些都是平白里生出来的闲枝节，

说不尽那些李四与张三！

隔两辈帝挚禅位把兄弟让，

那唐尧虽是个神圣也遭了磨难。

爬爬屋三间当了大殿，

衮龙袍穿这一领大布衫。

咕嘟嘟洪水滔天谁惹的祸？

百姓们鳖嗑鱼吞死了万千。

拿问了治水大臣他儿子续了职，

穿着些好古董鞋子跑的腿酸。

教伯益放起了一把无情火，

那狼虫虎豹也不得安然。

有一日十日并出晃了一晃，

吓得那狐子妖孙尽胆寒。

多亏了后羿九枝雕翎箭，

十个红轮只剩了一个圆。

说不尽这桩桩件件蹊跷事，

再把那揖让盛典表一番。

常言道"明德之人当有后"，

偏偏的正宫长子忒痴顽！

放着个钦明圣父不学好，

教了他一盘围棋也不会填。

四岳九官举大舜，

倒赘个女婿掌江山。

商君不肖又是臣做了主，

是怎么神禹为君他不传贤？

从今后天下成了个子孙货，

不按旧例把样子翻。

中间里善射的后羿篡了位，

多亏了少康一旅整朝权。

四百年又到了商家手，

桀放南巢有谁哀怜！

虽然是祖辈的家业好过活，

谁知道保子孙的方法不如从前。

五音大鼓

再说那成汤解网称仁主，
就应该风调雨顺万民安，
为什么大旱七年不下雨？
等着他桑林摆桌铺起龙坛！
更可笑剪爪当牲来祷告，
不成个体统真是歪缠。
那迂学包子看书只管瞎赞叹，
只怕这其间的字眼有些讹传！
自从他伐桀为君弄开手，
要算他征诛起稿第一位老先。
到后来自家出了个现世报，
那老纣的结果比老桀还憨。
现成成的天下送给周家坐，
不道个"生受"也没赏过钱。
净赔本倒拐上一个脖儿冷，
霎时间白牛犊变成了大红犍。
这才是"浆里捞来水里去，
一更里荷包照样儿穿！"

这周朝的王业根茎里旺，
你看他辈辈英雄都不差。
这才是栽竹成林后来的大，
到西伯方才发了个大粗芽。
可恨那说舌头的杀才崇侯虎，
挑唆着纣王昏君把他拿。
打在南牢里六七载，
受够了那铁锁和铜枷。
多亏了散宜生定下胭粉计，
献上个兴周灭商的女娇娃。

一霎时蛟龙顿断了黄金锁，

他敢就摇头摆尾入烟霞。

更喜的提调两陕新挂印，

驾前里左排钺斧右金瓜。

他生下了儿子一百个，

哪一个是个善菩萨？

不消说长子武王是圣主，

就是他令弟周公也是个通家。

渭水打猎做了好梦，

添上个惯战能征的姜子牙。

儿媳妇娶了邑姜女，

绣房里习就夺槊并滚叉。

到于今有名头的妇人称"十乱"，

就是孔圣人的书本也把他夸。

他爷们昼夜铺排着行仁政，

那纣王还闭着俩瞎眼在黑影里爬。

多少年软刀子割头不知死，

直等到太白旗悬才把口吧！

老纣王倘然留得一口气，

他还有七十万雄兵怎肯安宁？

万一间黄金钺斧折了刃，

周武王，只怕你甲子日回不得孟津城！

再加上二叔保住武庚的驾，

朝歌地重新扎起了商家营。

姜太公杀花老眼溜了阵，

护驾军三千丧上命残生。

小武庚做起一辈中兴主，

诛杀逆臣屠了镐京。

五
音
大
鼓

监殷的先讨过周公的罪，

撇下那新鲜红鞋穿不成。

净弄的火老鸹落屋没有正讲，

河崖上两场瞎关了兵。

到其间武王纵有千张嘴，

谁是谁非也说不分明！

（所以武王就下了个毒手，一刀斫下纣王的头来……）

都说是"无道昏君合该死！"

把一个新殿龙爷称又尊。

全不念六百年的故主该饶命，

都说"这新皇帝的处分快活煞人！"

这个说："没眼色的饿莩你叩的什么马？"

那个说："干舍命的忠臣你剖的什么心？"

这个说："你看那白胡子的元帅好气概！"

那个说："有孝行的君王还载着个木父亲！"

满街上拖男领女去领钜桥的粟，

后宫里秀女佳人都跟了虎贲。

给了他个泰山压顶没有躲闪，

直杀的血流漂杵堵了城门。

眼见他一刀两断君臣定，

他可才稳坐在龙床不用动身。

灵长自古数周朝，

王迹东迁渐渐消。

周天子二衙管不着堂上的事，

空守着几个破鼎惹气淘。

春秋出头有二十国，

一霎时七雄割据把兵鏖。

这其间孔孟周流跑杀马，

须知道不时行的文章谁家瞧？

陕西的秦家得了风水，

他那蚕食方法起的心高。

哪知道异人返国着了道，

又被个姓吕的光棍顶了包。

他只说化家为国王做了帝，

而其实是以吕易嬴李代了桃。

原来这杂种羔子没有长进，

小胡亥忤逆贼达又是祸苗。

老始皇歇在灵床没眼泪，

假遗诏逼杀他亲哥犯了天条。

望夷宫虽然没曾得好死，

论还账还不够个利钱梢！

到后来楚汉争锋换了世界，

那刘邦是一个龙胎自然不糙。

"一杯羹"说的好风凉话，

要把他亲娘的汉子使滚油熬。

乌江逼死他盟兄弟，

就是那座下的乌骓也解哀号。

这是个白丁起手新兴样，

把一个自古山河被他生掏。

最可笑吕后本是他结发妇，

是怎么又看上个姓审的郎君和他私交！

平日家挺腰大肚装好汉，

到这时鳖星照命可也难逃。

中间里王莽挂起一面新家的匾，

可怜他四百年炎祚斩断了腰。

那老贼好像转世报仇的白蛇怪，

五音大鼓

还了他当初道上那一刀。

幸亏了南阳刘秀起了义,

感动的二十八宿下天曹。

逐日家东征西讨复了汉业,

譬如那冷了火的锅底两番烧。

不数传到了桓灵就活倒运,

又出个瞅香迎的曹瞒长馋痨。

他娘们寡妇孤儿受够了气,

临末了一块喘气的木头他还不饶!

小助兴桃园又得了个中山的后,

刘先主他死挣白缠要闯一遭。

虽然是甘蔗到头没大滋味,

你看他鱼水君臣倒也情意高。

且莫说关张义气卧龙的品,

就是那风流常山是何等英豪!

空使杀英雄没捞着块中原土,

这才是命里不该枉费劳。

可恨那论成败的肉眼说现成话,

胡褒贬那六出祁山的不晓六韬。

出茅庐生致了一个三分鼎,

似这样难得的王佐远胜管萧。

倒不如俺这捶皮的江湖替他吐口气,

当街上借得渔阳大鼓敲。

曹操当年相汉时,

欺他寡妇与孤儿。

全不管"行下春风有秋雨",

到后来他的寡妇孤儿又被人欺。

我想那老贼一生得意没弄好脸,

他自从大破刘表就喜娇诏了旨。

下江东诈称雄兵一百万，

中军帐还打着杆汉家旗。

赤壁鏖兵把鼻儿扛，

你拖着杆长枪赋的什么诗？

倒惹得一把火燎光了胡子嘴，

华容道几乎弄成个脖儿齐！

从今后打去兴头没了阳气，

那铜雀台上到底也没捞着乔家他二姨。

到临死卖履分香丢尽了丑，

原是个老婆队里磣东西！

始终是教导他那小贼根子篡了位，

他学那文王的伎俩好不跷蹊！

常言道"狗吃蒺藜病在后"，

准备着你出水方知两腿泥。

他做了场奸雄又照出个影，

照样的来了一个司马师。

活像是门神的印板只分了个左右，

你看他照样的披挂不差一丝。

年年五丈起秋风，

铜雀台荒一望空。

卧龙已没曹瞒就灭，

那黄胡子好汉又撅下江东！

三分割据周了花甲，

又显着司马家爷们弄神通。

晋武帝为君也道是"受了禅"，

合着那曹丕的行径一样同！

这不是从前说的个铁板数，

五音大鼓

就像那打骰子的凑巧拼了烘。

眼看着晋家的江山又打个两起，

不多时把个刀把给了刘聪。

只见他油锅里的螃蟹支不住，

没行李的蝎子就往南蹦。

巧机关小吏通奸牛换了马，

大翻案白版登舟蛇做了龙。

次后来糊里糊涂又挨了几日，

教一个扫槽的刘裕饼卷了葱。

这又是五代干戈起了手，

可怜见大地生灵战血红！

南朝创业起刘郎，

贩鞋的光棍手段强。

他龙行虎步生成的贵，

是怎么好几辈的八字都犯刑场？

那江山似吃酒巡杯排门转，

头一个是齐来第二个是梁。

姓萧的他一笔写不出两个字，

一般的狠心毒口似豺狼。

那萧衍有学问的英雄偏收了侯景，

不料他是撅尾巴的恶狗乱了朝纲！

在台城饿断了肝花想口蜜水，

一辈子干念些弥陀瞎烧了香。

陈霸先阴谋弱主篡了位，

隋杨坚害了他外甥才起了家。

东宫里杨广杀了父，

积作的扬州看花把命化。

六十四处刀兵动，

改元建号乱如麻。

统前后混了一百九十单八载，

大唐天子才主了中华。

大唐传国二十辈，

算来有国却无家。

教他爹乱了宫人制作着反，

只这开手一着便不佳。

玄武门谋杀建成和元吉，

全不念一母同胞兄弟仨！

贪恋着巢刺王的妃子容颜好，

难为他兄弟的炕头怎样去扒！

纵然有十大功劳遮着脸，

这件事比鳖不如还低一扒！

不转眼则天戴了冲天帽，

没志气的中宗又是个呆巴。

唐明皇虽是平了韦后的乱，

他自己的腔像也难把口夸。

洗儿钱亲自递在杨妃手，

赤条条的禄山学打哇哇。

最可恨砀山贼子坐了御座，

只有个殿下的猢狲掴他几掴！

从此后朱温家爷们灭了人理，

落了个扒灰贼头血染沙。

沙陀将又做了唐皇帝，

不转眼生铁又在火灰上爬。

石敬瑭夺了他丈人的碗，

倒踏门的女婿靠着娇娃。

李三娘的汉子又做了刘高祖，

五音大鼓

咬脐郎登极忎也软匹。

郭雀儿的兵来挡不住，

把一个后汉的江山又白送给他。

姑父的家业又落在他妻侄手，

柴世宗贩伞的螟蛉倒不差。

五代八君转眼过，

日光摩荡又属了赵家。

陈桥兵变道的是"禅了位"，

那柴家的孩子他懂得什么？

你看他作张作致装没事，

可不知好凑手的黄袍哪里拿？

"有大志"说出得意话，

那个撒气的筒子吃亏他妈！

让天下依从老婆口，

净落得烛影斧声响咔嚓！

此后来二支承袭偏兴旺，

可怜那长支的痴儿活活吓杀。

你看那远在儿孙又报应，

五国城捉去的是谁的根芽？

康王南渡吓破了胆，

花椒树上的螳螂爪儿麻。

他爹娘受罪全不管，

干操心的忠臣呕血盅了疮疤。

十二道金牌害了岳武穆，

那讲和的秦桧他不打死蛇。

这其间雄赳赳的契丹阿骨打，

翻江搅海又乱如麻。

三百年的江山倒受了二百年的气，

那掉嘴的文章当不了厮杀！

满朝里咬文嚼字使干了口，

铁桶似的乾坤半边塌。

临末了一个好躲难的临安又失了守，

教人家担头插尽江南花！

文天祥脚不着地全没用，

陆秀夫死葬鱼腹当了什么？

说不尽大宋无寸干净土，

你看那一个汉寝唐陵不是栖鸦？

从今后铁木真的后代又交着好运，

他在那斡难河上发了渣。

元世祖建都直隶省，

把一个花花世界喝了甜茶。

看他八十八年也只是闰了个大月，

那顺帝又是不爱好窝的癞蛤蟆。

这正是有福的妨了没福的去，

眼见这皇觉寺的好汉又主了中华。

接前文再讲上一辈新今古，

明太祖那样开国贤君古也不多。

真天子生来不是和尚料，

出庙门便有些英雄入网罗。

不光是徐、常、沐、邓称猛将，

早有个军师刘基赛过萧何。

驾坐南京正了大统，

龙蟠虎踞掌山河。

这就该世世的平安享富贵，

谁料他本门的骨肉起干戈！

四子燕王原不是一把本分手，

生逼个幼主逃生做头陀。

莫不是皇觉寺为僧没会了愿？

又教他长孙行脚历坎坷！

三十年的杀运忒苦恼，

宰割了些义士忠臣似鸭鹅。

铁铉死守济南府，

还坑上一对女娇娥。

古板正传的方孝孺，

金銮殿上把孝棒儿拖。

血沥沥十族拐上了朋友，

是他哪世里烧了棘子乖了锅！

次后来景清报仇天又不许，

只急得张草檀的人皮手干搓！

到英宗命该充军道是"北狩"，

也用不着那三声大炮二棒锣。

这几年他兄弟为君翻（火专）饼，

净赘上个有经济的于谦死在漫坡！

正德无儿取了嘉靖，

又杀了些好人干天和。

天启朝又出了个不男不女二尾子货，

和那奶母子客氏滚成窝。

崇祯爷他扫除奸党行好政，

实指望整理乾坤免风波。

谁知道彰义门开大势去，

那煤山上的结果哪里揣摩？

莫不是他强梁的老祖阴骘少，

活该在龙子龙孙受折磨！

更出奇真武爷显圣供养的好，

一般的披散着发赤着脚。

为什么说到这里便住了手？

只恐怕你铁打的心肠也泪如梭！

## 二、《红月娥做梦》

演唱：黄清军

头戴锷子身穿梭

杀人宝剑鞘内搁

上阵全凭桃花马

一口大刀震山河

（说白）我，红月娥，

自那日在对松关前

与罗章大战十数回合

我把他拿下马。

我二人定下了婚姻之事

又有数日未曾见面

真叫人想念啊

（唱）

闷坐香闺红月娥

思想起罗章我的小哥哥

自那日在松关前打了一仗呀

我把他拉下马征驮

刀摁脖子问亲事

我有心要杀他来着

我还舍呀我还舍呀

我舍还没舍得呀

我爱他国公之子将门后

我爱他十七八岁枪法多

我爱他眉清目秀长得那么美啊

未曾说话他笑呵呵

咳，一笑还有两酒窝啊

我二人定下了婚姻事

回到家我也没敢对着我的妈说

我大哥红江知道不愿意

我二哥红海知道也不能饶我

我闷坐房中胡思乱想啊

想起来东庄啊

那个王媒婆

那一日王媒婆来到我们家下

来和我妈妈来唠嗑：

"我今天到此啊不为那别的事

为的是你们丫头红月娥

常言道男大当婚女大当嫁

这么大的闺女家咋还不出阁"

我妈问她往谁家给

吆，王媒婆带笑她就把话说：

"北平府有一个老罗义

他有个罗章孙孙俏皮的小伙啊"

我妈她一听把嘴一撇：

"王大妹子你咋净胡说

都说罗章长得好

光听好来可没见过

再者说我们月娥才十七岁

这小点的姑娘她出阁忙什么啊"

月娥我在一旁急得干搓脚

走上近前把话说：

"你嫌月娥年纪小

我嫂子十七岁嫁给了我哥哥"

我妈她闻听这句话

吆，姑娘大了可留不得

留来留去八成要出说

我妈她没说给来也没说不给

气得我无精打采回到北楼阁

常言说人逢喜事精神爽

闷来愁肠困睡多

手扶香腮打了一个盹啊

梦见了罗章来娶我呀

一进府门放了三声炮

惊动了我大哥和二哥

我大哥红江就在前边走

我二哥红海后边紧跟着

月娥我手扶窗帘往外看

一宗一样看明白

小女婿骑的本是高头大白马

陪姑爷骑的本是撅嘴骡

一前一后进了院

后面还有两面锣

让到上屋把酒喝

他一进屋抬头看

炕上摆着八仙桌

有青梅有橘饼水果白糖样式铎铎

让着亲友来吃酒

再把我妈妈说上一说：

迈步我就把上房进啊

叫声丫头红月娥

你起来吧来起来吧

你梳洗打扮好上喜车

丫头啊

五音大鼓

丫头你今天出阁去

娘我有几句话对着女儿说

公婆面前要行孝

大伯子面前笑话少说

小姑子不好你可别管

小叔子不好你闲话少说

月娥我一听心暗笑

还是我的妈妈道道多

我心里愿意可假装不愿意呀

热乎乎的身子爬出了被窝

我嫂子端过来一碗面

他姑姑你吃点喝点好上喜车

月娥我接过来这碗面

不由我心里犯掂掇

我有心吃了这碗面

是穷了妈家富了婆家

穷了妈家不要紧

到后来哥哥嫂子怎么能够去接我

我有心不吃这碗面

富了妈家穷了婆婆

穷了婆婆不要紧

到后来我和我的丈夫还得受颠簸

我何不吃半碗来留半碗

叫他们两家日子过得一般多啊

带上了离娘酒还有那离娘肉

我的哥哥来抱着

抱着月娥上了轿

新姑爷也上了马征駄

一出府门放了三声炮

行走路过武家坡

武家坡前黄风刮

风刮盖头扑搭着

月娥我手扒轿帘往外看

一宗一样看明白

小女婿十字披红就在马上坐

个头不高也不矬

我早就爱罗章长得好啊

坐在轿里一个劲地念弥陀

不多一时喜车来到婆家的大门口

叔公说憋憋性先别下喜车

大伯嫂拿着筛子盖轿顶

二伯嫂拿捆谷草燎喜车

要问这盖轿顶燎喜车为的什么事

据说是新过门的媳妇憋憋性省得脾气多

月娥我心里暗暗笑

本来我的脾气就柔和

这时候转过来哪一个

转过来月娥我的老婆婆

她言说，你踩那高粱袋子来上炕

高升高斗五子登科

你坐福别冲正南坐

冲着那大太岁那可了不得

冲着那大太岁十二年不生养

冲着那小太岁开花结果也得六年多

拜罢了天地洞房入

大伯嫂小姑子叽叽嘎嘎把话说

都说新人你的活计好

脱下鞋来我们看看活

要是好来学着做

要是不好各做各的活

大伯嫂上前抱住了我

小姑子急忙就把我鞋脱

她言说把鞋扔在地

看是仰来还是合

要是仰来生小子

要是合来姑娘多

她把绣鞋扔在地

一只仰来一只合

小姑子在一旁拍着手地笑

嫂子你到以后姑娘小子一边多

臊得月娥我红了脸

该死的丫头净胡说

不是嫂子我夸海口

没有能耐不能说

我和你哥哥过上三年并二载

保准那姑娘小子生他一被窝呀

大伯嫂小姑子叽叽嘎嘎扬长去呀

再把罗章说上一说啊

罗章他左手拿着一壶酒

右手拿着两个白面饽饽

他迈步就把洞房进啊

叫声娘子红月娥：

"你吃点吧来吃点吧

你要是不吃啊你就喝"

月娥我心里暗暗笑

刚当上小女婿就知道疼老婆呀

我二人手拉手地就把那牙床上

上了牙床唠些个贴心嗑

唉，不对你们说呀

我们二人过了二年半

生了个白胖小子模样好

长得和他的爹爹差不多

一笑也有两个小酒窝呀

正是二人团圆梦啊

狸猫扑鼠挠窗阁

激冷冷惊醒南柯梦

忽听大炮震山河

我问哪里大炮响啊

秦英领兵把关夺

月娥披刀上了马啊

疆场以上动干戈

## 三、《鲁班学艺》

演唱：黄清军

九曲黄河十八湾，

湾子里有个鲁家关，

鲁家关住着个鲁老汉，

鲁老汉的木匠手艺名不虚传。

可是他从没收过徒弟一个，

总嫌自己的手笨艺拙太一般。

一辈子省吃俭用把钱攒，

叫儿子投奔高师到终南山。

老木匠身边有儿子三个，

大儿子叫鲁栓，二儿子叫鲁宽，三儿子最小叫鲁班。

那鲁栓、鲁宽几次出门去学艺，

花光了盘缠空着手回还!

这一天，老木匠忙把鲁班叫:

"孩子! 你今年十八正当年，

我一辈子的希望全在你啦!

你牵出马，备上鞍，带上银子当盘缠，

不学好了手艺别回转，寻师快奔终南山。"

小鲁班，告辞了爹娘把路赶，

晓行夜宿催马扬鞭。

这终南山离家有几千里远，

望断天涯行路难。

一里青石坎坷路，

二里泥塘芦苇滩，

三里黄沙狂风卷，

四里大河水面宽，

五里深山多虎豹，

六里悬崖万丈渊，

一百里荆棘如利箭，

五百里森林无人烟，

千里跋涉顶暴日。

万里寻师不怕寒。

只有那懂事的马儿当伙伴，

不找到终南山，它死也心不甘!

这一天，把凶险的大河渡过去，

嗬，柳暗花明换了新天。

抬头看，有个老奶奶路边站，

鲁班下马迎上前:

"老奶奶! 终南山离这儿还有多远?"

老奶奶笑着指彩云间:

"终南山，入云端，

人过要低头，马过要下鞍，

直走一百里，

弯走三百三，

三百座山头上，

有三百位神仙，

不知你找哪一位？"

鲁班说："我找木匠祖师老神仙！"

（白）"你找他呀！你顺着我的手儿留神看，

不准数差不准数偏，

这九百九十九条道，

当中那条通着终南山。"

小鲁班，睁大两眼把路数，

左数四百九十九，右数四百九十九，

一条也不差，一条也不偏，

牵马直奔中间路，这就登上了终南山！

（白）鲁班来到山顶，见一片树林子里露出三间草房。他把马拴在一颗老槐树上，轻轻推门而入。进门来见案子上放着破烂不堪的锛凿斧锯，还有个没耳朵的熬鳔锅子。下半间炕上躺着个白发苍苍的老头子，伸着俩腿正睡大觉，一打呼噜，咕隆隆隆，就像下雨天打的那闷雷，好家伙，震得草房乱颤。鲁班心想，这老头子一定是木匠老祖啦！没敢惊动他，蹑手蹑脚地往炕沿儿上一坐，等老头子一翻身儿，他刚要凑上说话儿，那老头子又打上闷雷啦，咕隆隆隆。小鲁班坐那儿等啊，等，等到太阳快下山的时候，这木匠老祖才坐起来。

小鲁班咕咚忙跪倒：

"师傅大人！我投师学艺找到这终南山。"

"你姓甚名谁家住哪里？"

"我姓鲁名班，家住黄河鲁家关。"

"啊？学木匠为啥跑这么远？"

"只因为您技艺超群不一般。"

五音大鼓

"哈哈！你学会了手艺干什么用啊？"

"我要为天下的老百姓建家园！"

老祖师笑着把他忙扶起：

"好吧！先给我干点儿零活儿效力几天。

我这些家伙老没使啦。

撂下足有五百年。

你赶快把它修理好，

想跟我学艺可别怕麻烦。"

小鲁班忙把家伙拣，

搬来块磨刀石厚又宽，

一把把斧子锛了刃，

一把把锯子没齿尖，

一把把凿子弯又锈，

就好像废铜烂铁一大摊！

小鲁班，把袖子挽，

砸掉铁锈调直了弯，

磨得两手起血泡，

磨得膀子疼又酸，

磨得泉水见了底，

磨得刀石像月牙弯。

他磨了九个白天九个夜，

熬红了眼睛湿透了衣衫。

一把把斧子、凿子磨出了刃，

一把把锯子伐出了尖。

鲁班忙把老祖问：

"您瞧！我磨的家伙可好使唤？"

老祖说："你把咱门前那颗槐树来锯断，

就试出来，你伐的锯子是不是好使唤。"

这棵槐树高又大，

它长了足有五百年，

十二个人手拉手儿搂不住，

坚硬的树身赛紫檀。

小鲁班忙把大树锯，

他锯了十二个黑夜十二个白天，

轰隆一声槐树倒，

他忙请祖师仔细观。

老祖他指着大树把话讲：

"再把你磨的斧子试一番。

你把它砍成一根房柁怎么样？

要八尺长来八尺顸。

不留一颗小毛刺儿，

比十五的月亮还要圆。"

小鲁班，抡起斧子把大树砍，

他砍了枝儿，砍了皮，砍了欠碴儿砍了尖儿。

砍了二十个白天二十个夜，一根大柁活儿做完。

老祖师看着大柁说了话：

（白）"再试试你磨的凿子吧！

你要把二千四百个眼儿凿在上边。

六百个要方，

六百个要圆，

六百个要三棱角，

六百个要扁圆；

这圆的挨着方，

方的挨着圆，

扁圆的挨着三棱角，

三棱角挨着那扁圆；

这些个方的、圆的、角的、扁的尺寸可要记住。

二分方，三分圆，七分三棱角十二分要扁圆；

这二分凿子，三分凿子，五分凿子，八分凿子你分着使。

二分凿子凿二分方，三分凿子凿三分圆，

五分凿子凿三棱角，八分凿子凿扁圆；

那圆的千万不能凿成方，

那方的千万不能凿成圆，

扁圆不能凿成三棱角，

三棱角不能凿成扁圆！"

小鲁班听罢把头点，

凿子斧子拿手间，

梆梆梆梆声不断，

木屑飞舞上下翻，

凿了那四十八个白天四十八个夜，

两千四百个眼儿他全凿穿！

六百个方，六百个圆，六百个三棱角，六百个扁圆，

一个一个，一分一厘，一丝一毫全不差，

横看横成行，竖看竖成列，一个个不歪不斜也不偏。

老祖师，手捻银髯忙叫好：

"好！我收你这个徒弟，把全部本领都传授给你小鲁班!"

这一回，鲁班学艺把功夫苦练，

到后来，他身带绝技下了山，

给人们做好事有千千万万件，

动人的故事流传到今天。

四、《杨八姐游春》

演唱：齐殿章

东京皇城正是春，

汴梁郊外景色新。

两匹快马咴咴叫，

马上端坐着两个人：

杨门女将杨八姐，

带领九妹来游春。

一路上春光满眼看不尽，

春风阵阵暖人心。

翠绿的野草铺满地，

桃杏花瓣落满身。

河水哗哗浪花滚，

鸟雀嗖嗖串枝林。

柳条轻轻人前舞，

蝴蝶双双马后跟，

杨八姐下马扑蝴蝶，

体态轻盈动作灵敏。

忽听背后说声："好！"

叫好的本是宋王君。

皇上也来游春景，

陪驾的本是黑脸包大人。

八姐九妹飞马去，

无道昏君起歹心。

忙问道："这是谁家女？"

老包说："是天波府的八姐九妹来游春。"

皇上说："这个八姐长得好，

真好似仙女下了凡尘。"

皇上起驾回金殿，

圣旨传与佘太君：

"八姐选进我皇宫院，

封你杨府满门人，

七岁儿郎戴纱帽，

八岁花姐姐扎紫裙。

太君要嫌官职小，

我的江山与你对半分。"

唰唰唰，几笔写完毕，

开口叫声包爱卿：

"你快与我到杨府，

太君面前去提亲。"

老包无奈说"遵旨！"

强压怒火见太君。

老太君接过圣旨看一遍，

心中暗骂无道昏君。

江山万里你不爱，

偏要我杨家戴花人。

我有心拒绝这亲事，

他定说老身我欺君。

低头一想有有有，

回头叫声包大人：

"这门亲事我应下，

可就得要点彩礼送进门。

我年老眼花难提笔，

只好请大人当个代笔人。

你写上金镯银镯要八副，

金簪银簪要八根。

金柜银柜要八对，

金砖银砖要八斤。

我要那金砖铺地八百里，

一铺铺到杨家门，

还要那一步一棵摇钱树，

两步两个聚宝盆，

摇钱树上拴金马，

聚宝盆上站金人。"

老包想：这老太太要开金银店，

开口说："这皇宫可不缺金和银，

想发财你要点稀罕物……"

太君说："大人别急请听下文：

我要它东至东海红芍药，

西至西海牡丹根；

南至南海灵芝草，

北至北海老人参。

外加上关东产的养心补血、提气安神梅花鹿的鹿茸角，

还要那不凉不热、不轻不沉、不大不小、不旧不新的貂皮袄两身。"

老包说："这花花草草容易找，

关东三宝不难寻。

要彩礼该挑那大的要，

针头线脑难不倒人。"

太君说声："别着急，

大头儿在后你要听真：

我要泰山那么大的一块玉，

黄河那么长的一锭金。

天那么大的穿衣镜，

海那么大的洗脸盆。"

老包说声"太大啦！

纵有天大的本事也难寻。"

太君说："嫌大我再把那小的要，

蚂螂的眼皮蚊子心。

花大姐的舌头蜜蜂的胆，

还要那绿豆蝈蝈的小脚后跟。"

老包心里明白说声"好！

就挑这嘎咕彩礼看他怎应允。"

太君听罢点点头，

"包大人只管放宽心。

我再要一两星星二两月，

三两清风四两云，

五两炭烟六两气，

七两火苗八两琴音；

雪花晒干我要九两，

冰块烧焦要十斤！"

（白）老包说："要得好！宁可要跑了也别要少了。老太君，你就狠劲要吧！"

太君说："再写上凤凰绒毛的花被面，

天鹅绒毛的白手巾！

蚂螂翅膀的大红袄！

蝴蝶翅膀的绿罗裙。

螃蟹尾巴长虫腿，

兔子犄角蛤蟆鳞。

四棱子鸡蛋要八个，

三搂粗的牛毛要九根！"

（白）老包说："好！宁可要他一肚子气，

也不能让他拣便宜！"

太君说："铁拐李的葫芦要它半拉，

八姐用它装线针；

何仙姑的笊篱也得要，

八姐捞饭待亲人；

张果老的毛驴也得要，

俺八姐骑它好回门。

我还要太上老君作宾客，

玉皇大帝来迎亲，

八大金刚抬花轿，

四大天王守家门。"

（白）老包说："好！这回可要够份了吧？"

太君说："要这些彩礼还不够，

我女儿不到岁数不成亲。

泰山不倒不上轿，

黄河不干不出门。

皇上要娶我的杨八姐，

你让他等上个百八十年再来迎亲。"

老包写完哈哈笑，连夸

好一个聪明的佘太君。

手捧礼单回金殿，

皇上一看气发了昏。

这些个礼物没处找，

分明是明许婚来暗抗君。

这时节，

站出奸臣刘文晋，

"启奏万岁，小臣情愿去抢亲。"

昏君说："爱卿你领旨快去抢。"

刘文晋带领三千御林军，

不多时来到天波府，

团团围住要抢人。

只听得

咚咚咚咚战鼓响，

忽啦啦闪出杨门女将一大群。

只见那：穆桂英银杆枪枪挑日月，

杨排风烟火棍棍扫残云；

九妹的七星剑剑光耀眼；

杨八姐绣绒刀刀不饶人，

她一把抓住刘文晋，

喝一声："是谁让你来抢亲?

刘文晋舌头拌蒜，浑身打颤，

两腿筛糠像丢魂:

"说……说你家犯了欺君罪，

是……是皇上让我来抢亲。"

杨八姐手举宝刀说声"呸!

是他老儿欺负人。

姑奶奶我先杀你这狗官刘文晋，

再杀上金殿去成亲。"

命杨洪去给无道昏君报个信儿，

不多时来了包拯包大人。

老包说："八姐刀下留狗命，

皇上听说也吓掉了魂。

他宋室江山千斤重，

你杨家担着八百斤。

国事家事比一比，

昏君他也比出哪头轻来哪头沉。

他当即让我退还礼单传圣旨，

从此不敢再提亲。"

八姐说："谢谢大人多保奏。"

老包说："全靠你杨家有能人。

太君的礼单要得巧，

八姐的大刀惊鬼神。"

这才是——

风雪难压松柏树，

强暴也怕胆大的人。

八姐九妹合计好，

到来年咱还去游春!

# 附录一 五音大鼓演唱书目

附录 APPENDIXES

## 一、长篇大书

1.《金鞭记》（呼家将故事）

2.《隋唐传》

3.《薛家将》

4.《白袍征东》

5.《响马传》（说唐）

6.《杨家将》（潘杨讼）

7.《小五义》

8.《破洪州》

9.《彩楼配》

10.《包公案》（三侠五义）

11.《西厢记》

12.《杨家归西》

13.《薛刚反唐》（闹花灯）

14.《昭君和番》（王昭君出塞）

15.《呼延庆打擂》

16.《济公案》

17.《彭公案》（彭朋，是清康熙年间的清官之一，本书所辑就是他断案的一些故事。）

18.《狄公案》（狄仁杰故事）

19.《施公案》（清康熙年间施世纶的故事）

20.《司马潜龙走国》（杵磨的王敦因女儿被晋朝司马卿选中封为正宫娘娘而一步登天。他不但做了太师，而且又到潼关做了总兵。荣华富贵享受不尽，但他贪得无厌，一心要做皇上，和黄棕妖道一起设计害

死了司马卿，做了皇上。）

21.《小八义》

22.《三侠剑》（是以武林侠士胜英为主人公的一部历史故事，清康熙年间，国泰民安，绿林高手三侠——神镖将胜英、震三山萧杰、九头狮子孟凯、三剑——艾莲池、红衣女、夏侯商元替天行道，扬善除恶，做了许多行侠仗义之事，得到康熙皇帝的赞赏，但也与武林邪恶势力结下了不解之仇，因而矛盾斗争愈演愈烈。以秦尤为首的武林败类屡屡设计要杀害胜英及其师徒，使胜英等人不断地身处险境。胜英等人无所畏惧，在众英雄豪杰的帮助下，大展才智，屡挫敌手，最终消灭了秦尤等恶势力，并促使台湾王郑克塽接受招安，台湾回归祖国。）

23.《绿林义》

24.《三全阵》

25.《云球记》

26.《困金陵》（杨家将故事）

27.《二女传》

28.《秦英征西》

29.《粉妆楼》（罗成后人故事）

30.《巧奇冤》

31.《岳飞传》

32.《杨金花夺帅印》

33.《下南唐》

34.《木兰从军》

35.《云秋记》

36.《英哥记》

37.《掩门记》

38.《金镯玉环记》

39.《儿女英雄传》

40.《白玉楼》

41.《杨文广征南》

非物质文化遗产丛书

Intangible Cultural Heritage Series

五音大鼓

## 二、短篇书目

1.《杨八姐游春》（佘太君智抗昏君）

2.《吕蒙正赶斋》

3.《朱洪武放牛》

4.《二姐上寿》

5.《红月娥做梦》（红月娥是《秦英征西》故事中的人物，对松关守将红江、红海之妹。因红江、红海被唐将罗章所斩。月娥为兄报仇，与罗章对战，却又爱慕罗章，故意不取其命。罗章受伤，在骊山老母之徒李月英家病愈，与李月英成亲。红月娥去找罗章，嫁给了罗章。罗章与秦英大破对松关。而三阴阵又须红月娥才能攻破，罗章回家求两位夫人出征破敌。）

6.《双锁山》（高君宝与刘金定的爱情故事）

7.《刘云打母》

8.《华容道》

9.《草船借箭》

10.《孔明招亲》

11.《单刀会》

12.《水漫金山寺》（白娘子与许仙的爱情故事）

13.《蓝桥会》

14.《装灶王》

15.《韩湘子上寿》

16.《武松发配》（又名《十字坡》）

17.《劈山救母》

18.《武松打虎》

19.《探寒窑》

20.《摔瓦盆》

21.《乌龙院》

22.《鲁达除霸》

23.《燕青卖线》

24.《罗成叫关》

25.《刘二姐栓娃娃》

26.《三堂会审》

27.《佳人送饭》

28.《王二姐思夫》

29.《杨宗英下山》

30.《杨七郎打擂》

31.《西门豹治邺》（河伯娶妇）

32.《小姑贤》

33.《仨姑爷上寿》

34.《小两口抬水》

35.《拾棉花》

36.《闹江州》

37.《宝玉探病》

38.《闹天宫》

39.《老鼠告猫》

40.《韩湘子讨封》（渡林英）

41.《金精戏窦》

42.《白猿偷桃》

43.《赵云截江夺阿斗》

44.《千字文请百家姓》

45.《冯奎卖妻》

46.《姜太公卖粮》

47.《三盗芭蕉扇》

48.《鸿雁捎书》

49.《丁香割肉》

50.《小两口争灯》

51.《郭追七见儿》

52.《朱买臣休妻》

53.《井台会》

54.《群仙赴会》

55.《包公夸桑枝儿》

56.《吕洞宾打药》

57.《武家坡》

58.《战长沙》

59.《天雷报》

60.《十三月古人名》

61.《韩湘子算卦》

62.《绕口令》

63.《穷人过年》

64.《考神婆》

# 附录二 五音大鼓挖掘、整理、保护大事记

2003年10月29日，开始了五音大鼓的挖掘整理工作，首先去蔡家洼村拍摄了五音大鼓的五种乐器；

2003年10月30日，在密云县文化委员会召开五音大鼓发掘整理协调会；

2003年11月3日，开始整理五音大鼓，从历史渊源、传承谱系等开始着手。标志着对五音大鼓的挖掘整理工作正式从政府部门开始工作。从11月3日至11月6日，在河南寨云之光宾馆集中五音大鼓五位老艺人，请其回忆并叙述五音大鼓的相关资料；

2003年11月7日，密云电视台专门为五音大鼓设立会场，为五音大鼓录像；

2003年12月3日，请五音大鼓五位老艺人到古北口参加中央电视台《激情广场》节目录制；

2004年3月24日开始，孙仲魁与穆怀宇一起开始搜集五音大鼓的相关资料。他们到县图书馆、县域内相传鼓书流行比较广泛的地区、首都图书馆及国家图书馆查阅资料；

2004年4月10日，孙仲魁与穆怀宇一起拜访北京琴书泰斗关学曾老先生；

2004年4月19日至20日，根据关学曾老师的讲述和《中国大百科全书·戏曲曲艺》的记载，到五音大鼓兴起地河北安次采访；

2004年4月22日上午10：30分在密云县文化委员会召开"五音大鼓挖掘保护工作工程动员会"；

2004年4月26日，孙仲魁冒雨去密云县大石门村采访鼓书艺人李少谦；

2004年5月12日至13日，孙仲魁、穆怀宇去河北兴隆采访五音大鼓；

2004年5月14日，到通县马驹桥（关学曾先生说的马桥）采访翟青山的后代，并联系到了翟青山的外孙女马金英老师；

2004年6月2日，孙仲魁再次去国家图书馆查找五音大鼓的相关资料，并于当天去中国音乐学院找一直关注五音大鼓的刘小平老师；

2004年6月19日至7月2日，时任文化馆长的王金绵、书记李瑞琴、业务干部穆怀宇、孙仲魁一起远行到广西河池市东兰县、凤山县以及云贵三省对传说有五音大鼓瓦琴的地方进行走访考证；

2004年8月3日，密云县文化委员会召开五音大鼓联系会，综合各方情况；

2004年11月16日，早晨6：30分就去北京接关学曾老先生，老先生已经很久不出远门了，出来进去都靠轮椅，但今天特意为五音大鼓的论证而来。论证会从上午10：30开始，到下午1：30结束。老先生在回去的车上让孙仲魁反复放五音大鼓伴奏的录音，一边听一边说好。关老说："如果早知道有五音大鼓，那么北京琴书好多问题就都解决了。"

2005年4月15日，孙仲魁陪同国家知识产权局《知识财富》栏目组的编导了解五音大鼓，准备拍摄五音大鼓的专题片；

2005年5月8日，专门请五音大鼓老艺人齐殿章到溪翁庄镇大百科宾馆，搜集整理五音大鼓的各种规矩、鼓词等；

2005年4月25日到5月5日的10天，密云县文化馆在县溪翁庄镇大百科宾馆集中五位老艺人为文化馆业务干部传授五音大鼓，李冬雨馆长、张滨江副主任、潘志勇科长参加了活动。文化馆业务干部宋歆鑫、李雪、李勇为、穆怀宇、马春轩、彭明泉、孙仲魁、张雁斌参加，其中宋歆鑫、李勇为、穆怀宇、马春轩、张雁斌正式练习。主唱李茂生的儿子李金鹏也参加了传承学习，后来改为业余学练，至6月16日，学会了演唱《报母恩》，但音调不准；

2005年5月27日，张滨江、李冬雨、孙仲魁前往河北武安查访瓦琴。接待他们的是邯郸市文体局文化科孔科长、办公室赵老师和武安文化馆馆长王新荣。据孔科长说现在已有半个世纪不用此琴了，现只有一台在展览室陈列。武安文化馆民乐文化干部姚占江说的与孔科长一致。

现在武安的小旺村，有一个艺名叫"二子"的艺人用过此琴。武安市上团城村的手艺人李九恩做过此琴。经现场调查，李九恩做的叫"轧琴"，形似瓦琴，也用马尾弓像瓦琴样拉弦演奏；

2005年5月31日，再次召集五音大鼓的五位老艺人，整理五音大鼓资料，补充老艺人新近回忆起来的故事等；

2005年6月4日，孙仲魁陪《法制日报》记者王楠采访五音大鼓；

2005年6月10日至12日，孙仲魁、穆怀宇去河北承德采访调查五音大鼓；

2005年6月14日，孙仲魁把五音大鼓的调查报告初稿写出，并以此为据整理五音大鼓资料申报国家和北京市级非物质文化遗产；

2005年7月22日，到河北乐亭县采访乐亭大鼓，意图找出其与五音大鼓的联系；

2005年8月6日，孙仲魁再次去蔡家洼村补充采访五音大鼓资料；

2005年8月14日至16日，由孙仲魁主笔撰写五音大鼓申报国家级非物质文化遗产代表作申报书；

2005年8月28日，北京市群众艺术馆的副馆长石振怀和北京市群众艺术馆民保部主任千容来查看五音大鼓申报国家级非物质文化遗产的准备情况；

2005年9月2日，密云县文化委员会请吴文科教授来为五音大鼓的申报工作把关，北京市群众艺术馆石振怀副馆长和业务干部陈海兰陪同；

2005年9月11日，密云县文化委员会正式向北京市文化局递交五音大鼓申报非物质文化遗产代表作申报书；

2005年11月8日至10日，中央电视台王健康导演一行人，由孙仲魁带领联系各外景地，拍摄五音大鼓专题片；

2006年2月2日（正月初五），密云县县长王孝东到蔡家洼村访问五音大鼓的五位老艺人；

2006年3月20日，五音大鼓老艺人齐殿章、齐殿明把五音大鼓五件旧乐器捐给文化馆陈列保存，同时县文化馆请北京市群艺馆馆长张莞尔举行仪式把北京市文化局为五音大鼓特制的五件乐器交给两位老艺人，

当场还把为五音大鼓专制的纪念邮票颁发给老艺人；

2006年9月24日，孙仲魁去承德调查采访五音大鼓；

2006年9月25日，孙仲魁在承德文化馆、承德艺术研究所、承德档案馆查阅五音大鼓相关资料；

2006年9月26日，孙仲魁在承德艺术研究所所长白晓颖老师的陪同下，前往平泉县深山里查访鼓书老艺人，到地方后才知道，老艺人已于两个月前去世了。据白晓颖所长讲，老人带走了承德地区乃至北方关于鼓书的大量宝贵材料，在老人有生之年没有及时采访，非常遗憾；

2007年6月，密云蔡家洼村五音大鼓被北京市人民政府公布为市级非物质文化遗产名录。2009年初，五音大鼓主要传承人齐殿章被北京市文化局批准为第二批市级非物质文化遗产项目代表性传承人。

# 后记

## AFTERWORD

　　12年的走访奔波、调研考察，其成果今天终于公之于众了。南来北往考察时倒不觉，但在成书之时却心觉忐忑，生怕自己笔力不佳，辜负了这宝贵的资料。是石振怀馆长给了我极大的鼓励，给了我编书的勇气；走访中各兄弟省份的同行们给了我很大帮助，为我搜集材料提供了很大便利。这些单位有广西河池市群艺馆、广西东兰县文化馆、河北邯郸市群艺馆、河北廊坊市群艺馆、辽宁沈阳市群艺馆、天津武清文化馆、河北承德文化馆、承德艺术研究所、河北兴隆县文化馆、兴隆县六道河文化站等。特别是承德艺术研究所的白晓颖馆长给我提供了大量珍贵资料。最值得一提的是密云县蔡家洼村五音大鼓的几位老艺人，是他们保留了这份珍贵的文化遗产。同样应当感谢的还有王家声和赵守望两位老前辈，他们为我提供了他们多年珍藏的宝贵资料。

　　由于本人水平有限，再加上调查中知情人的缺失，本书中的不足之处，恳请广大读者批评指正。

<div style="text-align:right">

孙仲魁

2014年9月30日

</div>